張萬傳魚畫研究

Research on Fish Paintings by
Chang Wan-Chuan

曾肅良◎著
Dr.Tseng Su-Liang

謹以此書
獻給辛苦養育我的母親
曾林彩英女士

摘　要

張萬傳是二十世紀台灣美術史上重要的畫家之一，他以油畫、水彩為創作媒材，是一位勤勞而多產的畫家，作品涵蓋風景、人物、人體、魚畫、靜物等等題材，其中以魚畫最受到收藏家以及藝術史家的關注，在台灣前輩畫家之中，他是以「畫魚」著稱的畫家。

本書針對張萬傳的魚畫進行研究，為了取樣的真確性以及研究的廣度，筆者先後率領七位研究助理，從主要的畫作收藏地點，像是張萬傳家屬、收藏家與經紀畫廊等處蒐集作品圖檔，一共蒐集了近三千件的作品圖檔與細部資料，其中光是魚畫就蒐集了 688 件，再依序從作品拍攝、建立檔案，製作資料庫（data base），再從資料庫之中進行統計、比較與分析的工作。

本研究與其他研究計劃最大的不同，在於本研究專注於第一手資料的取得與分析。除此之外，本研究針對魚畫，做出深入而且細膩的數據分析，而非一般的風格比較，同時，本研究進行對魚畫多元的分析，除了藝術創作技法與風格的分析，也對張萬傳魚畫在藝術市場的行情演變，進行一系列的比較與分析。

張萬傳的家屬提供了大量未曾曝光的張萬傳私人的畫作、剪報、書籍、信件、文件、相片等等第一手資料。除了進行原作與各種資料的整理，筆者並親炙原作，直接從原作之中審視畫作細節，直接分析原作，蒐集重要資料，再以數據對張萬傳的創作風格與技法，包括構圖、色彩、簽名、落款、魚種、魚的數目等等，進行統計，再行一一比較、分析與研究。

對所能掌握的魚畫，所進行的比較與分析，大都能夠以精確的統計數字顯示，同時所整理出來的現象，可以對收藏以及美術史研究有著相當明顯的幫助，尤其是在藝術品鑑定的領域裡，本研究所整理與發現的創作習慣或是

獨特的現象，都是根據眞品與原作所做出來的分析，可以作爲理解或是鑑定
張萬傳魚畫的依據，不論對於藝術史的研究或是藝術品鑑識方面也都有著一
定的幫助。

關鍵詞：張萬傳、油畫、魚畫、水彩、台灣美術、前輩畫家

序

本書的寫作，歷經近三年的時間，如果僅靠筆者個人的力量，是無法如此順利完成的。筆者首先要感謝張萬傳的么兒張偉三以及媳婦黃秋菊夫婦，大女兒張麗恩女士，能夠提供豐富的資料以及訊息，讓筆者有此榮幸整理並研究前輩畫家張萬傳的作品與各項資料，也感謝筆者所率領的研究團隊的盡心幫忙，擔任研究助理的學生先後一共七人，計有國立台灣師範大學美術研究所博士研究生呂松穎，碩士研究生楊倖宜、蘇毓絢、張敬昕，國立台灣師範大學國文系學生買有嘉，以及高雄大學民族藝術系學生莊千瑢、華梵大學美術系學生楊家翔等。

除此之外，對於提供作品以供拍攝與研究的愛力根畫廊、印象畫廊與收藏家陳太太、姚先生等，以及接受訪問的關係人，像是張萬傳的經紀人愛力根畫廊李松峰、張萬傳學生廖武治、孫明煌、張萬傳的媳婦黃秋菊、張萬傳的女兒張麗恩等，「張萬傳紀念工作室」提供研究與編印經費，筆者都致上深深的謝意。同時，我也要感謝我的母親曾林彩英女士，她細心為我打理生活上的所需，讓我沒有後顧之憂，得以專心研究與寫作，尤其本書寫作後期，正值筆者遷往林口新居之時，雜事紛紜，她的默默付出，的確是本書得以順利完成的主要推手之一。

研究團隊以近兩年的作業時間，分組將家屬所收藏的張萬傳私人信件、文件、相片、剪報以及私人收藏與畫廊經手過的作品，著手進行作品圖檔的拍攝、整理與登錄的工作，一共收錄了超過兩千件以上的圖檔，其中有 688 件是以「魚」做為題材的作品。

除了進行原作與各種資料的整理，筆者並親炙原作，直接從原作之中審視畫作細節，蒐集重要資料，再以數據進行統計、比較與分析，如此過程所

得到的資料，相信要比僅從畫冊、書籍所得到的分析，要仔細與真確得多，對於日後的研究者應該有著一定的幫助，同時，希望本研究所釐清張萬傳創作的技法、風格與習慣，也會對鑑定張萬傳的魚畫作品，建構出有用的依據與原則。

自 1990 年以來，關於台灣前輩畫家的研究與專書的出版，在政府與民間齊心協力的努力之下，都已經有了很好的成績，的確為台灣二十世紀美術史的研究奠下紮實的基礎，但是目前的書籍資料，大都以通觀的歷史論述為主，依據筆者淺見認為，實在有必要在上述的基石之上，進行下一階段更為深入、更為細膩的研究，誠摯希望本書的出版，能夠有著拋磚引玉的功效。筆者才思窘滯，雖戮力而為，仍深覺不足，尚祈十方博雅君子不吝指正是幸。

曾肅良

謹誌於 2008 年春節正月初五夜雨霏霏 台北 霧隱山房

Contents 目錄

第一章 緒論

第一節　研究動機

　　台灣前輩畫家張萬傳的繪畫風格，在二十世紀台灣美術的發展史上，展現出獨特而鮮明的風格，在許多展覽以及畫冊上，筆者常常有機會欣賞到張萬傳的作品，對於張萬傳的作品留下深刻的印象。

　　翻閱目前在坊間出版了許多有關於張萬傳的書籍，其中有畫冊、DVD，有簡明的傳記等等，此一類的相關書籍與資料，附有珍貴的圖片與資料，行文優美，引證的資料雖然很多，但是論述的內容深度有限，一般主要還是起著引導初步欣賞者的作用，對於想要深入瞭解張萬傳繪畫的讀者而言，可能會覺得意猶未盡，因此，筆者一直覺得台灣官方以及民間對於前輩畫家的資料的保存與發揚盡心盡力，但是從撰寫藝術史的觀點來看，仍然有許多努力的空間，可以在現有的基礎之上，將台灣美術史的研究提升到更高的層次。

　　2005 年之際，筆者有緣與張萬傳的三媳婦黃秋菊小姐認識，當時她與其先生張偉三（張萬傳第三子）早已在數年前成立了「張萬傳紀念工作室」，在家裡細心地保留了張萬傳生前所使用的畫室，也保存了各種作畫的用具、書籍、剪報、文件，以及數百件的作品，包括油畫、水彩、素描等等，對於研究台灣二十世紀繪畫以及張萬傳的繪畫風格，「張萬傳紀念工作室」可以說是一個相當寶貴的資料庫，而且家屬對於張萬傳的生平與作品的流向，記憶猶新，可以藉由他們的幫忙，構建出張萬傳交遊、作畫與作品流動的過程。

　　筆者與黃秋菊小姐經過數次深談，透過她也認識了張萬傳的女兒張麗恩女士，大家都覺得如果不把握時間與機會進行研究，許多屬於張萬傳的文物、資料與作品將逐漸散失，張萬傳是二十世紀後半葉台灣美術發展史裡一位相當重要的藝術家，文物與作品的流散，將是台灣美術研究的損失。

　　除此之外，對於一位藝術史研究者而言，可以親見作品，仔細審視每一件作品

進行研究，是一種難能可貴的機會，礙於許多困難，多數的研究者只能看到他們所研究的藝術家的極少數作品，而只能以相片或是圖檔來做比較與分析，由於相片或是圖檔的品質差異，導致研究結果出現誤差或是偏差的機率頗高。「張萬傳紀念工作室」保存的資料與作品相當豐富，而且對於作品的流向掌握清楚，可以藉由他們的關係見到大量的原作，親自閱讀許多未曾曝光的原始文件與第一手的資料，也可以親自訪問到許多關鍵性的親友，對於釐清張萬傳的繪畫生涯與作品風格，有莫大的助益。

鑑於上述想法，筆者欣然接受她與其先生張偉三先生（張萬傳弟三子）的委託，針對張萬傳的作品進行一系列整體而深入的調查與研究。

第二節　　研究目的

筆者在審視過家屬所收藏的作品之後，對於張萬傳繪畫的研究，擬定了一系列的研究，分別以張萬傳畫魚、人物、裸女、靜物與風景的作品，分成五個研究項目，本論文主要研究以張萬傳的魚畫作為研究標的。

本研究企圖在現有的文獻資料的基礎之上，加上筆者可以親炙作品、畫家手稿等文獻資料以及可以訪問張氏親友的機會，進行更為深入的研究，將張萬傳的魚畫風格的形成作深入的瞭解。

目前現有有關張萬傳的研究書籍，大都是以歷史研究法進行研究，介紹張萬傳的生平事蹟為主，或是以部分畫作進行分析，在研究上都有相當傑出的成果。但是因為前述的研究者們，以歷史與風格分析法為研究主軸，可能無法精確地掌握多數的作品，或者親自審視過許多原作，使得研究結果可能出現許多差異，或是在研究者互相參閱引用之後，出現大同小異的雷同狀況，此外，大多數研究美術史的學者所使用的研究方法，以風格分析法為主，導致所做出來的分析，往往可能會有不夠精確、失之主觀與籠統之現象，這對於台灣美術史在二十一世紀新穎的研究版圖的突破上，幫助可能相當有限。

　　本研究意圖在前述學者們的基礎之上，改善上述狀況，引用科學的精確精神，儘量以數據方式，進行細密的研究。在研究進行初期，便盡可能地蒐集所有可能蒐集得到的張萬傳魚畫作品，進行拍照與登錄的作業，製作出魚畫圖錄，先行構建出張萬傳魚畫的資料庫，接下來才進行瞭解張萬傳魚畫的風格演變的研究，從技巧、媒材、形式、色彩的比較與分析，仔細區分出張萬傳魚畫作品的不同時期與不同風格的發展規律，並針對魚畫之中的各種繪畫元素，包括色彩、構圖、媒材與魚種等等，先進行精細的數據統計，再針對其結果，進行比較與分析，企圖從各個面向來觀看張萬傳的魚畫作品，可以更深入而多元地來理解張萬傳畫魚的技巧與創作理念。

　　除此之外，基於目前藝術市場上所流通的張萬傳偽作，有愈來愈多的趨勢。本研究對於張萬傳魚畫的形式、色彩、款識等等各項精細的統計、比較與分析，企圖從統計數據與分析之中，整理出一些原理原則，提供足以鑑定張萬傳魚畫作品的可靠依據與線索。

第三節　　研究範圍與限制

　　本研究先行建構張萬傳魚畫的資料庫，針對所有的魚畫作品進行蒐集，根據家屬的陳述，張萬傳出售其作品的過程，並未進行記錄或是記帳工作，所以其作品的流向完全只能依據現存家屬的記憶，因此，企圖得到全部的作品圖片與資料是有所困難的。

　　基於上述的限制，以及為了確定所蒐集作品的真確，以免有偽作混入資料庫之中，破壞了研究的真確性，本研究所蒐集作品建構圖檔資料庫（data base），作品的來源必須清楚而真確，主要針對張萬傳作品的幾個集中處，包括家屬目前的收藏之外，加上當時經營張萬傳作品的兩大經紀畫廊（印象畫廊與愛力根畫廊）的資料，再透過家屬的介紹，親自到收藏有相當數量作品的幾位私人收藏家家裡進行圖檔拍攝、資料蒐集與訪問（**表 1-1**）。

表1－1　張萬傳魚畫作品取樣來源

身份	提供者	共計
家屬	張偉三、黃秋菊	688件
經紀畫廊	愛力根藝術 中心李松峯 印象畫廊　歐賢政	
主要收藏家	姚先生 陳太太	

　　筆者率領研究團隊，先後一共七人，計有國立台灣師範大學美術研究所博士研究生呂松穎，碩士研究生楊倖宜、蘇毓絢、張敬昕，國立台灣師範大學國文系學生買有嘉，以及高雄大學民族藝術系學生莊千瑢、華梵大學美術系學生楊家翔等，以近兩年的作業時間，分組將家屬收藏、私人收藏與畫廊檔案進行消化吸收，並著手進行未曾曝光的張萬傳的私人信件、文件、剪報、圖書、相片的整理，並進行作品圖檔拍攝、整理與登錄的工作，收錄了超過兩千件以上的圖檔，其中有688件是以「魚」做為題材的作品。

　　在編排魚畫目錄的時候，由於作品不是一整批進行編錄作業，而是一批批陸續進行，其中都有時間的間隔，所以無法依照媒材依序編號。為了方便研究，一直編號到一定程度，才開始重新分別以「有年代有款」、「無年有款」、「無年無款」三大部分，每一部份再分別以媒材分類，像是以素描、水彩、油畫分類，因此，每一件作品的作品編號便無法依序連貫，雖然如此，並無礙研究的進行與成果。

　　本研究以此688件魚畫作品的資料庫為基礎，進行統計、比較與分析的研究工作，雖然所建立的資料庫，並無法蒐集到張萬傳所有的魚畫作品，但是針對主要聚集處蒐集，所蒐集到的作品，包括1950、1960、1970、1980、1990年代到2000年的作品，應該可以說是掌握了張萬傳的大多數作品，同時也是主要的代表作品，應

該涵蓋了各個時期張萬傳的魚畫風格與技巧(表 1-2，圖表 1-1，圖表 1-2)。

表 1-2 張萬傳魚畫作品圖錄資料庫年代分析

年代

		Frequency	Percent	Valid Percent	Cumulative Percent
Valid	不確定	332	48.3	48.3	48.3
	1952	1	.1	.1	48.4
	1958	1	.1	.1	48.5
	1962	1	.1	.1	48.7
	1965	1	.1	.1	48.8
	1967	1	.1	.1	49.0
	1968	4	.6	.6	49.6
	1970	2	.3	.3	49.9
	1971	2	.3	.3	50.1
	1972	1	.1	.1	50.3
	1975	5	.7	.7	51.0
	1976	5	.7	.7	51.7
	1977	14	2.0	2.0	53.8
	1978	5	.7	.7	54.5
	1979	8	1.2	1.2	55.7
	1980	20	2.9	2.9	58.6
	1981	5	.7	.7	59.3
	1982	17	2.5	2.5	61.8
	1983	18	2.6	2.6	64.4
	1984	21	3.1	3.1	67.4
	1985	17	2.5	2.5	69.9
	1986	5	.7	.7	70.6
	1987	31	4.5	4.5	75.1
	1988	45	6.5	6.5	81.7
	1989	26	3.8	3.8	85.5
	1990	19	2.8	2.8	88.2
	1991	13	1.9	1.9	90.1
	1992	3	.4	.4	90.6
	1994	2	.3	.3	90.8
	1995	4	.6	.6	91.4
	1996	25	3.6	3.6	95.1
	1997	4	.6	.6	95.6
	1998	15	2.2	2.2	97.8
	1999	12	1.7	1.7	99.6
	2000	3	.4	.4	100.0
	Total	688	100.0	100.0	

＊筆者製表

圖表 1-1 張萬傳魚畫作品圖錄資料庫媒材統計

媒材概分

		Frequency	Percent	Valid Percent	Cumulative Percent
Valid	水彩複合媒材	260	37.8	37.8	37.8
	油畫	226	32.8	32.8	70.6
	版畫	2	.3	.3	70.9
	素描	200	29.1	29.1	100.0
	Total	688	100.0	100.0	

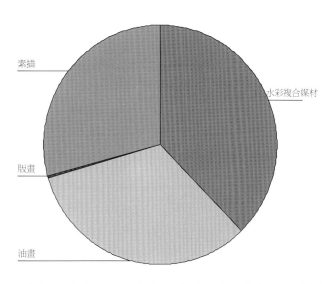

＊筆者製表

圖表 1-2 張萬傳魚畫作品圖錄資料庫類別與媒材統計

分類 * 媒材概分 Crosstabulation

Count

		媒材概分				Total
		水彩複合媒材	油畫	版畫	素描	
分類	F1有年有款	102	160	1	93	356
	F2無年有款	113	49		54	216
	F3無年無款	45	17	1	53	116
Total		260	226	2	200	688

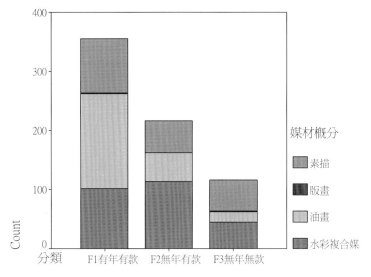

＊筆者製表

第四節　研究方法

　　本論文的研究工作，由筆者以及助理們成立研究團隊執行各項研究工作，首先分兩組進行作品登錄，第一組將家屬收藏所有張萬傳的作品、文獻資料、書籍加以分類、編號、拍攝圖檔，建立圖檔資料庫（附錄）。第二組負責針對主要經紀畫廊曾經經手的作品與私人收藏家的收藏作品進行作品拍攝、編號與登錄工作。除此之外，也盡力蒐集與張萬傳相關的書籍、期刊論文與學位論文資料。

　　首先將全力蒐集文獻、專書、期刊論文與圖檔資料，建立資料庫之後，再進行閱讀、統計、比較、分析的工作，資料不足或是需要引證之處，則對張萬傳親友進行深度訪談加以補強。

　　本研究所使用的研究方法如下：

　一、文獻、專書、期刊論文蒐集與分析：

　　蒐集與台灣美術史以及張萬傳有關的專書、文獻、期刊論文，進行閱讀，重新整理出張萬傳學習繪畫與創作生涯的歷史發展。

　二、圖檔資料庫建立：

　　分批蒐集張萬傳魚畫作品，主要集中在幾個收藏地點，作品圖檔來源包括家屬收藏，經紀張萬傳作品的兩家畫廊，以及主要的幾位收藏家，而這些收藏家都與家屬熟稔，以確定作品來源的真確性，以免偽作混入資料庫，干擾研究的結果。

　　確定了蒐集作品的件數之後，分別以「有年代有款」、「無年有款」、「無年無款」三大部分區分，在每一部份之中，再分別以媒材分類，像是以素描、水彩、油畫、版畫分類。其中「有年有款」的作品件數一共 356 件，這批畫家親自標明了創作年代與簽名的作品，將是進行分期斷代研究的主要依據。

　三、風格分析法：

　　從作畫風格的演變，仔細觀察張萬傳魚畫在每一個時期的變化，尋找包括構圖、作品尺寸、用色、筆觸、款識等等各個元素發展的規律，進而探索張萬傳的創作技法與美學觀念。

四、統計分析法：

　　將魚畫之中魚的種類、構圖方式、作品尺寸、用色、款識等等各個元素，以統計的方式，來探討張萬傳作畫的規律，為求統計數據的精確，必須細心辨認出每一幅作品的細節與元素，像是在魚的種類統計上，研究者就請魚市場的從業人員幫忙辨認，並請海洋大學專精魚類學的何平和教授協助再確認，然後才進行統計與分析的工作。

　　筆者從數據資料之中所發現的許多現象，可以更深入地瞭解張萬傳魚畫的演變，同時這些演變的規律，可以運用在張萬傳魚畫作品的鑑定工作上。

五、深度訪談法：

　　為了深入瞭解魚畫的技法、觀念與內涵，必須對張萬傳的創作背景、日常生活與繪畫習慣各個層面進行研究。本研究深入訪問了與張萬傳關係密切的家屬、張萬傳學生、畫廊經營者、收藏家等關鍵人物，從訪問之中抽絲剝繭，採取有用的資料，應用在各個章節的討論之中。

第五節　研究內容

　　第一章為緒論，將本論文的研究動機、研究目的、研究範圍與限制、研究方法、研究內容，各以一節來說明。

　　第二章專注於張萬傳的生平與藝術事業發展過程，以四節的格式來進行探討與研究。第一節探討張萬傳的成長背景與初學繪畫過程。第二節探討張萬傳到日本求學與學習藝術的過程。第三節討論張萬傳畫藝進展與藝界交遊的過程，主要針對張萬傳自日本留學返國之後，在台灣藝壇發展的情形。第四節探索張萬傳在退休之後，進行歐洲旅行，探討歐洲文化對張萬傳繪畫語彙與創作美學的影響。

　　第三章進行張萬傳魚畫的風格分期，與其創作美學的探討。第四章探討張萬傳魚畫在藝術市場的價格與行情升降的分析。第一節陳述了張萬傳作品展覽與藝術市場回顧。第二節則以數據的方式，進行張萬傳魚畫作品市場行情統計與分析。

　　第五章進行張萬傳魚畫的元素統計與分析，探討魚畫之中的重要組成元素，主要還是以數據的方式，進行統計分析與比較。其中包括魚種、簽名、落款、構圖與媒材等等元素的分析。第一節進行魚畫的魚種統計分析。第二節探討簽名與落款。第三節進行構圖與色彩的分析。

　　第六章為結論，對於張萬傳魚畫之特色及其影響，在前面五章的基礎之上，作一深入而簡明的總結。

第二章 張萬傳生平與藝術事業

第一節 成長背景與初學繪畫過程

　　張萬傳的祖父張文鏡在陽明山（昔日稱爲草山）的「公館地」墾殖務農，爲一小康的地主階層，父親張永清（1877-1945）爲略懂英文的知識份子，因此任職於海關，終年在外忙碌，第一任與第二任妻子相繼過世，並無爲其生下子嗣，一直到再娶了第三任妻子王安（1891-1958），才爲張永清生下子嗣。[1]

　　1909 年 5 月 28 日生於淡水的張萬傳，32 歲才獲長子的張永清，在當時算得上晚來得子，張萬傳身爲長子，從小備受家族呵護，父親因其遲來得子，因此以台語諧音「慢傳」取名，另一方面也有「萬世流傳」的寓意，因而取名「萬傳」。

　　由於父親工作地點的變動，張萬傳隨著四處搬家。1911 年從出生地淡水搬到基隆，1916 年又遷到台北大稻埕太平町(今延平北路一帶)。童年的張萬傳隨著父親遊走海關任職而四處遷徙，晚年的張萬傳曾經回憶說道：「讀過好幾間公學校，搞不清楚了」。[2]雖然輾轉幾間公學校，但是可以確定，他於 1923 年於畢業於士林公學校，畢業之後繼續唸士林公學校初置的高等科，一年之後的 1924 年畢業。無法長住一地的成長背景，讓張氏接觸到各種不同環境，使他自幼便培育出開闊的眼界，塑造出他慣於漂泊的率性性格。

　　追溯畫家張萬傳青少年時期美術興趣的啓蒙，應該要溯源到日本水彩畫家石川欽一郎，他在啓發台灣畫家扮演了重要的角色。[3]1907 年他第一次來台擔任台灣總督府陸軍翻譯官，也擔任府立「台北國語學校」兼任美術教員，從 1907 年待到 1916年，當時與台灣畫家倪蔣懷有過初步的接觸。其後在 1924 年再度來台擔任師範學校專任教師，也負責各地公學校的圖畫教學視察，是當時總督府相當倚重的美術行政

[1] 李欽賢（2002），永遠的淡水白樓—海海人生張萬傳，台北：台北縣政府，頁 17。

[2] 李欽賢（2002），頁 18。

[3] 石川欽一郎生於 1871 年於日本靜岡縣，1899 年赴英國學習水彩。1990 年返國，輾轉各地擔任翻譯的工作，1907 年受邀來台之後，1924 年再度來台，擔任美術教師，啓發許多台灣學生投入繪畫藝術的學習與創作，影響深遠，被尊稱爲「台灣新美術運動的導師」。

顧問。[4]由他所帶動的台灣學習西畫的各種活動與潮流，在當時的台灣掀起一陣陣的漣漪。

1924 年石川欽一郎與台籍學生共同組成「學生寫生會」、「台灣水彩畫會」，[5]1924年的「台灣水彩畫會」，這個由石川欽一郎以及身邊幾位學生共同所組成的畫會，成員包括石川欽一郎，以及倪蔣懷、陳英聲、藍蔭鼎、李澤藩、張萬傳、李石樵、洪瑞麟等人，1927 年舉辦展覽之時，張萬傳已經列名其中，這是目前史料所顯示，十多歲正值青少年時期的張萬傳正式加入繪畫團體，開始學習繪畫的紀錄。[6]

1926 年在石川欽一郎鼓勵之下，由倪蔣懷、藍蔭鼎、陳澄波、陳植棋、陳英聲、陳承藩、陳銀用共七人，以台北七星山為名號，創立台灣第一個畫會團體「七星畫壇」，同年八月二十八日到三十一日，在台北博物館舉辦第一次展覽。[7]

學習繪畫並不是一項謀生技能的學習，在當時的台灣社會，做為一位畫家，謀生餬口是一種頗為辛苦的行業，如果我們要探究張萬傳學習繪畫的動機，就必須瞭解當時的社會背景與思想風潮，許多台灣畫家在日本帝展得到殊榮，在當時媒體的報導之下，引起了台灣社會的矚目，都為年輕的學生帶來欣羨與憧憬。

日據以來，儘管日人採取高壓、懷柔交相運作的巧妙統治策略，但是當時台灣社會始終存在著一股抗日的情緒。但是純粹的武力抗爭無法對抗殖民政權。因此，文化抗日的行動逐漸取代武裝抗日的舉動。1918 年，林獻堂等人在東京發起「六三法撤廢運動」，隔年，首任文官總督田健治郎就任，總督府同時公佈「台灣教育令」。1921 年，「台灣文化協會」成立，則激發了本地青年的抗爭意識，其中又以作為台灣最高學府之一的「台北國語學校」，連續數起學生抗議事件，最引起社會及行政當局的注目。學潮的發生，造成社會輿論對學校教育的不滿與反省，普遍認為這是學校忽略學生人格養成教育的結果。北師校長太田秀穗在社會輿論壓力下引咎辭職，繼任校長志保田鉎吉，力謀對策，乃邀其同學石川欽一郎(1871~1945)來台擔任

[4] 李欽賢（2002），頁 23。
[5] 蕭瓊瑞（2006），台灣美術全集 25--張萬傳，台北：藝術家出版社，頁 19。
[6] 蕭瓊瑞（2006），頁 20。
[7] 李欽賢（2002），頁 24。

美術教學的任務，企圖以美術活動的推行，來轉移學生的注意力，進而消弭學潮的發生。[8]

在日本殖民政府以文化活動為主軸來治理台灣的政策，台灣社會在當時的意識型態是相當矛盾的，在各種入選日本美展的消息刺激之下，一方面，繪畫成為一種得到日本殖民政府賞識的光榮象徵，另一方面，得獎的畫家成為台灣殖民社會發抒民族自信心的偶像。

早在 1920 年台灣雕塑家黃土水就以一件雕塑「蕃童（吹笛）」入選日本第二屆帝展，是台灣藝術家入選帝展的第一人，接著他的作品再次多次入選，每一次都給台灣社會帶來興奮的話題。[9]1926 年十月，陳澄波再以一幅油畫「嘉義街外」入選東京第七回帝展，這是第一位台籍畫家以繪畫作品入選帝展，想必在當時台灣社會引起不小的震撼。1928 年，陳植棋以一幅油畫「台灣風景」與廖繼春以油畫「有芭蕉樹的庭院」贏得帝展入選的榮譽。上述這些成果，都在當時台灣引起熱烈的關注，這些消息連年以來，引起全台灣文化界的關注，並激發起許多學習藝術的興趣。[10]

1924 年，日本水彩畫家石川欽一郎受北師校長志保田鈵吉之邀，二度來台。來台後投入學生美術活動的指導，[11]石川欽一郎並在當時的總督府博物館(今國立台灣博物館)，為他們舉辦畫展，給予鼓勵。台灣日後成名的第一代西畫家，就在這樣的環境之中被培養起來。[12]

石川欽一郎對台灣美術的提倡，還不完全侷限在台北師範校園內。為了推廣西

[8] 蕭瓊瑞，(2006)，頁 19。

[9] 蕭瓊瑞（2006），頁 21。

[10] 石川欽一郎，1871 年生於日本靜岡縣，17 歲入東京電信學校，曾隨小代為重老師學習西畫。隔年(1889)，適逢英國水彩畫家阿爾富瑞・伊斯特(Alfread East)至日，石川伴隨日本留歐畫家川村清雄，擔任伊斯特的翻譯兼導遊，在日本各地寫生。1899 年，石川辭去大藏省(財務部)印刷局的工作，前往英國，追隨伊斯特學習水彩畫。石川居留英國僅一年時間。1900 年回國後，石川一方面輾轉各地擔任翻譯工作，以工作之便，也到處旅行寫生。1907 年，石川受邀來台，擔任台灣總督府陸軍翻譯官，並兼任台北國語學校美術老師；此次居台時期約計九年(至 1916)，與日後投身台灣美術運動的倪蔣懷等人，有過初步的接觸。

[11] 石川欽一郎得到總督府的政策支持，因而對台灣美術人才培育貢獻明顯，被尊為「台灣新美術運動的導師」。石川欽一郎組成「學生寫生會」(1924)、「台灣水彩畫會」(1924)。台灣青年在他的指導下，以「寫生」的觀念，描畫出自己的鄉土。

[12] 蕭瓊瑞，(2006)，《台灣美術全集 25—張萬傳》，頁 19。

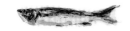

洋美術的學習，石川利用課餘時間組成的「學生寫生會」、「台灣水彩畫會」，甚至「暑期美術講習會」，也都歡迎校外青年的參與。剛自公學校高等科畢業的張萬傳是否在石川來台的 1924 年就已經加入石川教室的學習行列，還有待進一步的查證。不過，可以肯定的是，1927 年年底，由經營企業有成的倪蔣懷出資支持的「台灣水彩畫會」的首次展覽，張萬傳已名列其中。[13]

1929 年倪蔣懷[14]出資成立了「台北繪畫研究所」，[15]以台北師範學校的年輕學生為主幹，並聘請日本畫家石川欽一郎擔任指導老師，當時二十歲的張萬傳並不是台北師範學校的學生，此時也慕名前來學習繪畫，並認識當時東渡日本學習繪畫的台灣青年畫家陳植棋，[16]張萬傳就是受到其鼓勵到日本留學，同時，張萬傳並在「台北繪畫研究所」結識了同樣非北師學生的學畫青年陳德旺、洪瑞麟，三人年紀相仿，日後三人也一起留學日本學習繪畫，成為終生在藝術道路上勇敢前行、互相扶持的摯友。[17]

[13] 蕭瓊瑞（2006），頁 20。

[14] 「七星畫壇」的學長倪蔣懷從「國語學校」畢業之後，服完四年教師役，轉而投身煤礦業，並以企業盈餘支援美術活動，是台灣美術贊助者的先驅之一。參考李欽賢（2002），永遠的淡水白樓---海海人生張萬傳，台北：台北縣文化局，頁 25。

[15] 「台北繪畫研究所」後來改名為「台灣洋畫研究所」。

[16] 「台北繪畫研究所」雖由石川欽一郎負責教學，實際上，許多北師的學長，尤其是東渡日本的一些美術留學生，也會利用暑期或返台探親的機會，前來協助教學。這當中包括在 1924 年因北師學潮而遭到退學的陳植棋。參見蕭瓊瑞(2006)，《台灣美術全集 25—張萬傳》，頁 20。

[17] 蕭瓊瑞（2006），頁 20。

第二節 日本求學與學藝階段

在「台灣洋畫研究所」學習繪畫的時期，張萬傳受到學長陳植棋的影響很深，當時陳植棋已經在日本學習繪畫，在陳植棋的鼓勵之下，1930 年八月，洪瑞麟赴日，約在 1930 年秋冬時期，張萬傳也啓程赴日深造，陳德旺也在其後赴日學習繪畫，張萬傳初期與陳植棋、李梅樹、李石樵同住，一起準備東京美術學校的入學考試。

東京美術學校當時是學習繪畫者的第一志願，但是規定報考資格必須具備中學五年畢業或是專科學校考生檢定合格者，在此一限定之下，張萬傳、洪瑞麟與陳德旺三人的報考資格無法符合規定。根據張萬傳的口述：「有一位日本人推薦我們三人投考帝國美術學校」。[18]帝國美術學校成立於 1929 年，在當時是新成立的私立學府，入學資格也較爲寬鬆，所以三人報考，並順利在 1931 年與洪瑞麟、陳德旺一同考上私立帝國美術學校。

私立帝國美術學校除了重視繪畫技巧的訓練之外，也注重人文學科的陶冶與思想的啓迪，對於一心一意想學繪畫的張萬傳而言，由於對於哲學課程的興趣缺缺，張萬傳生前在接受訪問表示：「但讀了幾個月，陳德旺先退學，我則看哲學課太多也沒興趣再唸了」。[19]三人之中，張萬傳與陳德旺退出私立帝國美術學校，只有洪瑞麟堅持到畢業。

無緣進入第一流的東京美術學校，又從私立帝國美術學校退學之後的張萬傳，心中的躊躇徬徨不言而喻，與當時已經就讀東京美術學校的李梅樹、李石樵，在理念和際遇上的差異，可能造成彼此之間的隔閡，張萬傳改而與際遇相同的陳德旺、洪瑞麟賃屋同住。

對進入學院學習感到失望的張萬傳開始流浪在東京繪畫私塾進行學習，根據張萬傳生前口述資料：「這以後就專心繪畫，入川端畫學校最久，也最用功，一日三

[18] 這位張萬傳口中的日本人，可能是吉村芳松（1887-1965），在東京北區的瀧野川町開設私人畫塾，對台籍學生相當友善。李欽賢（2002），永遠的淡水白樓---海海人生張萬傳，台北：台北縣文化局，頁 32。

[19] 李欽賢（2002），頁 32。

部，從早畫到晚，也沒有人管你，什麼時間來都沒人管，自己只管畫，也沒人指導，住宿就在畫學校附近」。[20]他曾經進入「川瑞畫學校」及「本鄉繪畫研究所」研習西畫、素描。這兩家私塾類似繪畫補習班，是當時著名的投考美術學校的先修班，都是由當時東京美術學校的著名教師所主持。[21]一直沒有進入日本正式學府學習的張萬傳，就待在「川瑞畫學校」及「本鄉繪畫研究所」進行研習。

在當時日本畫壇正值新舊畫派之爭，許多留學歐洲返回日本的畫家，開始向日本的繪畫傳統挑戰。其中最著名的是以自法國巴黎返國的所謂「巴黎派畫家（L'école de Paris）」，[22]以佐伯佑三（1898-1928）、前田寬治(1896-1930)、里見勝藏(1895-1981)、木下孝則(1894-1973)、小島善太郎(1892-1984)等畫家為主幹，[23]他們在巴黎吸收了野獸派與表現主義的觀念與技法，但是整體而言，繪畫風格傾向於野獸派，他們在1925年以後陸續返回日本，將他們在巴黎所接觸到的新派繪畫技法與觀念，傳播給日本畫壇，以新派自詡的他們與其他志同道合的畫家們，在1926年組成所謂「1930年協會」，其後的1931年，又增加一些年輕的新派畫家，組織「獨立美術協會」，舉辦各種展覽，展現歐洲最新穎畫風，他們的作品主要以宣揚野獸派與表現主義繪畫風格。[24]

張萬傳在當時受到「1930年協會」這些日本新派畫家的影響不小，一心想追求新穎的畫風與觀念的張萬傳，在日本川端畫學校及本鄉繪畫研究所學習期間，接觸到當時風靡日本的「印象派」、「野獸派」畫風，也接觸到新興「巴黎派」的畫風，在這兩種畫風影響之下，他致力於形體的解構與主觀色彩的研究，筆下充滿動勢，

[20] 李欽賢（2002），頁35-6。
[21] 「川端畫學校」成立於1909年，1930年「川端繪畫研究所」改名為「川端畫學校」創辦人是川端玉章（1842-1913），敦聘東京美術學校教授藤島武二（1867-1943）親自指導。1912年藤島武二與東京美術學校洋畫科同事岡田三郎助（1869-1939），合力創辦「本鄉繪畫研究所」。
[22] 1910年左右外國藝評家就已經很自然的運用了「巴黎畫派」(L'école de Paris)這樣的稱呼泛稱所有以具象風格在巴黎創作的外國藝術家或法國畫家。
[23] 「巴黎派」所指的是一群待在巴黎發展或是學習的藝術家，他們大多數是來自異國的藝術家，著名者像是夏卡爾、史汀、烏拉曼克、莫迪里亞尼、佐伯祐三等人。巴黎派不是一種主義，而是一群漂泊的藝術家各自在巴黎地區表現出屬於自己風格的畫風。
[24] 廖瑾瑗（2004），在野・雄風---張萬傳，台北：雄獅出版社，頁22-3。

色彩更爲奔放厚重。就學期間，張萬傳與來自台灣的畫家陳德旺、洪瑞麟等懷抱藝術理想與熱忱的好友，共同切磋、互相砥礪，在藝術的領域上激發出許多動人的火花。

在日本求學期間，張萬傳參加在野的公募團體展出，提供了與其他同儕相互比較，以及獲得肯定的機會。1934 年張萬傳結識了日本野獸派畫家鹽月桃甫，同時於1934 年在東京參觀了烏拉曼克在日本的作品展。參觀烏拉曼克[25](Maurice de Vlaminck)的展覽，是使他走向野獸派、表現主義的重要因素之一。愛力根畫廊負責人李松峯曾表示，張萬傳早期在日本看到野獸派烏拉曼克的作品，十分喜歡，就買了畫冊跟明信片，並嘗試模仿他的作品風格，這是他崇拜烏拉曼克的證明。[26]

事實上，烏拉曼克是日本旅法畫家里見勝藏的老師，也與佐伯祐三來往密切。這些機緣深深影響了張萬傳日後藝術創作的發展。[27]在接觸兩位野獸派大師作品之後，深受野獸派的影響，並從中發展出強烈獨特的個人風格。色彩濃烈，筆觸狂放，與當時盛行於日本及台灣的印象派畫風大爲不同。

張萬傳受到日本畫家鹽月桃甫、佐伯祐三、里見勝藏及歐洲畫家烏拉曼克、史汀等人的影響很大，這些畫家的作品風格，使張萬傳得到靈感，積極創造出自我的強烈風格，他喜歡直接畫布上調色，下筆迅速，運用直覺紀錄物體，筆觸豪放，色彩厚重強烈，以感性、生動、簡潔創作出動人的造形，盡情地發揮形體的解構與主觀色彩的研究，將特有的個性盡情地發揮，也因此創造出其活潑自由、率真而帶有狂野趣味的畫風，許多藝評家將張萬傳的創作風格歸類爲表現主義及野獸派畫風，而賦予他台灣「野獸派鼻祖」的稱號。

旅日留學期間，張萬傳在創作上多所發揮，1932 年開始，他積極地參加展覽，

[25] 烏拉曼克是二十世紀最出色的畫家之一，1905 年，他以灼熱的色彩震撼了巴黎畫壇，在當代的野獸派畫家中，他是最狂放不羈的一位。他一生藐視傳統，始終用強烈的激情作畫，也無比驕傲的誇耀自己從未踏入羅浮宮觀看前輩大師們的作品。他的生活多采多姿，可與他的藝術媲美。

[26] 2007 年張萬傳經紀人愛力根畫廊負責人李松峯專訪。

[27] 2007 年訪問愛力根畫廊李松峯，他表示張氏早期在日本看到野獸派烏拉曼克的作品，十分喜歡，就買了畫冊跟明信片，並嘗試模仿他的作品風格，這是他崇拜烏拉曼克的證明。

陸續參加了日本的「春陽會」、「大阪美術同好會」等公募展；在 1930 年，曾經以一幅油畫作品「台灣風景」入選日本第一美展，並在 1932 年以一幅「廟前之市場」作品入選第六屆台展「西洋畫部」，1938 年以「鼓浪嶼風景」入選第一屆府展並榮獲特選；在 1939 年以一幅「鼓浪嶼的教會」入選第二屆府展。1942 年再以一幅「廈門所見」入選第五屆府展(表 2-1)。

表 2-1　日據時期張萬傳繪畫作品得獎記錄　　　＊筆者製表

年代	作品名稱	入選展覽與獎項
1930 年	「台灣風景」	入選日本第一美術展
1932 年	「廟前之市場」	入選第六屆台展「西洋畫部」
1938	「鼓浪嶼風景」	入選第一屆府展，獲得特選
1939 年	「鼓浪嶼的教會」	入選第二屆府展
1942 年	「廈門所見」	入選第五屆府展

　　1936 年，張萬傳到廣州遊歷，途經廈門，結識了廈門美專的校長黃遂弼，應黃遂弼的邀請，自 1938 年開始，任教於該校的油畫科。這段期間張萬傳經常往返廈門與台灣，參與繪畫展覽與創設美術團體的活動。[28]他在任教期間內，在廈門就舉行了三次個人展覽，在 1937 年九月，張萬傳與洪瑞麟、陳德旺、陳春德、許聲基（呂基正），共同組織「Mouve 美術集團」。[29]1940 年也於台南與黃清埕、謝國鏞舉行「MOUVE 三人展」。[30]並曾得到「府展」特選的榮譽。在當時台灣社會，得獎是成就的象徵，具有特殊的榮耀，對他而言有極大的重要性，也因此這次的得獎確立了他在畫壇的地位。

[28] 廖瑾瑗（2004），《在野.雄風.張萬傳》，臺北，雄獅，頁 47。
[29] 廖瑾瑗（2004），頁 27。李欽賢（2002），頁 41。
[30] 蔡耀慶（1997.08），像魚般的自由--臺灣前輩畫家張萬傳，現代美術，No. 73，頁 57。

第三節　畫藝進展與藝界交遊

　　1934 年在「台展」獲得榮譽的年輕畫家們組成「台陽美協」，[31]是官方展覽之外，實力最堅強的民間美術團體。[32]1935 年五月舉辦第一屆全台公募展。張萬傳送件參加展出。1936 年張萬傳與洪瑞麟、陳德旺被邀請加入「台陽美協」會員。[33]

　　1938 年，因理念不合，且不認同當時美展全數被台陽協會的畫家把持，具備雄心壯志與自己特殊理念的張萬傳，因而退出美協，另外組織「MOUVE 行動美協」。1937 年九月，張萬傳與洪瑞麟、陳德旺、陳春德、許聲基（呂基正），共同組織「ムーヴ洋畫集團（1937－1954）」亦即「Mouve 美術集團」，其英文的完整名稱為「Move Artist Society」，簡稱為「M.A.S.」。[34]

　　取名為「MOUVE」[35]，mouve 原為法文，意為行動的意思，再以日本片假名拼出「ムーヴ」，以彰顯前衛與年輕的特質。[36]從整個時代來看，相對於中國的徐悲鴻和台灣的陳澄波，李梅樹，他們的作品在當時已經具有相當的現代感；而後起的張萬傳則更像是急起直追而且帶來新氣象的前衛性畫家。他所創辦的 MOUVE 畫會，作品風格及展覽方式十分前衛。從當時的角度來看，充滿著新氣象。[37]1938 年，

[31] 1934 年 11 月 10 日，李梅樹、楊三郎、陳清汾、顏水龍、廖繼春、陳澄波、李石樵、立石鐵臣假台北鐵道飯店宣布成立「台陽美術協會」。

[32] 台灣第一個民間美術團體是 1926 年成立的「七星畫壇」，1927 年又有「台灣水彩協會」，以及 1929 年的「赤島社」，皆由台灣青年所組成。

[33] 廖瑾瑗（2004），頁 28。

[34] 「MOUVE 美術集團」是個相當尊重會員創作自由的團體，尊重他人不同形式創作、純粹創作態度、無審查制度、參展內容無重重限定，尤其是工藝品的展覽，讓身為台陽美協成員與台展西洋畫部評審委員顏水龍毅然的加入，為工藝品注入了新視野、新生命。與台陽美協明定條文會規、著重制度管理的營運手法截然不同；雖然沒有嚴謹的條文會規讓「MOUVE 美術集團」的會員們遵守，但是他們以對造型藝術的熱愛，以及互信的力量，以絕佳的默契共同堅持會務的推動。

[35] 取名為 mouve，據說是張萬傳在東京的室友藍運登的構想。李欽賢（2002），頁 67。

[36] 自立晚報社文化出版部，《台灣近代名人誌第三冊》，<藝道孤寂隅踽踽獨行的畫家---陳德旺>，頁 330 中，記載為 1938 年成立。但《廖德政(台灣美術全集 18)》，頁 23，記載為 1937 年九月成立。

[37] 「造型美術協會」對「造型藝術」的關鍵性認知，起源於張氏等人初至東京時，接觸到「1930 年協會」所主張的「素描排斥論」[37]。不再只是將素描當成油畫進階學習的技巧，而是開始關注素描這項行為對於對象物形體掌握的意義，並且深切體認到，惟有深厚的素描能力，才

「Mouve 美術集團」在第一次公開展覽的邀請函中，便清楚地表明他們的立場與想法，以「青春、熱情、明朗」作爲首要的研究態度及目標，擁有特立獨行的開創態度及前衛精神。展出內容豐富多元，有油畫、玻璃畫、版畫、工藝、雕刻與海報設計等等。第二年「Mouve 美術集團」並沒有舉辦展覽，張萬傳也到倪蔣懷所開設的礦場任職，前後工作不到一年的時間。[38]第三年的 1940 年五月，張萬傳於台南與黃清埕、謝國鏞一起舉行「MOUVE 三人展」(表 2-2)。

表 2-2 「MOUVE 美術集團」展覽初期對台灣畫壇之影響

年　代	展　覽　歷　程	對藝術界之影響
1938	「Mouve 美術集團」第一屆展覽 地點：臺北教育會館。	以「青春、熱情、明朗」作爲首要的研究態度及目標，擁有特立獨行的開創態度及前衛精神。
1940	張萬傳、謝國鏞、黃清埕「MOUVE 三人展」，地點：台南公會堂。	1.提倡崇尚自由的創作團體、尊重他人不同形式創作、純粹創作態度、無審查制度、參展

能提升客觀寫實能力，也才能爲下一階段的「變形」奠定基礎；而「變形」的主要意義在於呈現出形象物件內在的精神，而不注重表達外表的形像，從傳統的客觀寫實轉化爲主觀認知。如此的包容與重視創作者的不同創作形式，引領著晚輩與學生們的嘗試不同創作形式，並激盪多元的創作思考方向。「MOUVE 美術集團」在當時扮演著在野畫派的地位，給寧靜的台灣美術歷史，寫下相互激盪、自由、熱情澎湃的一頁。

[38] 李欽賢電訪倪蔣懷公子倪侯德，參見李欽賢（2002），頁 71。

| 1941 | 以「造型美術協會」之名重新出發，地點：臺北教育會館。 | 內容無重重限定，得到許多藝術家支持並加入。 |
| 1942 | 舉辦的會員速寫小品展，是最後一次公開展，地點：謝國鏞的台南「望鄉茶坊」 | 2.台陽美協成員，台展西洋畫部評審委員顏水龍的加入，並展出其工藝作品，爲台灣工藝開拓新途徑，工藝品的地位從此提升。 |

＊筆者製表

　　1939 年開始，二次世界大戰爆發，由於美、日之關係惡化，[39]日本當局禁止使用外文，該會逐漸受到壓迫而自動解散，1941 年三月，「MOUVE 美術協會」重新改名爲「造型美術協會」，另起爐灶，並有新的會員加入，像是藍運登、顏水龍與范倬造。[40]

　　二次世界大戰導致台灣的物資逐漸缺乏，張萬傳迫不得已，以代替品來完成畫作，或是以舊作重新作畫；[41]由於台北的政局紛亂，1943 年開始，張萬傳避居台南謝國鏞家中，[42]謝國鏞家中經營魚塭，也經營「望鄉茶坊」餐館，以提供精緻的鮮魚料理聞名，張萬傳在此常常可以享用新鮮的魚料理，逐漸對「魚」這項主題，開

[39] 1939 年，第二次世界大戰爆發，1941 年，太平洋戰爭起，台灣便被比喻做「不沉的航空母艦」，成爲進攻東南亞的踏腳板，爲兵員、艦隊、飛機、兵器、彈藥、糧秣等的集結基地，台灣總督府也順勢擔任經營華南，進入東南亞的角色。

[40] 李欽賢（2002），頁 75。

[41] 雄獅圖書股份有限公司，《台灣近代美術大事年表》，183 頁中，載爲 1940 年 12 月改名。

[42] 李欽賢（2002），頁 81。

始醞釀出一系列的畫作。這樣艱苦的生活記憶，了解珍惜現在事物，便成爲日後繪製身旁靜物的遠因。[43]

　　光復之後的台灣，由於新舊政權的移轉導致政治局勢不穩、人心不安。1945 年從廈門返台的張萬傳，在 1946 年，接受建國中學校長張耀堂的聘書任教於建國中學。[44]他重組戰前該校的橄欖球隊，並負責部分訓導工作。第二年的 1947 年，「二二八事件」爆發，由於擔心遭到政治迫害，接受建中同事曹秋圃的建議，暫時遠離台北，走避鋒頭，離開任教的建國中學，避居陽明山、金山一帶，閒暇以釣魚、捕魚爲樂，以避人耳目，一直到 1948 年，「二二八事件」逐漸落幕，才又返回台北，擔任市立大同中學美術教師，並兼任延平補校教師。[45]此階段的創作數量大減，以及張萬傳喜愛吃魚、愛釣魚且更擅長畫魚，可能與此一段經歷有關。生活中產生的藝術才是真實的。經常被他畫爲主題的魚，即是他深刻的生活經驗的展現。在一系列的「魚系列」作品裡，包含各式各樣的魚類、蝦蟹類，有生的、熟的，不同角度、置放不同地點的，他常常會在老婆煎魚、煮魚之前，把魚描繪下來。[46]

　　張萬傳學習西洋美術之態度，是對藝術純真的追求。對藝術的衝動來自內心本性，他不善於跟當時環境妥協，而且天性之中一股狂野不羈的氣質，喜歡以在野的力量制約主流。1950 年代，隨著日本殖民政府文化主導勢力的消失，隨之而來的是國民政府文化勢力的興起，日據時期的「官展」，演變成所謂的「台灣省美術展覽會」，簡稱「省展」。1952 年「台陽美協」爲了集結台灣本土畫家的勢力，以抗衡來自中國大陸的藝術社團，再度邀請張萬傳、洪瑞麟與陳德旺加入會員。

　　此時，省展在經過幾年的展出之後，逐漸產生審查委員各擁高徒，互相對立，並瓜分獎項的趨勢，引起藝術界的不平之鳴，在 1954 年，一群苦無舞台的年輕畫家想力闢蹊徑，組織畫會以與「台陽」、「省展」互爭光輝，這種主流體系之外的活動，

[43] 蔡耀慶（1997），像魚般的自由--臺灣前輩畫家張萬傳，現代美術，No. 73，頁 55-8。
[44] 廖瑾瑗（2004），《在野.雄風.張萬傳》，臺北：雄獅，頁 51。
[45] 編輯部(1997)，話在畫中!--北美館推出張萬傳八八畫展，典藏藝術雜誌 No. 62 ，頁 119。
[46] 由於 1947 年爆發的二二八事件遭到政治迫害，避居陽明山、金山一帶，閒暇以捕魚、釣魚爲樂，爲期兩年。此階段的創作微乎其微。但自此之後，張萬傳愛吃魚、愛捕魚且更擅長畫魚。

一直都能吸引不妥協性格的張萬傳的欣賞，張萬傳與洪瑞麟、陳德旺、張義雄、廖德政、金潤作等人組織「紀元美術會」，並於七月三日到七日在台北市博愛路「美而廉西餐廳」舉辦第一屆紀元展。[47]如果說台陽畫展是「包裝完整的成品」，紀元展則像是「未完成的試驗作品」。洪瑞麟以「畫氣氛」來形容紀元展成員的創作方式。[48]

張萬傳為了專心「紀元美術會」，不便再提出作品在台陽美展展出，於是與洪瑞麟、陳德旺三人又集體退出「台陽美術協會」，可惜的是，1955 年第三屆紀元美展結束之後，「紀元美術會」就因為會員的各自忙碌而瓦解了。張萬傳等人成為徹底孤獨奮鬥的畫家，沒有參加任何畫會組織，「張萬傳從『mouve』美術家集團、造型美術協會到紀元展，一再更名，一再改組，仍然脫離不開非主流的命運，…一生在野的性格，半世紀來，二進二出於『台陽展』，仍舊在主流中留不住腳」。[49]

1954 年張萬傳為了提攜業餘的年輕畫家，協助大同中學同事邱水銓、黃清溪、蔡蔭棠，號召了臺北市立女子中學教師陳炳沛、陳錫樞、臺北市商業職業學校校長陳光熙、新莊信用合作社經理陳國寅等人，成立了「星期日畫會」，以張萬傳為精神導師。[50]其後會員愈來愈多，張萬傳常常帶領他們外出寫生，最常結伴同行的學生有呂義濱、吳王承與孫明煌等人。[51]

1962 年為國立藝專聘任，擔任美術科夜間部兼任講師，教授素描、油畫等科目。回顧其返台以後，雖然事務繁忙，無法專心創作，但是參與展覽一直沒有間斷（表2-2，2-3）。

1972 年在大同中學辦理退休，1975 年辭去所有教職工作，準備專心一致地創作，首先他計畫到油畫的原鄉---歐洲進行一次朝聖與學習的旅行。1975 年啟程，穿著簡便，以隨遇而安的態度，張萬傳遊歷了法國、義大利、西班牙等國家。

[47] 李欽賢（2002），頁 111。
[48] 顏娟英（1998），頁 183。
[49] 謝里法（1999），《我所看到的上一代》，台北：望春風出版社，頁 388。
[50] 顏娟英（1998），《台灣近代美術大事年表》，台北：雄獅圖書股份有限公司，頁 183 頁中，載為 1940 年 12 月改名。
[51] 李欽賢（2002），頁 123。

表 2-2 張萬傳返台之後舉辦畫展一覽表

展覽時間	畫廊名稱	展覽主題	展出作品
1954	美而廉畫廊	「紀元美術會」首展	
1955	台北中山堂	第二屆「紀元美展」	
1966	日本福岡、鹿兒島	個展	
1971	台北中山堂	個展	
1973	士林大西路呂雲麟宅	「紀元展—小品欣賞展」	
1974	台北哥雅畫廊	「紀元美展」	
1977	新公園省立博物館	「旅歐作品展」	展出遊歷西班牙、法國、義大利、泰國、香港等地七十餘幅靜物及風景作品
1980	台北春之畫廊	「年年有魚」畫展	展出一百餘幅魚畫
1981	與明生畫廊長期合作		
1982	台北維茵藝廊	「張萬傳首次水彩畫個展」	
1984	明生畫廊	「張萬傳畫展」	展出作品為旅美德州及途經日本所繪之「風景」、「魚」、「靜物」、「裸女」等作品五十餘幅
1987	愛力根畫廊	舉行個展	展出油畫、水彩及

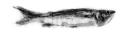

			平版畫，以及早期作品
1989.1	愛力根畫廊	舉行個展	
1989.12—1990,1	愛力根畫廊	「張萬傳的水彩藝術」展	展出水彩，包括其最珍貴水彩手稿40餘件
1990.2	台北市立美術館	「台灣早期西洋美術回顧展」	
1990,8	官林藝術中心	「張萬傳梵谷巡禮歸國首展」	
1990,8	愛力根畫廊	「張萬傳畫展及畫冊發表會」	
1991.1	台北印象藝術中心畫廊	「不朽巨匠張萬傳個展」	
1991,1	愛力根畫廊	「永遠的前衛—張萬傳個展」	
1991,1	印象藝術中心	舉辦「張萬傳傳奇畫展」	
1991,11	愛力根畫廊	舉辦「張萬傳素描展」	
1992.5	愛力根畫廊	「張萬傳油畫人體展」	
1992.9	玄門藝術中心	「張萬傳畫展」	
1994	愛力根畫廊	「張萬傳作品欣賞會」	
1995.1	印象畫廊	「張萬傳的繪畫世界」	
1997	台北市立美術館	舉辦回顧展「張萬傳八八個展」	

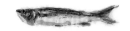

表 2-3 張萬傳作品獲獎與參展紀錄

年代	獲獎與參展紀錄
旅日期間 (年代不詳)	旅日期間，創作和參展不斷，陸續參加「春陽會」、「大阪美術同好會」等公募展。
1930 年	以一幅台灣風景入選日本第一美術展。
1932 年	參加第六屆台展以油畫<廟前的市場>一作首次獲得入選。
1936 年	參加第二(1936)、三屆(1937)台陽展。
1938 年	參加第一屆府展以油畫<鼓浪嶼風景>一作獲得特選。
	3 月，首次展出作品<後街風景>等畫作。
	在廈門舉行第三次個展。
	11 月，張萬傳與日本從軍畫家山崎省三以及通譯的畫家許聲基在「廈門日本居留民會」舉行「三人洋畫展」。
1939 年	「鼓浪嶼的教會」入選第二屆府展。
1940 年	5 月，於台南市公會堂與黃清埕、謝國鏞舉行「MOUVE 三人展」。
1942 年	「台灣造型美術協會」於台南「望鄉茶室」舉行速寫展覽，發現魚的造型之美，因此魚成了其風格中的另一類典型代表。
	參加第五屆府展以油畫<廈門所見>一作獲得入選。
1966 年	8 月，於日本九州鹿兒島川內市舉行個展。
1977 年	11 月，於省立博物館舉行「旅歐作品展」，展出遊歷西班牙、法國、義大利、泰國、香港等地七十餘幅靜物及風景作品。
1979 年	8 月，於台北明生畫廊舉辦「張萬傳旅歐作品展」展出遊美寫生作品，計有油畫、水彩、素描作品四十餘幅。
1980 年	1 月，於台北春之畫廊舉行「年年有魚」畫展，展出一百餘幅魚畫。
1984 年	7 月，明生畫廊舉辦「張萬傳畫展」，展出其年初旅美、德州及途經日本所繪之風景、魚、靜物、裸女等作品五十餘幅。

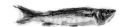

1984 年	於愛力根畫廊、印象畫廊、玄門藝術中心之多項畫展。
1987 年	5 月,於愛力根畫廊舉行「張萬傳畫展」個展,展出內容包括油畫、水彩、版畫,以及早期的作品。
1989 年	1 月,於愛力根畫廊舉行個展。
	12 月,於愛力根展出水彩作品,內容包括四十餘件水彩手稿。
1991 年	1 月,於印象藝術中心舉辦「張萬傳傳奇畫展」,內容有人物、裸女、靜物、風景、魚等多年珍藏作品。
	11 月,於愛力根畫廊舉辦「張萬傳素描展」。
1992 年	5 月,於愛力根畫廊舉辦「張萬傳油畫人體展」。
	8 月,於印象畫廊舉辦「七人聯展」。
1993 年	12 月,於印象畫廊舉辦「八人聯展」。
1995 年	1 月,於印象畫廊舉辦「張萬傳的繪畫世界」。
1997 年	台北市美館、哥德藝術中心同步舉行「張萬傳八八回顧展」。
2000 年	12 月,於印象畫廊舉辦「張萬傳跨世紀個展」。

資料參照:歐賢政(2000),《張萬傳 CHANG WAN CHUAN》,台北:印象藝術文化有限公司,頁 104。歐賢政(1994),《張萬傳的繪畫世界 張萬傳 CHANG WAN CHUAN》,台北:印象畫廊,頁 172-3。

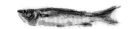

第四節 歐洲文化的激盪

　　張萬傳在留日期間，受到當時大環境及日本畫家矢崎千代二的影響，便一直幻想做一位旅行畫家，因此奠下日後旅歐寫生的決心。在廈門美專任教期間，熱愛有如國外景致一般的鼓浪嶼，[52]並常常帶著畫筆與畫紙到此地寫生，1975 年啓程前往法國、義大利、西班牙等地，展開爲期將近兩年的旅歐生活。

　　張萬傳接觸法國之不同的民情、風俗和景緻，讓初到巴黎的張萬傳樣樣感到新奇又新鮮，彷彿置身在尤特里羅、佐伯祐三畫作中的巴黎街道，沉醉於巴黎的感動，他在法國期間，醉心於巴黎的建築，因此在巴黎期間以水彩繪製了許多巴黎的建築物。

　　張萬傳在 1970 年代到法國時，當時巴黎的藝術環境並沒有充斥著太濃厚的商業氣息。他認爲拜訪巴黎畫派與野獸派活動的地區，有一種朝聖的味道。張萬傳的作品傾向於表達巴黎畫派的精神。巴黎畫派主要是一群喜歡巴黎創作氣氛的畫家，一起表達創作理念，爲藝術而藝術，而不是爲了政治、美學或商業，純粹是自發，追尋創作的衝動，對藝術的熱愛[53]。在旅歐期間的張萬傳的眼裡，巴黎處處都是絕佳的入畫景點，「光是一條塞納河，白天由左繞入、夜晚由右折返，就可以畫好幾張」，曾一天創作三十多張之多的作品。[54]

　　歸國之後，透過好友邱水銓在忠孝東路二段租了一間畫室，每天前往作畫。[55]在畫室裡，面對一本本旅歐時期的素描，張萬傳藉由不停地埋首創作，想要深刻地抓牢那一份記憶。1977 年 11 月將成果發表於臺北市省立博物館所舉辦的「旅歐作品展」。[56]

[52] 「鼓浪嶼」又稱「鋼琴島」：位於廈門灣口，有海上花園之稱，1902 年被劃爲「公共租界」，英、美、法、德等十幾個西方國家，陸續在島上設立領事館，不僅洋行、教堂日益增加，連海外致富的華僑也按西方建築的樣式，在此建築別墅豪宅。「鋼琴島」源自於島上住宅的鋼琴密度。

[53] 顏娟英（1998），頁 183。

[54] 廖瑾瑗（2004），頁 131。

[55] 廖瑾瑗（2004），頁 131。

[56] 廖瑾瑗（2004），頁 158。

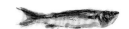

「MOUVE 美術集團」和「紀元美術會」雖然都曾經活躍於畫壇，到最後也都無疾而終。1979 年到 1985 年之間，成立「北北美術會」，成員包含張萬傳、呂義濱、劉添盛、潘子嘉、楊清水、李亮一等十一人，在 1979 年十一月六日至十七日在台北明生畫廊展出第一次展覽。雖然每個畫會組織的歷程都十分短暫，但是張萬傳與其他的前輩藝術家對藝術創作的信念始終如一，從未因此鬆懈或停止(表 2-3)。

表 2-3 張萬傳參與之畫會團體

年代	畫會名稱	事件	備註
1924 年	台灣水彩畫會	結識洪瑞麟、陳德旺，加入「台灣水彩畫會」	
1936 年	台陽美協	與洪瑞麟、陳德旺同時被推薦，吸收為「台陽美協」會員。	為日據時代由台灣畫家為主導的最大民間美術團體。只是為藝術精進，不帶民族偏見的色彩是創會的主旨 。作品大致上是以西洋畫為主，東洋畫、雕刻為輔。
1937 年 7 月	青天畫會	以許聲基(呂基正)為首，旅居廈門台日籍畫家組成「青天畫會」，包括張萬傳、王逸雲、矢野重之、高橋亥等人。	

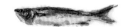

1937 年 9 月	MOUVE 美協	張萬傳與洪瑞麟、陳德旺、許聲基、陳春德及黃清埕等人共組「ムーヴ洋畫集團(MOUVE 美協)」。	互相切磋的集，以年輕，熱情，明朗的態度來研究創作「純正的造型藝術」。 張萬傳於 1938 年退出台陽協會。
1941 年	台灣造型美術協會	MOUVE 美協改稱爲「台灣造型美術協會」。	增加美工設計，成爲綜合藝術團體。
1952 年	台陽美協	再度加入「台陽美協」。	
1954 年	紀元美術展	因「台灣造型美術協會」會員分散，故與洪瑞麟、張義雄、廖德政、金潤作等人共組「紀元美術展」	
	星期日畫會	參加星期日畫會。	假日定期寫生會，鼓舞了不少業餘創作者。
1955 年		再度退出「台陽美協」。	
1956 年		「紀元美術展」停	

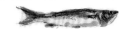

		辦。	
1973 年	紀元美術展	「紀元美術展」復展。	
1979 年 11 月	北北美術會	創立「北北美術會」婉拒擔任會長。	

資料參照：歐賢政(2000)，《張萬傳 CHANG WAN CHUAN》，台北，印象藝術文化有限公司，頁 104。歐賢政發行（1994），《張萬傳的繪畫世界 張萬傳 CHANG WAN CHUAN》，印象畫廊，頁 172-3。 廖瑾媛（2004），《在野.雄風.張萬傳》， 臺北：雄獅，頁 104。廖瑾媛（2004），《在野.雄風.張萬傳》， 臺北：雄獅，頁 158-9。謝里法（1998 .2），《張萬傳--一氣走完在野的人生》，藝術家月刊，頁 317。

　　張萬傳的經濟狀況在 1980 年以後逐步好轉，再配合上 1980 年代台灣經濟起飛及畫廊業興盛。經濟的寬裕，讓七十高齡的張萬傳能遊遍各地，行跡及至日本、美國、墨西哥以及德國等地。另外，也使得他的畫作逐漸在畫廊藝界打開名氣，作品不僅備受稱譽，更成為台灣收藏界的寵兒。

　　1980 與 1990 年代，他經常藉由出國寫生、觀賞重要畫展的方式，不斷地在追求進步與增進視野。1983 年春天，張萬傳在學生廖武治的陪同之下，前往日本東京觀賞畢卡索的畫展。[57] 1990 年八十一歲高齡的張萬傳身體依然硬朗，親赴荷蘭參觀梵谷百年紀念展之後，深受表現主義影響，返台後畫風再度轉變，但始終反映了濃厚的本土情感和價值觀。[58]

　　1990 年以後市場價格的上揚，以及收藏其畫作的收藏家增加，家中訪客絡繹不絕，知名的作家為其作傳，2001 年總統陳水扁親自到家中探訪張萬傳，都使得晚年的張萬傳嘗到名利雙收的滋味，張萬傳仍然秉持一貫的淡薄世事，不求名、只問道的態度，依然勤勞作畫如昔，只是身手已經不若當年，而眼疾的干擾，更使其畫作

[57] 廖瑾媛（2004），頁 144。
[58] 藝術家(1975)，寫給海島的浪漫情歌--前輩畫家張萬傳，藝術家月刊，頁 288-93。

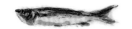

之中出現許多模糊而看似草率的筆觸與色彩。

　　2003 年張萬傳在台北過世，享年九十五歲，一生在野，艱辛求藝的藝術家張萬傳，在台灣藝術史的星空之上，留下一個璀璨的位置，永遠讓人懷念、述說與討論。

第三章 魚畫的風格演變

第一節 魚畫的風格分期

觀察所蒐集到的 688 件張萬傳魚畫作品之中，大致可以分成三大類：

第一類爲「有年有款」，作品上畫家有標註創作年代與簽名，或是根據畫廊、收藏家的原始檔案確切知道其創作的年代者。

第二類爲「無年有款」，畫家有簽名，但是並沒有註記創作年代，也沒有任何登錄文件、檔案資料可供證明其創作年代。

第三類是「無年無款」，畫家並沒有註記上年代，也沒有落下簽名，也無法得知其創作年代者。[1]

從此三種簽名落年款的方式，可以推論，似乎張萬傳的魚畫作品存在三個繪畫習慣，或許這三種方式標誌著三個創作時期的習慣，或許畫家在部分作品上忽略註記年代與落下簽名，根據訪問家屬的結果顯示，張萬傳常會忽略落款簽名。[2]張萬傳在創作完成之後，有許多作品都未簽名落款，一直到展覽之前或是作品賣出，才會在作品上簽名落款。[3]

上述是根據畫家家屬的說法，但是以一般畫家作畫的習慣來觀察，每一個階段都會有其特殊的簽名落款的方式，這三類作品，一般而言，很可能是代表著三個時期的習慣，而這三類作品中的作品很可能即是分屬於不同時期的作品。

在追求真確的風格研究上，當然以有年代註記的作品最有價值，其次是經由畫家告知其創作年代，而在畫廊與收藏家保留下來的作品資料，可以精確地區別出風

[1] 「有年有款」的作品可以有兩種情形，第一種是作品上張萬傳直接簽上年代與名字。第二種是收藏家向張萬傳購買作品之時，或是畫廊辦理展覽之時，由張萬傳親口告知。根據 2007, 11,19 電話訪問張萬傳長女張麗恩女士，確認此一情況，告知畫家在創作完成，通常沒有簽名落款，往往在展覽之前，才由畫家告知畫廊工作人員作品創作的年代，並簽上名款。

[2] 根據張萬傳媳婦黃秋菊的說法，張萬傳在作品完成之後通常沒有馬上簽名落款的習慣。2007, 11,19 電話訪問張萬傳長女張麗恩女士，與前述說法一致。

[3] 同前註。

格的演變。進而再尋找其中發展規律,可以推論出無年款作品的大致年代。

在所蒐集到的資料庫之中,目前有紀年或是知道創作年代的 356 件魚畫作品之中,油畫最早的一幅是 1952 年,其次是 1962 年的油畫,素描是 1958 年的作品,水彩是 1967 年的作品。1950 年代的作品只留下兩幅,素描與油畫各一幅。1960 年代的作品總共只有七幅,其中油畫五幅,水彩兩幅(**圖表 3-1**)。由此可以知道,在 1950 年以前的作品,已經很難找到。分析其中原因,在於張萬傳三十歲以前是在日本求學,三十歲(1938)任教於廈門美專,三十一歲又返台任職於倪蔣懷的瑞芳礦場,三十八歲(1946)任教於建中,旋又因 228 事件避居金山,一直到 1948 年四十歲之時任教於大同中學,次年 1949 年與許寶月結婚之後,四處奔波的生活型態似乎才漸漸穩定下來,創作也才開始穩定進行,依此推論,在 1950 年以後,張萬傳的作品才得以比較有機會被保存下來。

目前看到最早的魚畫,年代定在 1930-40 年代(**圖 3-1**),以目前的畫作資料顯示,在 1950 年代以後,張萬傳的魚畫數量才比較多見。如果以 1930 到 1940 年代做為張萬傳畫魚的起點,張萬傳畫魚的歷史,就至少有將近七十年的光陰。但是,根據李松泰的說法,認為張萬傳對以魚為主題的創作產生興趣,是源自於在謝國鏞家開設的「望鄉茶室」作客開始,當時的「望鄉茶室」是台南第一家咖啡室,1941 年「台灣造型美術協會」曾經在此舉辦過一次速寫展覽,由於每天都有魚的餐點供應,張萬傳在此一機緣之下,發現了魚的造型之美,於成為他最常創作的題材之一。

圖3-1 紅魚 油畫 1930-40

[4]此一說法，或許可以說是一種啓發的時點，但是根據目前所能看到的作品觀察，可以推論，最遲魚畫在 1950 年代以後，就已經成爲張萬傳經常研究的主題之一。曾經是張萬傳學生的畫家楚戈寫道：「在板橋藝專唸書的時候，記憶中的張萬傳老師最愛畫魚」。[5]張萬傳是在 1964 年開始任教於國立藝專夜間部，可見自從 1964 年以後，他畫魚的頻率就已經相當高了，使得當時的學生對他畫魚的習慣印象深刻。

除了上述原因之外，啓發張萬傳繪製魚畫的動機，或者說是一個潛藏在深層意識的動機，應該追溯於他對其父親的懷念。根據張萬傳家屬的說法，張萬傳常常講述他父親的生活點滴，其中談到他父親自小酷愛吃魚，因此得到熟識的親屬與鄰居給了一個綽號「阿魚仔」，他常常對家人述說父親愛吃魚的往事，或是父親最喜愛吃哪一種魚等等故事，譬如說張萬傳的父親最喜歡吃四破魚，言下之意，對父親充滿懷念之情，這種童年時期對父親的深刻記憶，投射到各種魚的形象，或許是推動張萬傳以一生的精力持續繪寫魚畫的最大動機。[6]因此，張萬傳畫魚的起點可能萌芽在青年時期，1930-40 年代應該是相當可靠的推論，自此，張萬傳隨著年歲的增長，對其父親以及童年家庭生活回憶的日益頻繁，自己喜歡吃魚的習慣，似乎源自於父親的影響，在種種因緣交會之下，畫魚的動機愈來愈強烈，魚畫也隨之日漸增加。

1975 年張萬傳辭去延平中學與國立藝專的教職之後，赴歐洲展開兩年的寫生與學習之旅，可以專心從事繪畫工作，使得張萬傳在 1975 年以後的作品數量增加，在品質上也有大幅度的提升。從統計數據上可以看出，目前魚畫作品之中，油畫與水彩的數量，在 1970 到 1980 年代是最多的。其中油畫在 1980 年代的件數高達 115 件，遠比 1970 年代的 6 件要多很多。在水彩部分，1980 年代有 62 件，遠比 1970 年代的 27 件要多出兩倍以上，1990 年代的油畫與水彩作品，在數量上明顯降低，但是有趣的是，素描的作品從 1980 年代的 26 件提升到 1990 年代的 57 件。由此可以得知，在 1990 年代，張萬傳在魚畫的創作上，素描佔了相當的比例，在此一時期，他在素描上所花的時間增加，依據筆者推論，可能是素描隨手可畫的便利性，

[4] 李松泰（1990），張萬傳畫冊，台北：愛力根畫廊，頁 13-5。
[5] 楚戈（1990），頁 205。
[6] 電訪張萬傳媳婦黃秋菊，12,30,2007。

以及此一時期的名利雙收所帶來的訪客、應酬的增加，促使他在繪畫創作上的時間減少許多，2003 年的聯合報報導就指出：「畫壇友人最愛請他吃魚，爲了在他飲酒之際，獲得他即興創作、用醬油畫的「魚」畫。[7]而體力的衰減，也使得張萬傳習慣以簡單的素描來宣洩其旺盛的創作慾（圖表 3- 1）。

圖表 3-1 張萬傳魚畫作品媒材與年代交叉比對

媒材概分 * 年代分期 Crosstabulation

Count

		年代分期						Total
		不確定	1950年代	1960年代	1970年代	1980年代	1990年代以降	
媒材概分	水彩複合媒材	158		2	27	62	11	260
	油畫	66	1	5	6	115	33	226
	版畫	1				1		2
	素描	107	1		9	26	57	200
Total		332	2	7	42	204	101	688

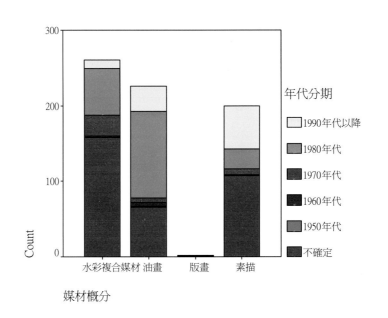

＊筆者製表

[7] 趙慧琳（2003），〈野獸派前輩畫家張萬傳病逝〉，聯合報，1,14,2003。

一、水彩魚畫風格

從目前有年代的作品觀察，1950 年開始，張萬傳的魚畫已經呈現濃厚的野獸派風格。從 1950 年代開始，張萬傳畫使用的色彩強烈，造型的粗獷，以及稚拙的用筆，是張萬傳魚畫的特色。

在張萬傳水彩魚畫作品之中可以區分為兩大類：

第一類是水彩魚畫，構圖完整，畫面豐富。

第二類則是速寫式的魚畫，以單條或多條魚為對象的素描，再加上淡彩。

速寫式的水彩魚畫與素描魚畫應該都是張萬傳為了創作正式水彩與油畫魚畫，所做的練習與實驗工作，速寫作品的數量相當多，大多數畫在速寫本上，也有許多是隨手拿到的紙張，像是餐廳的菜單背面，也被他拿來作為寫生練習之用，許多速寫作品，就畫在同一張紙的正面與背面，可見張萬傳平日用功之勤。他曾對記者說過：「我的信心建立在在不停的畫，不斷的學習上。有人問我，這些年來為何不收學生？我的回答是，來日不多，自己用功都不夠用呢！這樣的自私，是我對崇奉的藝術表示忠誠。我沒有第二條路走」。[8]

張萬傳繪製了相當數量的素描與速寫水彩魚畫，在數量上遠遠超過正式的水彩與油畫，可以知道張萬傳相當用功，善於平日隨手可得之時間，反覆琢磨，反覆練習，以增強他對線條、肌理以及對象形式的感覺。在餐廳用餐之時，有時候他隨身沒有帶到顏料，便以香煙頭當筆，沾餐桌上的醬油塗抹魚身。[9]張萬傳女兒張麗恩曾經說道：「老師（張麗恩習慣跟父親的學生一起叫父親為老師）一輩子都在畫，隨興畫也隨手畫，連在餐廳吃飯，興致來了都曾把醬油當顏料，信手拈來就畫出一條

[8] 張萬傳口述，陳長華整理(1986)，〈變！向孫悟空借辦法？〉，聯合報，8,21,1986。

[9] 張萬傳媳婦黃秋菊表示，張萬傳在餐廳用餐，若沒有隨身帶到水彩顏料，往往以香煙頭當筆，醬油當作顏料圖繪魚畫，臨時找不到紙，也常以菜單的背面空白處或是餐廳裝筷子的紙套作畫（參見附錄三 H-F2-F305）。

魚」。[10]在幾件速寫作品裡，確實可以看到以醬油作畫的跡象，也看到他曾經隨手以餐廳的菜單背面空白處畫魚，以 1983 年的速寫魚畫爲最早應用醬油作畫（**圖 3-2**），1990 年代的件數更多，似乎在 1990 年代，他以醬油做速寫的機率增加。但是從張萬傳學生呂義濱的回憶裡，張萬傳在 1970 年代就已經開始有在用餐之際，應景地用煙蒂沾上醬油來畫魚的習慣。[11]因此，張萬傳最早以沾醬油隨手畫魚的時間，應該可以上推至 1970 年代。從部份作品的筆調上看，張萬傳是以手指沾醬油作畫，可以說是一種「指畫」的風格。

張萬傳的作品之中，早期作品的色彩配置，一般看起來比較晦暗，可能是因爲時間與收藏環境的因素，使得水彩或是油畫有褪色現象，或是紙板將油墨吸走而起了變化。但是從整體作品畫風仔細比較起來，早期的色彩配置，的確沒有後期豐富而多變化，晚期的顏色配置的確要較早期豐美而多彩。

1990 年代的作品，常可見到以黑蠟筆、黑色簽字筆來加強線條，筆觸也沒有太大的修飾，因此大多顯得粗獷而稚拙，有可能是因爲此一時期眼睛罹患白內障的緣故，有時候是拿出自己早期的作品，看不清楚又隨筆加上了輪廓線條，主要是因爲生理變化而非心理或是審美品味的改變。[12]事實上，張萬傳喜歡的野獸派畫家喬治・盧奧，也喜歡勾勒黑色線條，因爲黑色線條可以分隔色彩，也可以增加畫面的強度。

（一）水彩魚畫風格

以水彩魚畫作品觀察，目前有年款的作品最早只有兩幅，分別是在 1967 與 1968 年。若是將 1960 到 1970 年此一時期與 1980 年代的作品比較起來，可以發現，1960 到 1970 年代的作品，在筆調上顯然比較生澀，筆線短促而多，有部分作品之中，線條粗短、直率而剛硬，顯得鋒芒畢露之感，而在物象的結構的描寫上，也顯得較爲拘謹，構圖也比較凌亂，整體看來，可以感覺此一時期，張萬傳在形式上仍處於

[10] 凌美雪（2005），醬油當顏料，信手拈來魚一條，自由時報，8,26,2005。
[11] 李欽賢（2002），頁 124。
[12] 2007 年 9 月 8 日專訪愛力根畫廊李松峰。

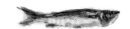

一種摸索與實驗的階段，用筆似乎不若 1980 年代擁有充分的自信心。1960 到 1970
年代這個時期的魚畫水彩作品上，有許多已經開始使用多種媒材，除了以水彩為主
之外，張萬傳加入了蠟筆、簽字筆、彩色筆、炭筆等等，使得效果更富於變化。

根據統計顯示，1980 年代是張萬傳水彩魚畫的高峰時期，不僅作品的數量增加
明顯，而且在畫魚的技法上也更見成熟。在此一時期，他更專注追求形式的美感，
構圖的獨特，在構圖上物件的擺置有較為簡略的趨向。而在用色上更見用心，混融
的顏色與細膩而粗獷的筆觸，表現出水彩的透明感，形成豐富的肌理。在筆調上，
更見流暢自由，多見渲染，畫魚的線條與筆觸，都比 1970 年代更為瀟灑熟練許多。

1990 年代的作品，在構圖上更見穩重，可以見到他在形式美的掌握上更為老
練，筆觸順暢，色調沈穩，彩度明顯降低，整體畫面顯得柔和(**表 3-1**)。

表 3-1 水彩魚畫的風格演變

特色 ＼ 時期	1960 年代	1970 年代	1980 年代	1990 年代
用筆	短促、直率、剛硬、描繪筆調拘謹	短促、直率、剛硬、描繪筆調拘謹	熟練、多見渲染，筆線不明顯	熟練、多見渲染
肌理	厚實，油畫肌理	厚實，油畫肌理	多見渲染，表現水彩透明感	多見渲染，表現水彩透明感
色彩	突兀、對比強烈	突兀、對比強烈	色彩配置較佳，鮮豔卻柔和、突兀感降低	色彩配置佳，色彩感朦朧柔和
構圖	比較凌亂	比較凌亂	比較簡單、均衡感較佳	比較簡單、均衡感較佳
媒材	水彩、蠟筆	水彩、蠟筆、簽字筆	水彩、蠟筆、簽字筆	水彩、蠟筆、簽字筆

＊筆者整理

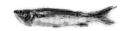

（二）速寫式的魚畫風格

在 1950 年代的魚畫素描，可以發現此一時期的素描，線條已經相當精確，筆線銳利，畫家似乎充滿了自信。目前看到的有年代的圖檔資料，最早的水彩速寫，是在 1970 年代的作品。此一時期的作品，線條粗獷，以鉛筆、炭筆或是簽字筆，甚至水性彩色筆，勾勒魚的輪廓，然後再上水彩。此一時期的魚速寫的輪廓線並不是很清楚，常常被水彩覆蓋，似乎有意無意企圖將魚的輪廓線做得模糊，而以色彩塊面為主來表達立體感覺。

觀察 1980 年代的水彩速寫，可以發現，魚的輪廓線普遍要比 1970 年代清楚，而且所勾勒的線條以細線條為主。蠟筆、簽字筆、彩色筆與水彩混用的情形相當普遍。此時出現了以醬油繪寫魚速寫的情形，最早以醬油當作水彩顏料圖繪魚畫，依據圖錄資料，是在 1983 年的一幅魚速寫（**圖 3-2**，見附錄三　圖檔編號 **H-F1-F150**）。

在 1990 年以後，可能因為張萬傳已屆 80 高齡，眼力與體力皆見衰退，所繪寫的魚速寫水彩，明顯有線條鬆弛，結構模糊的現象。因此，在 1990 年代的水彩速寫，魚的輪廓傾向鬆散、模糊，魚的輪廓的精準掌握，似乎已經不是超過八十歲的張萬傳所注重的關鍵，往往簡單幾筆就把一條魚的感覺表達出來。他似乎在嘗試運用最簡單的筆觸表達魚的形體。色彩似乎也降到最低，往往簡單敷上淺淡的水彩，顏色不像前期的鮮豔複雜，色彩單純而淺淡，甚至僅僅使用一種顏色，敷抹在魚形上而已（**表 3-2**）。

表 3-2 速寫水彩魚畫的風格演變

特色　　時期	1970 年代	1980 年代	1990 年代
用筆	多見渲染	多見渲染	趨向簡單、大塊面為主
色彩	使用蠟筆、簽字筆、彩色筆、炭筆、鉛	使用蠟筆、簽字筆、彩色筆、炭筆、鉛筆與水彩	畫面朦朧而柔和，色彩單一

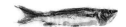

	筆勾勒輪廓，再上水彩，色調鮮豔	並用，色調鮮豔	
構圖、輪廓	輪廓濃重，線條粗重	輪廓線條清晰，以細線爲之	輪廓以略筆爲之，線條模糊

＊筆者整理

二、油畫魚畫風格

在藝術家出版社所出版的專書之中，有一幅無年款作品，標註爲 1930-40 年的作品，此一幅魚作品，構圖簡單，用筆粗獷而顯得猶豫，魚身以塗抹的方式繪寫，色調平板，背景單調，整體看起來顯得稚拙（**圖 3-1**）。[13]

從目前有年款資料的作品來觀察，最早的魚畫繪製於 1950 年代，由於只有一幅畫，無法看出全面性的畫風，但是根據此一件作品分析，線條粗短，筆觸並不甚流暢，有生硬的感覺，色彩配置不佳，雖然色彩鮮豔但是稍嫌混濁，色彩感削減許多，構圖僵硬，靜物的背景，以平塗筆法爲之，顏色單一，整體看來，畫風比較呆滯沈悶，尚處在摸索學習的階段。對照藝術家出版社所出版的《台灣美術全集 25—張萬傳》之中所收錄的一件 1930-40 年的魚畫油畫，以及其他三件 1940-50 年代，一件 1950 年的作品，顯示出 1930-50 年代的作品，與上述風格是一致的（**圖 3-1，3-3，3-4，3-5** ）。

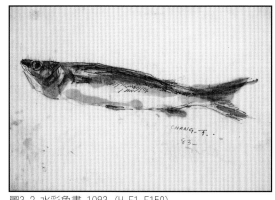

圖3-2 水彩魚畫 1983 （H-F1-F150）

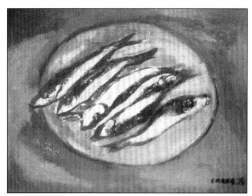

圖3-3 四破魚 油畫 1940-5

[13] 蕭瓊瑞（2006），台灣美術全集 25—張萬傳，台北：藝術家出版社，頁 79。

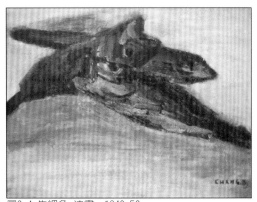

圖3-4 朱粿魚 油畫 1940-50

圖3-5 魚與水果 油畫 1950

　　1960年代的油畫作品，作品形式以橫長縱短的長方畫布為主，構圖傾向平穩均衡，色彩鮮豔，對比強烈，顏料因刻意堆疊而顯得厚重，有狂野的味道。整體上，筆觸明顯要較 1950年代作品大膽許多，筆線粗短有力，喜歡在靜物的背景加上不同顏色的粗短筆觸，使得整體畫面呈現出一種躍動活潑的感覺。對照藝術家出版社所出版的《台灣美術全集25—張萬傳》之中所收錄的三件 1950-60 年的作品，可以得知，1950 從到 1960 年代的畫風，筆觸粗短而有力，有狂野的趣味，色彩鮮豔但是色感不若往後豐富，而在背景色彩出現細微色感上的變化（圖 3-6，3-7）。

　　1970年代的油畫作品，作品形式除了以橫長縱短的長方畫布，也出現了橫短縱

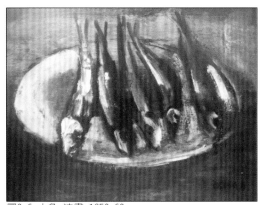

圖3-6 小魚 油畫 1950-60

圖3-7 雙魚 油畫 1950-60

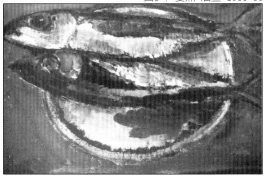

長長方畫布的縱向構圖，構圖在均衡之中出現尋求變化的傾向，色彩鮮豔，對比強烈，但是整體色彩感，搭配筆觸由粗短狂放轉變為厚塗與重抹的方式，整體畫面顯得溫煦許多。此一時期大多數以靜物水果與魚的組合進行構圖，特別值得一提的是，根據所見到的 688 件作品，以及參照《台灣美術全集 25》之中所收錄的魚畫圖檔顯示，1970 年代開始出現繪製池塘錦鯉的作品，目前所見到最早的一幅是 1971 年所繪製（**圖 3-8**），另一幅則是 1977 年（**圖 3-9**）。[14]除此之外，畫面中以雞與魚為題材的作品，也應該是開始於 1978 年（**圖 3-10，3-11**）。[15]

1980 年代的油畫作品，筆觸大略可以分成兩類：

第一類粗短有力、筆法迅速、豪放、厚重。

第二類則是以厚塗重抹的方式為之。

圖3-8 錦鯉 油畫 1971 (EL-F1-521)

圖3-10 雞與魚 油畫 1978

圖3-9 魚 油畫 1977

圖3-11 魚與靜物 油畫 1978 (H-F1-F394)

[14] 蕭瓊瑞（2006），頁 164。

[15] 蕭瓊瑞（2006），頁 167。

此一時期，張萬傳在色彩的使用上，鮮豔、濃重、對比強烈，白色顏料的使用更爲頻繁，除了使用在強調魚或物件的亮處，增加立體效果與視覺活潑感，也喜歡以白色顏料厚塗或是塗在未乾的底層顏料之上，讓顏料形成粉色的色調。

在背景的處理上，他結合了自從 1960 年代以來所發展出來的各種技法來表現，厚塗重抹、乾擦或是加上不同顏色、交叉縱橫的粗短筆觸。

構圖走向多元變化，以魚或是盤魚爲主體放置於畫面中央位置最爲多見，除此之外，少數取景以較寬廣的方式，加上瓶花、水壺與靜物之後的背景。畫布的形式有三種：直式長方、橫式長方與扁長方形。

1990 年代的油畫作品，整體觀察，要比 1980 年代作品更爲豪放、瀟灑，年屆80 的張萬傳，在筆觸上顯示出其放任不羈、自由揮灑的態度，粗短有力、豪放、厚重與厚塗重抹的方式皆可以見到，而在筆觸上要比 1980 年代更爲豪放、粗獷。

色彩雖然鮮豔、濃重，但是有混濁的傾向，根據張萬傳家屬以及學生的描述，張萬傳的作畫工具很少清洗。[16]可能年屆 80 的張萬傳，在工具上像是調色版、畫筆的清洗更不在意，所以乾硬或是沾有其他顏料的畫筆或是畫刀，隨手拿起便圖繪作品，使得張萬傳的作品筆觸粗獷、顏色豐富，但是此一時期則顯得畫面上的顏色更加混濁，彩度降低，較爲晦暗

在構圖上更爲大膽，更加自由，雖然物件擺放的位置，力求均衡穩妥，但是有部分作品之中的物件，擺放的位置稍嫌凌亂，使得畫面產生不均衡或是傾斜的感覺**(表 3-3)**。

表 3-3 油畫魚畫的風格演變

特色＼時期	1930-50 年代	1960 年代	1970 年代	1980 年代	1990 年代
筆觸	生硬	粗短有力、厚重	厚塗重抹	一、粗短有力、豪放、厚重 二、厚塗重抹	一、粗短有力、豪放、厚重 二、厚塗重

[16] 2007 年 4 月 25 日訪問張萬傳學生廖武治。2008 年 2 月 24 日專訪張萬傳媳婦黃秋菊。

					抹
色彩	混濁	濃重、對比強烈	鮮豔、對比強烈	一、鮮豔、濃重、對比強烈 二、白色顏料濃重明顯	濃重、混濁、彩度降低
靜物背景	平塗，單純、顏色比較單一	加上不同顏色粗短筆觸	厚塗重抹的方式	一、厚塗重抹 二、乾擦 三、加上不同顏色粗短筆觸	一、厚塗重抹 三、乾擦 三、加上不同顏色粗短筆觸
構圖、形式	簡單、比較生澀，物件擺放位置有扞格感覺	平穩均衡	均衡中求變化	一、構圖多元變化 二、畫布形式有三種：直式長方、橫式長方與扁長方形	一、構圖變化、部分有不均衡、畫面傾斜現象 二、畫布形式有三種：直式長方、橫式長方與扁長方形

＊筆者整理

三、速寫（素描）魚畫風格

　　素描或是速寫是張萬傳平日練習的作品，一般是做爲繪製水彩或是油畫之前的實驗或是練習。張萬傳相當用功，素描的習慣持之以恆，因此素描作品數量眾多。大部分的素描作品，針對單一魚種進行描繪，但是有少部分的素描，是在進行構圖練習，將其他物件（像是盤子）與魚一起畫出。

　　在使用媒材方面，張萬傳習慣以隨手可得之工具進行速寫，一般使用炭筆、鉛筆、炭精筆、原子筆、簽字筆、蠟筆等等，甚至在 1980 年代的速寫作品裡，使用醬油塗抹在已經勾勒完成的魚身上，這一種情形，在 1990 年以後更常出現。對照張萬傳的水彩作品，也是最早在 1983 年出現以醬油爲顏料繪寫魚身的現象，而以 1990 年代更爲多見，依據這種情形，可以推論可能是因爲在 1990 年以後，成名的張萬傳在餐廳應酬的頻率似乎比年輕時多。

　　從現存作品觀察，1950 年代的素描風格，線條活潑、銳利，筆調充滿活力。1970 年代到 1980 年代的作品則顯得線條穩重，輪廓清晰準確。1990 年代的速寫，魚的輪廓已經不像以前一樣被精確地掌握，而有簡化的傾向，描寫魚的輪廓的線條也不像前期那麼精確、篤定。此一時期的魚速寫的魚形的輪廓線，常常以兩條以上的線條或是斷斷續續的線條畫成，可以想見，張萬傳在眼力以及線條的控制上，已經與前期有著相當的差距。事實上，根據採訪張萬傳的媳婦黃秋菊的說法，張萬傳 1990 年代正爲白內障所苦，許多作品之中會多加許多由黑色簽字筆所描繪的線條，線條常有猶疑不決的現象，是因爲眼病的干擾，使得他視力模糊，必須以黑色簽字筆再重複加強肌理或是輪廓的線條。[17]

[17] 電訪張萬傳媳婦黃秋菊，12,30,2007。

第二節 創作美學與魚畫技法

　　張萬傳對藝術的熱愛與執著程度，可以在 1938 年他和洪瑞麟、陳德旺、許聲基、陳春德與黃清埕另外共組新的美術團體---「MOUVE 美術協會」，而不眷戀身為「台陽美協」會員所受到社會的關注，可以看出，他並不在乎名利與獲獎，他一心只在追求藝術最高的創作自由，他對藝術的熱情更在於追求一種新穎的表現手法，對於陳腐或是保守的環境，他會毫不留情地拒絕。這在他留學日本之時，參加日本前衛繪畫團體的展出，以及拒絕進入努力所考取的帝國美術學校，其實已經表現得非常明顯。

　　張萬傳的魚畫作品，雖然仍一直嘗試創作出許多差異性的風格，但是整體而言，一直走的都是野獸派的路子，在風格上的變化並不十分明顯，但是在技法上則有稚拙與精熟的區別。1995 年台灣的藝術圈喜歡以「楊三郎霸氣，李石樵貴氣，洪瑞麟土氣，張萬傳野氣」來形容當時幾位重量級的前輩畫家，相較於楊三郎的率性，李石樵的細膩華美，洪瑞麟的憨厚氣質，張萬傳的作品顯得剛健、雄強而充滿野性的趣味。[18]

一、個性決定畫風

　　張萬傳身材壯碩，是一位熱衷於體育的藝術家，在學校教書之時，還曾經擔任過橄欖球教練，這是一種需要大量體力與具備衝撞危險的運動，可見其體魄之強健，超越一般人，加上其內在個性的叛逆與堅持的毅力，使得其作品之中的勁勢，大異於其他畫家風格，雄健、狂野與力度是其藝術魅力的所在，他所描繪的物象常常被充滿動勢的線條包圍，在迅速的力線循環與交叉之際，充滿沈穩飽滿的量感。為了追求勁勢與力道的表現，無可疑問，「速度感」是張萬傳繪畫追求的一大特色。他不停地畫，而且畫得快，畫得小，畫得多。[19]1978 年張萬傳夫人曾經對記者述說：

[18] 江衍疇（1995），在野雄風張萬傳，典藏月刊，No.99，頁 172。

[19] 謝里法（1998），張萬傳——一氣走完在野的人生，藝術家，No.273，頁 314。2008 年 2 月 24 日訪問張萬傳媳婦黃秋菊，告知其公公晚年最喜歡欣賞日本相撲運動。因為勝負可以在一瞬間決定。

「每天他都是盤著腿坐在地板上畫一個早上，一個下午…」。[20]根據與他交往多年的台灣美術史學者謝里法曾經回憶 1985 年他在紐約接待洪瑞麟、張萬傳、張義雄、何文杞等畫家，曾經請畫家們作畫留念，當時張萬傳很快速地便畫完一幅畫，然後告訴謝里法：「我只會畫快，畫慢我不會畫」。[21]因此，謝里法還爲文稱張萬傳爲「一氣走完在野人生」的畫家。[22]

他作畫像是極大的煙癮者抽煙一樣，是一張接著一張畫下來的畫家，愈是小幅的作品，對他說來距離感愈近，越把距離感拉近，畫起來就愈覺順手，愈是暢快。跟隨張氏到處作畫的學生廖武治曾說過，張氏喜歡現場寫生，出門通常只帶個本子和噴膠、粉蠟筆、炭筆或炭精筆，不帶顏料出門。很多寫生作品都是先用粉蠟筆、炭筆或炭精筆塗鴉之後，然後再帶回家上色。去一個地方，回家之後就可以畫上幾十張作品。[23]他筆下的魚畫，皆出自於一種慣性的運作，幾十年磨練下來已經十分順手，幾乎可以說閉起眼睛也畫得來的程度。[24]

二、印象主義與野獸派的影響

審視張萬傳的魚畫作品，在技法上，張萬傳早在 1930 年代的年輕時期的作品就已經顯現出野獸派的風格，雖然曾經受到表現主義與印象主義的影響，但是，自始自終都是以野獸派爲學習與效法的對象。

野獸派或稱作野獸主義（Fauvism），[25]是二十世紀以後，最早形成的藝術運動

[20] 南迪（1978），張萬傳的生活與繪畫，藝術家，No. 43，1978，頁 150。

[21] 謝里法（1998），頁 318-20。

[22] 謝里法（1998），頁 314-21。

[23] 2007 年 4 月 25 日訪問張萬傳學生廖武治。廖武治，在二十幾歲時便伴隨著張萬傳先生左右近五十幾歲月，張萬傳視其爲長子一般，張氏家族更視之爲家人的一份子。廖武治現爲大龍峒保安宮董事長，是一位藝術家與企業家，平常治理繁忙廟務之餘還不忘創作，其創作深受張萬傳之影響。

[24] 謝里法（1998），頁 315。

[25] 「Fauvism」是來自法文的「Fauve」（野獸）這個字，怎麼會如此稱呼呢？ 原來是在 1905 年法國秋季沙龍展覽裡，育一位藝術批評家發現有一件雕刻作品「小孩的軀幹像」擺在一個掛滿了馬諦斯、盧奧、烏拉曼克等年輕畫家作品之陳列室的中央，這件雕刻作品是以十五世紀的手法作成的，而掛在陳列室四週的這些繪畫作品卻是用色強烈、筆法狂野，兩者之間有很大差異：於是這位藝評家就在一本刊物上寫下參觀感想：「唐那太羅（Donatello

之一。野獸派的畫家受後期印象主義影響，認為繪畫要表達主觀的感受，不作明暗表現，常大膽地應用平塗式的強烈原色和彎曲起伏的輪廓線，並將描繪的景物予以簡化，畫面頗富於裝飾性。

影響張萬傳繪畫的幾位野獸派巨匠，像是馬諦斯、盧奧、烏拉曼克、鹽月桃甫[26]等等，而以盧奧、烏拉曼克的影響最為明顯。張萬傳的作品之中的莊重沈穩的調子來自盧奧畫風的影響，盧奧作品之中的粗黑線條的風格，帶給張萬傳繪畫宗教般的莊重特質，但是盧奧作品之中的線條傾向於靜態的勾勒，而張萬傳魚畫之中的線條，卻充滿動感與瀟灑流暢的趣味。這種粗獷而充滿野性的線條，加上鮮豔燦爛的色彩，筆者認為，主要來自於烏拉曼克與梵谷的影響，兩者作品之中所慣用的粗短豪放的筆觸與線條，也給張萬傳帶來深遠的影響。[27]

烏拉曼克可以說是影響張萬傳最深遠的一位西方畫家，可能是張萬傳的個人特質與烏拉曼克最為接近的緣故。烏拉曼克是二十世紀最出色的畫家之一，他以灼熱的色彩震撼了巴黎畫壇，在當代的野獸派畫家中，他是最狂放不羈的一位。他一生藐視傳統，始終用強烈的激情作畫，也無比驕傲的誇耀自己從未踏入羅浮宮觀看前輩大師們的作品，烏拉曼克喜愛喝酒，嘴裡老是叼著煙斗的形象成為獨特的個人商標。張萬傳執著理想，堅持在野，以非主流的姿態，在畫壇熠熠發光，他的畫風狂野不羈，用色大膽，鍾情於新穎的創新，強健的體魄與熱愛戶外的運動，生活的多姿多彩，堅持在畫壇非主流的領域裡奮鬥不懈，喜愛飲酒，[28]以煙斗吸煙的習慣，

被野獸包圍了！」，此後大家便以「野獸派」這個名詞來稱呼這群年輕的畫家。

26　鹽月桃甫，日本宮崎縣人，畢業於東京美術學校油畫科，1912 年在其前輩長官勸導，因待遇比日本優厚，來台任教於台北第一中學及台北高等學校，教導的學生都是日本人，課餘時間則在博愛路「京町畫藝」免費教學，從「台展」第一屆起至「府展」擔任評審委員，並掌握評審委員之聘請大權，對台灣美術推展有深遠的影響，對山地文化非常喜愛。曾在「文展」、「台展」、「府展」擔任評審委員，每次皆有作品參展，大都是大幅畫作參展。　鹽月桃甫，陶醉於盧奧、梅原龍三郎、馬諦斯大膽的畫風，比較類似「野獸派」。作品大都以原住民生活有關的題材，筆觸線條流利活潑，色彩濃烈，盡情抒發內心的感情。
作品風格介於具像與半抽象之間，呈現出特有風格。

27　1990 年張萬傳到荷蘭參加「梵谷百年逝世百週年展覽」，表示他對於梵谷的懷念與崇敬。

28　楊珮欣（2003），魚畫最有名　好酒量詼諧自比「蔣經國（酒精國）」，自由時報，1,14,2003。

在個性、觀念與習性上都與烏拉曼克相像。[29]

印象派的幾位畫家也給予張萬傳不小的影響。譬如尤特里羅、賽尙、梵谷等等。除此之外，還必須考慮當時活躍在與張萬傳同一年代的歐洲畫家，像是巴黎畫派、所謂巴黎派，是以巴黎這個地區爲名，泛指那些在二十世紀 1940 年代，來自世界各地的畫家、藝術家和畫商等，因他們聚集在巴黎，故稱他們爲「巴黎派」。在畫家方面有來自義大利的莫迪里亞尼、俄國的史汀以及俄國的夏卡爾等。在「巴黎派」畫家之中，以史汀給予張萬傳的影響較大。

張萬傳的風景畫得力於賽尙的啓發不少，至少在色彩和構圖方面，張萬傳的風景畫的構圖採取賽尙幾何式的結構方式，在在都可以感覺到賽尙的影子。而在色彩方面，張萬傳的風景畫，受到後期印象派尤特里羅的啓發不少，他的許多風景畫，沒有使用野獸派的強烈色彩，而是以稍帶晦暗的色調描繪山巒、樹木、屋宇與建築物（表 3-4）。

表 3-4 影響張萬傳畫風的歐洲畫家

畫家	賽尙 Paul Cezanne	梵谷 Vincent Van Gogh	尤特里羅 Maurice Utrillo	烏拉曼克 Maurice de Vlaminck	盧奧 Georges Rouault	史汀 Chaim Soutine
畫派	後期印象派 (立體派的先驅)	後期印象派	後期印象派	野獸派	野獸派	巴黎派
國籍	法國	荷蘭 (於法國逝世)	法國	法國	法國	俄國 （白俄羅斯，Belarus）
出生	1839 – 1906	1853 – 1890	1883 – 1955	1876 – 1958	1871–1958	1893 – 1943

[29] 烏拉曼克曾經是自行車職業選手，張萬傳則在學校擔任橄欖球教練。

繪畫風格	講究色彩的豐盛，形式與結構的構成。	大膽的構圖、粗獷、旋動的筆觸以及炫耀的色彩。	以稍帶晦暗的色調繪製巴黎的建築物聞名。	藐視傳統，始終用強烈的激情作畫，鮮豔的色彩和粗獷的筆觸，狂放不羈。	鮮明的色彩，黑色的輪廓線。	用色強烈而大膽，筆觸充滿動勢。

製表：曾肅良

三、張萬傳魚畫的特色

綜觀張萬傳的魚畫作品，可以找出其間的共通之處，也就是其創作的理念，包含五個要素：一、速度感。二、形色交融。三、色彩活化。四、從生活之中找題材。五、中國水墨美學的發揮。

一、速度感

速度是張萬傳繪畫裡不可或缺的要素之一，他畫畫的速度很快，畫得多，畫作也以小幅為多。他作畫之時的用筆快速流暢，線條流利，年輕時期與中年時期魚畫之中的線條具有躍動感，活潑而生動，長線條流暢自然，短的線條則簡潔有力、率真樸實的趣味，整幅作品往往給人一種具備動人的氣勢。根據張萬傳媳婦黃秋菊的說法，張萬傳畫水彩，往往將水彩顏料直接擠在紙上直接作畫。在畫魚之時，不論素描或是水彩，都是直接一氣呵成，省卻了一邊看魚一邊看紙作畫的時間。雖然在 1990 年代晚年所畫得魚畫的線條相對沈穩，但是不論線條長短，仍然具有一定速度的感覺。

二、形色交融

在板橋國立藝專教學其間，張萬傳曾經指導學生，在畫人體素描之時，必須考慮取捨的問題，與其精描細繪其形，還不如粗略簡寫其神。[30]他曾經對學生說過，他全力所追求的是「形與色的交融」。[31]這不難理解張萬傳的創作美學的主軸之一，

[30] 楚戈（1990），女人與魚—張萬傳的活力泉源，雄獅月刊，No. 234，頁 205。
[31] 楚戈（1990），頁 205。

在於「形色交流」，在於打破形體的限制，使得畫面上的各種物象形成一團具有繽紛色彩感以及有機次序的整體氣氛，他意圖讓觀賞者進入一種物象紛呈的萬象境界，一種既存在著物象實體感覺，卻又波動著奔放色彩的、活潑潑的生命感覺。因此，不論他繪製風景、人體或是魚蝦靜物，他都略寫其形，進而以掌握對象的精神爲目標。

在他的作品裡，形與色是互相交流，互通生氣的有機整體，整幅作品因爲形色的融合，而形成一種獨特的情趣，事實上，張萬傳所要表現的是一種氣氛，一種感情，一種由造形與色彩交融之下所形成的感覺。

三、色彩活化

一生以台灣「野獸派」畫家聞名的張萬傳，從 1930 年代開始就已經開始使用強烈鮮豔的色彩作畫，他的一生依循著歐洲野獸派的中心思想，都在不斷地探索色彩的奧秘，他使用對比強烈與充滿張力的色彩，使得畫面充滿鮮活的感覺或是情境，他努力使得色彩在畫面之中產生特殊的感覺，可以令觀賞者產生奇異而無可言喻的美感。1950 年代困頓的時期，張萬傳偏好使用彩度較低、偏向晦暗的顏色，1970-80年代改變風格，喜歡使用桃紅色的色彩，此一時期也特別喜歡使用白色，來增加出許多變化，色調顯得豐富許多。[32]

張萬傳畫作之中的色彩往往是超越現實的，比起現實物象，他的作品色彩更爲鮮活，更爲活潑、大膽，他的用色不是胡亂堆疊，是用色經驗的不斷磨練，是色彩的有機組合，依據畫家林文強的回憶，張萬傳曾說：「活到八十四歲，色彩才開始肯聽話」。[33]

四、從生活之中找題材

審視張萬傳的作品題材，不論風景、靜物、魚、人體、人物，都是取材於生活周遭，以現實生活爲藍本。家庭對張萬傳來說是非常重要的，美滿的家庭生活可以說是張萬傳創作的泉源之一，大量以家庭成員以及自畫像爲主題的畫作，是另一個

[32] 2007 年 4 月 25 日專訪張萬傳學生廖武治。

[33] 林文強（1992），人類精神的真理─張萬傳的生活與藝術，見於《張萬傳 1960-1990 油畫人體展》，台北：愛力根畫廊。

「生活即藝術」的最佳佐證。張萬傳媳婦黃秋菊透露，1996 年以後的魚畫許多是張萬傳孫子張民正催促之下所完成，時年兩歲多的孫子常常捧著魚請爺爺張萬傳畫魚。

張萬傳不是一位幻想見長的畫家，而是一位體驗生活、品味現實的畫家，他的作畫動機全在於對現實生活的感動，而不是超越現實，以想像力構築另一個理想世界或是心靈的境界，所以他作畫植根於寫生的基礎，他必須每天練習，藉由每天的速寫，他可以細心觀察自然，體察現實，他可以反芻日常生活中的點點滴滴。

從魚畫來看，不論他是在謝國鏞家開設的「望鄉茶室」作客開始，由於每天都有魚的餐點供應，張萬傳在此一機緣之下，開始發現了魚的造型之美，而成為他最常創作的題材之一。[34] 或是因為曾經因為躲避二二八事件的牽連，而避居金山以捕魚為樂，而與魚結下畫緣。或是因為其父親喜歡吃魚，而影響到他也喜歡吃魚，面對市場買回來的魚或是餐桌上的魚，觸動了他以魚做為繪畫的題材。在在都說明他是一位忠於生活，以體悟生活為主軸的現實主義畫家，因此，他的魚畫作品是根據他所接觸的魚而創作出來的，他所接觸過的魚才會出現在其作品之中，而出現的頻率又關乎他所接觸或是看過的頻率。他曾經對記者說過：「我喜歡從生活中找內容，比方每天不可少的鮮魚，從市場買回來，下鍋之前，都要作我的「模特兒」」。[35] 1986 年張萬傳在台北市普及繪畫市場舉辦個展，記者也曾經轉述他的談話：「因為魚跟我們生活密切」。「而且每一條魚的形體、色彩都不一樣，是很好的題材」。[36] 從生活之中食材—魚的深入觀察，張萬傳體會得比別人深刻，面對每一種魚就像是面對每一個人物一般，針對具備不同的性格、面容、表情與身形，變化多端的魚世界的描繪，讓張萬傳樂此不疲，一動筆畫魚就畫了近七十年的歲月。

五、中國水墨美學的發揮

除此之外，張萬傳雖然學習西畫，但是對中國文化依然有一份執著，他認為「黑」是中國繪畫的重要特質。因此，他喜歡以抑揚頓挫的黑色線條描繪物象，也時常運

[34] 李松泰（1990），張萬傳畫冊，台北：愛力根畫廊，頁 13-5。
[35] 陳長華整理，張萬傳口述（1986），變！向孫悟空借辦法？，聯合報，8,21,1986。
[36] Anon.（1986），歲月悠遊—張萬傳展出油畫近作，時報週刊，No. 443，頁 112。

用到中國繪畫之中最常有的留白技巧，在構圖上，也曾經多次採用水墨的方式，表現靜物與魚。其構圖往往將用組合的方式，而非事前將魚與靜物擺放妥當，魚畫之中的杯子、瓶子很多都是隨興組合而成，此點像極了中國水墨的表現方式。除此之外其筆觸一望便可以知道是使用中國毛筆所繪寫，在作品上面簽名落款之時，落下中國干支紀年，也運用中國式的印章。整體來看，在他看似狂野鮮豔的油畫或是水彩作品之中，總是可以隱約感到淡淡的中國文人氣息。[37]而表現最爲明顯的作品，都是集中在水彩的部分，其次則是以毛筆所繪寫的魚類素描，這或許與水彩的技法與水墨相似的因素。1976 年旅行歐洲進行觀摩與寫生之時，他帶一大疊宣紙去西班牙，很多作品都以宣紙完成。[38]這在技法上是一種實驗，但是從深層的心理來分析，一方面，張萬傳有意結合自己東方傳統的紙材，嘗試出新的畫法與表現，另一方面，他想從傳統的基礎上，建立自己身爲東方畫家的特色，以別於西方的油畫家。1990 年赴荷蘭參觀梵谷百年紀念展之後，張萬傳深受表現主義影響，返台後畫風再度轉變，但始終一直以追求反映濃厚的本土情感和美學觀念爲主軸。[39]

[37] 李筠 (1997)，八十八高齡張萬傳心靈的表白，管理雜誌 282，頁 124-7。

[38] 2007 年 9 月 8 日專訪愛力根畫廊李松峰。

[39] 藝術家(1975)，寫給海島的浪漫情歌--前輩畫家張萬傳，藝術家，2 月號，頁 288-93。

第四章 張萬傳魚畫市場分析

第一節　張萬傳作品展覽與藝術市場回顧

在二次世界大戰之後的 1950 年代，經濟蕭條，百業待興，政治與經濟是當時刻不容緩的課題，至於藝術並非民生議題，因此，畫家受到的關注不多，作品展覽場地在數量和品質上也受到很大的侷限，加上國民黨執政時期，政府提倡中華文化復興運動，整體氣氛偏向傳統水墨藝術，因此，相對於油畫家而言，水墨畫家受到政府當局比較多的青睞，本土油畫的創作受到很多的限制與壓抑，不但展場很少，收藏者更是稀少。[1]張萬傳在艱難的環境中依然不放棄藝術創作，也沒有因為教書而荒廢繪畫創作，當時的作品，純粹是一種創作理想的支持，很難得到收藏者的認同，更遑論出售作品來支持張萬傳的藝術創作。

在 1970 年代之後，台灣的畫廊隨著經濟的發展剛剛起步，私人畫廊雖然相當稀少，但是已經開始零星出現，提倡本土意識的台灣「鄉土運動」也開始萌芽而逐步壯大，使得台灣文化的氛圍，從懷念中華文化的傳統藝術思維，逐步走向現代主義與鄉土意識，1972 年五月所舉辦的洪通畫展得到群眾的廣大迴響，是其中的絕佳例證。當時，除了本土主義之外，也出現一批主張中國繪畫現代化的畫家，像是「五月畫會」、「東方畫會」的畫家團體，他們提出所謂的現代化的口號，指的是吸收西方現代繪畫的營養，進行「現代中國畫」的工程，而鄉土主義，則與現代主義交錯並起，強調對於本土文化與景物的關注。[2] 在經濟逐漸繁榮之下，私人畫廊開始出

[1] 中華文化復興運動是台灣國民黨政府以復興文化為名開展的思想文化運動。由於中國大陸發動了文化大革命，對中華傳統文化破壞嚴重。為了保護中華文化，1966 年 11 月由孫科、王雲五、陳立夫、陳啓天、孔德成等一千五百人聯名發起，要求以每年 11 月 12 日(即國父孫中山誕辰日)為中華文化復興節。次年（1967 年）七月台灣各界舉行中華文化復興運動推行委員會（後改名為中華文化復興運動總會）發起大會，蔣介石任會長，運動即在台灣和海外推行。
[2] 1970 年代，「鄉土文學」的興起，顯現了現代主義轉向鄉土主義的開始，從「民歌運動」的開展，「雲門舞集」的成立，1972 年洪通畫展的熱潮，民間藝術的重新審視等等。為了達到藝術創作必須面對台灣這塊土地的理念，畫家開始注重寫生，尤其是具有台灣本地特色的常民生活、鄉土風光、山川大地等等的實地觀察，成為藝術創作的主要手段之一。

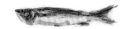

現，而在鄉土主義思潮的帶動之下，收藏本土油畫作品的商業畫廊與收藏家才逐漸增多。[3]

在 1979 年八月，張萬傳在台北明生畫廊展出旅美寫生作品，計有油畫、水彩·素描作品四十餘幅，受到畫壇一定的肯定之後，使得他的作品開始成爲許多收藏家的收藏對象，1980 年一月，於台北春之畫廊舉行「年年有魚」畫展，展出一百餘幅魚畫。1984 年七月明生畫廊舉辦「張萬傳畫展」，展出其年初旅美及途經日本所繪之風景、魚、靜物、裸女等作品五十餘幅，吸引了爲數眾多的群眾，也開啓了他在台灣藝術市場上走紅的序幕。[4]

1986 年之時，洪瑞麟介紹張萬傳給愛力根畫廊負責人李松峰，李松峰早在 1980 年以前就看過張氏的作品，一直有興趣計劃幫他辦一系列的展覽。當時台灣本土的畫家尚稱不上具有一定規模的市場價值，也沒有好的展覽環境配合，李松峰幫他舉辦展覽，並且在 1990 年出版張萬傳的第一本畫冊。1987 年五月，再於愛力根畫廊舉行個展，展出內容包括油畫、水彩及版畫，以及早期的作品。1989 年一月，又於愛力根畫廊舉行個展。1989 年十二月，於愛力根畫廊展出水彩，包括其最珍貴之水彩手稿四十餘件。1990 年個展於台北官林藝術中心。

張萬傳作品的好評，逐漸吸引其他的畫廊業者經營張萬傳的繪畫，1991 年一月，台北印象藝術中心舉行「張萬傳傳奇」畫展。1991 年十一月，於愛力根畫廊舉行「張萬傳素描展」。1992 年五月於愛力根畫廊舉行「張萬傳油畫人體」個展。1992 年九月再於玄門藝術中心舉行個展。1994 年六月愛力根畫廊舉行「張萬傳作品欣賞會」。1995 年一月印象畫廊舉行「張萬傳的繪畫世界」。1997 年十月於北美館舉辦「張萬傳八八個展」（表 4-1）。

[3] 太極藝廊於 1977 年四月二日開幕。1978 年十一月「版畫家畫廊」成立。春之藝廊 1978 年 4 月 22 日成立，由四個股東所組成。股份最大的陳逢椿是當時建築企業界的名人，另外有東鋼的侯貞雄、侯王淑昭夫婦，名建築師陳昭武，以及東鋼侯政廷之子侯博文，畫廊成立之初由陳逢椿主持，1981 年改組後由王淑昭主持，1987 年歇業。

[4] 廖瑾瑗（2004），在野雄風---張萬傳，台北：雄獅圖書公司，頁 7。

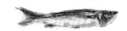

表 4-1 張萬傳作品主要參展紀錄表[5]

年代	參展紀錄
旅日期間	旅日期間，創作和參展不斷，陸續參加「春陽會」、「大阪美術同好會」等公募展 。
1930 年	以一幅台灣風景入選日本第一美術展。
1932 年	參加第六屆台展以油畫<廟前的市場>一作首次獲得入選。
1936 年	參加第二(1936)、三屆(1937)台陽展。
1938 年	參加第一屆府展以油畫<鼓浪嶼風景>一作獲得特選。
	3 月，首次展出作品<後街風景>等畫作。
	在廈門舉行第三次個展。
	11 月，張萬傳與日本從軍畫家山崎省三以及通譯的畫家許聲基在「廈門日本居留民會」舉行「三人洋畫展」。
1939 年	「鼓浪嶼的教會」入選第二屆府展。
1940 年	5 月，於台南市公會堂與黃清埕、謝國鏞舉行「MOUVE 三人展」。
1942 年	「台灣造型美術協會」於台南「望鄉茶室」舉行速寫展覽，發現魚的造型之美，因此魚成了其風格中的典型代表之一。
	參加第五屆府展以油畫<廈門所見>獲得入選。
1954 年	「紀元美術會」首展（美而廉畫廊）
1955 年	第二屆「紀元美術會」（台北中山堂）
1966 年	8 月，於日本九州鹿兒島川內市舉行個展。
1971 年	舉辦個展（台北中山堂）
1973 年	「紀元展---小品欣賞展」（台北士林大西路呂雲麟宅）
1977 年	11 月，於省立博物館舉行「旅歐作品展」，展出遊歷西班牙、法國、義大利、泰國、香港等地七十餘幅靜物及風景作品。
1979 年	8 月，於台北明生畫廊舉辦「張萬傳旅歐作品展」展出遊美寫生作品，計有油畫、水彩、素描作品四十餘幅。
1980 年	1 月，於台北春之畫廊舉行「年年有魚」畫展，展出一百餘幅魚畫。

[5] 資料參照歐賢政(2000)，張萬傳 CHANG WAN CHUAN，台北：印象藝術文化有限公司，頁 104。歐賢政（1994），張萬傳的繪畫世界，台北：印象藝術文化有限公司，頁 172-3。

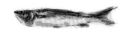

1981 年	明生畫廊舉辦「張萬傳遊美寫生作品」展覽
1982 年	8 月台北維茵藝廊舉辦「張萬傳首次水彩畫個展」
1984 年	7 月，明生畫廊舉辦「張萬傳畫展」，展出其年初旅美、德州及途經日本所繪之風景、魚、靜物、裸女等作品五十餘幅。
1987 年	5 月，於愛力根畫廊舉行個展，展出內容包括油畫、水彩、版畫，以及早期的作品。
1989 年	1 月，於愛力根畫廊舉行個展。
	12 月，於愛力根展出水彩作品，內容包括四十餘件水彩手稿。
1990 年	1 月於愛力根畫廊舉行個展。 2 月參展台北市立美術館「台灣早期西洋美術回顧展」。 個展於台北官林藝術中心。 愛力根畫廊「張萬傳畫展」出版生平第一本畫冊。
1991 年	1 月，於印象藝術中心舉辦「張萬傳傳奇畫展」內容有人物、裸女、靜物、風景、魚等多年珍藏作品。
	11 月，於愛力根畫廊舉辦「張萬傳素描展」。
1992 年	5 月，於愛力根畫廊舉辦「張萬傳油畫人體展」。
	8 月，於印象畫廊舉辦「七人聯展」。 9 月，玄門藝術中心個展
1993 年	12 月，於印象畫廊舉辦「八人聯展」。
1994 年	6 月愛力根畫廊舉行「張萬傳作品欣賞會」。
1995 年	1 月，於印象畫廊舉辦「張萬傳的繪畫世界」。
1997 年	台北市美館、哥德藝術中心同步舉行「張萬傳八八回顧展」。
2000 年	12 月，於印象畫廊舉辦「張萬傳跨世紀個展」。

＊筆者製表

　　在 1980 年代中期以後，張萬傳遇到許多知音以及收藏家，在經濟上獲得很多支持。收藏張萬傳作品的公家機構，像是台北市立美術館收藏了「室內的一角」，總統府收藏了「魚系列」作品。收藏張萬傳作品的私人收藏家，像是張萬傳的學生、會計師、銀行家、醫師、企業家等等。在私人商業畫廊方面，愛力根畫廊[6]、印象畫

[6] 早期由愛力根畫廊負責經營張萬傳的畫作買賣。

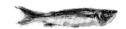

廊、哥德藝術中心、春之藝廊都先後收藏了不少張萬傳的作品。[7]在 1980 年代中期以來，愛力根畫廊就一直收購張萬傳作品，使得張萬傳在經濟上無憂無虞，可以專注於藝術創作。[8]

許多收藏者收藏其畫作的原因都是因為非常喜歡他的作品，而非是商業性的投資。例如，收藏家姚先生，除了購買作品之外，也常與張萬傳聚餐閒聊，結成莫逆之交，這可以說明當時的收藏家純粹是喜歡藝術或是與藝術家交朋友，並沒有所謂藝術投資的想法。收藏張萬傳作品的收藏家之中，有些收藏者擁有多幅作品，而且一幅也未曾賣出。

張萬傳的作畫速度快，加上每逢慶賀年節，張萬傳總會在家族聚會爾或好友敘舊時，送幾張畫給親戚或好友們當作賀禮或見面禮，所以其作品的數量不少，根據筆者的統計，在主要畫廊、家屬與收藏家的作品收藏數量，總計就已經在三千幅上下。

依據畫廊業者的印象，在市場賣得最好的是魚系列作品，購買人體系列的收藏家比較少，原因可能是人體系列多屬習作性質，作品的完成度比較低。[9]

[7] 張萬傳遊歐回國，在此舉辦遊歐之展覽。
[8] 張萬傳經紀人愛力根畫廊負責人李松峯專訪。
[9] 張萬傳經紀人愛力根畫廊負責人李松峯專訪。

第二節 張萬傳魚畫作品市場行情分析

　　1960 到 1970 年代是一段辛苦的日子，張萬傳擁有三男二女，食指浩繁，教育費用與房租支出龐大，當時作品又無法換錢，一直要到 1980 年代，藝術市場興盛起來，張萬傳才有機會脫離貧困，經濟狀況才逐漸好轉。

　　台灣藝術市場建立畫廊經紀模式的雛形，約始於 1970 年代的太極畫廊，當時太極畫廊刻意要經營某幾個畫家而舉辦一系列的畫展，藉此建立藝術市場經紀制度，但是當時張萬傳並未在太極畫廊的經紀名單之列。張萬傳作品正式有公開市場成交價格是在 1979 年明生畫廊展出其作品之後，當時每號大概是二千至三千元，且大部份爲 1 號到 3 號的小品作品，當時賣得很好。[10]

　　張萬傳作品在藝術市場的另一高峰，出現在 1986 年的作品展覽，在這之前張氏的作品 1 號已經提升到約新台幣八千元，而在展覽之後，因爲出售狀況不錯，價格提升至 1 號一萬元。此後，一路上升，1994 年 1 號畫價已經成長至十五萬元。從 1979 年的每號兩千到三千元的水平，到 1994 年每號十五萬的行情，張萬傳作品在十五年之間上漲五十倍，一直到張萬傳過世爲止，其作品在藝術市場交易相當熱絡。光是愛力根畫廊售出的作品大概有八百多張，作品小而數量多，而且受到許多收藏家的喜愛

　　約在 1995 年以後，台灣經濟邁入衰退，藝術市場景氣退燒，張萬傳的作品在台灣藝術市場的行情波動開始明顯，根據畫廊業者的說法，張萬傳較爲經典或是較有特色的作品，不一定是以號數來決定價格，精采而稀有的作品每號可以賣到二十

[10] 張萬傳經紀人愛力根畫廊負責人李松峯專訪。

萬至三十萬元。而較一般的作品，每號回到 1990 年代初期的水平，每號以三萬至
四萬元計價（表 4-2）。[11]。

表 4-2 張萬傳畫作藝術市場行情[12]

時期	單位畫價（每號）
1979 年明生畫廊	1 號約新台幣二千至三千元
1986 年至 1987 年	油畫、水彩 1 號約新台幣五千至八千元
1987 年至 1990 年	1 號約新台幣一萬元
1992 年	1 號約新台幣五萬 ～ 八萬元（油畫 1 號八萬，水彩 1 號五萬）
1993 年	1 號約新台幣七萬 ～ 十萬元（油畫 1 號十萬，水彩 1 號七萬）
1994 年至 1995 年	油畫、水彩 1 號約新台幣十萬 ～ 十五萬元
1995 年之後	● 張氏作品在藝術市場價格波動大。 ● 根據畫廊業者的說法，較經典或較有特色的作品，1 號約新台幣十五至二十萬，甚至三十萬元。 ● 一般的作品，1 號約新台幣三萬至四萬元。
2005 年	● 品質佳的油畫、水彩 1 號約新台幣五萬 ～ 七萬元。 ● 一般的油畫作品，1 號約新台幣三萬至四萬元。

＊ 筆者製表。參考資料：1.採訪資料。2. 李筠（1997），八十八高齡張萬傳心靈的
表白，管理雜誌，No. 282，頁 127。

　　研究張萬傳作品的市場行情，可以分別從商業畫廊出售的價格與藝術拍賣公司
公開拍賣的行情來分析。
　　上述（表 4-2）的價格，是根據商業畫廊交易的行情，可以看出張萬傳的作品
真正能夠在市場流通，始於私人畫廊開始萌芽的 1970 年代。他的作品在 1970 年代
到 1980 年代初期的市場價格約維持在每號 2000 到 3000 元之間，一直到 1980 年代

[11] 張萬傳經紀人愛麗根畫廊負責人李松峯專訪。

[12] 資料來源：張萬傳經紀人愛麗根畫廊負責人李松峯專訪。李筠（1997.12），八十八高齡張
萬傳心靈的表白，管理雜誌，No. 282，頁 127。

中期，價格漲升到每號 5000 到 8000 元之間。從 1980 年代中期以後到 1990 年代初期，價格漲升到每號 10000。1980 年代晚期藝術市場隨著台灣股票市場的勃興，藝術作品的價格也開始明顯上揚，張萬傳的作品在 1993 年時的價格已經是 1980 年晚期價格的七倍到十倍。到了 1994、1995 年，更是 1980 年晚期價格的十倍到十五倍。但是自從 1995 年以後，價格向下調整，這種情形一直到 2006 年以後才有回升的跡象。

根據公開透明的拍賣市場，來觀察張萬傳的魚畫的市場行情，可以發現，一般來說，張萬傳的油畫魚畫的價格比起水彩魚畫的價格來得昂貴。張萬傳的油畫魚畫以號計價，而水彩魚畫則因其名氣響亮的因素，不以一般的開數計算價格，而以號數計價。以平均值來看，水彩每號行情是油畫魚畫行情的一半左右。

張萬傳的油畫魚畫價格，從 1979 年以來一路走升，1990 年以後，台灣開始出現藝術拍賣公司的運作。在 1995 年的時候，雖然偶爾出現每號三萬至四萬元的價格，但是基本上在拍賣市場的預估價與實際成交價格大都維持在每號新台幣六萬元以上的行情，而在 1995 年以後，張萬傳的魚畫價格逐步向下修正，但是在 2006 年以後，又有明顯回升的跡象。

對照台灣經濟的發展情況，1980 年代中期到 1990 年代初期，是台灣經濟突飛猛進的時期，股票與房地產市場興盛，外匯存底高漲，台灣民間儲積了雄厚的消費能量，導致藝術市場的買氣旺盛，張萬傳的作品在 1995 年以前，從 1970 年代晚期開始，價格年年以倍數上漲。而在 1995 年以後，台灣經濟呈現衰退現象，藝術市場買氣不若以前，作品價格出現劇烈波動，2000 年以後，台灣經濟進入下坡階段，藝術市場嚴重萎縮，張萬傳作品的價格也進入修正，從 1990 年代的每號平均六萬到七萬的水平，2000 年以後，回到每號四到六萬元左右的水平。

至於水彩魚畫價格，也呈現同樣的趨勢，在 2000 年以前，每號維持在每號三萬至四萬元以上的行情，但是在 2000 年以後，向下修正，一直到 2006 年以後，開始逐步回升。

表 4-3 張萬傳魚畫拍賣市場行情分析表

油畫類

作品名	尺寸	預估價	成交價	拍賣公司	年代	每號平均最低、最高價格
魚與靜物	30.8×40.5cm	NT400,000-600,000 6 號		S	1992.03.22	66,667 100,000
帶魚與螃蟹	38×45.5cm	HK150,000-200,000 (NT480,000-640,000) 8 號		C	1992.03.30	60,000 80,000
魚與蟹	24×33.5cm	NT350,000-450,000 4 號		S	1994.10.16	87,500 112,500
朱粿魚	40.5×31.5cm	NT420,000-540,000 6 號		HA	1994.11.05	70,000 90,000
年年有餘	48.3×27.5cm	NT560,000-800,000 8 號		HA	1994.11.05	70,000 100,000
福壽與粿魚	40.6×31.5cm	NT450,000-550,000	NT517,500	CS	1995.03.19	75000 91667
三條魚	16×50cm	NT150,000-180,000	NT143,000	K	1995.03.19	37500 45000
魚與蝦	31.5×40.5cm	NT360,000-400,000	NT280,000	K	1996.01.13	60000 66667
大鰱魚	38×46cm	NT640,000-700,000	NT540,000	K	1996.06.09	80000 87500
桌上靜物	41×31.5cm	NT460,000-520,000	NT528,000	HA	1996.06.16	76667 83333
荷葉上的魚	25.5×38cm	NT300,000-350,000	NT345,000	CS	1996.10.27	60000 70000
馬頭魚	27×22cm	NT180,000-200,000	NT187,000	HA	1997.01.12	90000 100000

鰱魚	38× 45.5cm	NT600,000-650,000	NT685,000	U	1997.03.23	75000 81250
雞與魚-桌上靜物	41× 31.5cm	NT500,000-580,000	NT616,000	HA	1997.12.14	83333 96667
年年有餘	45.5× 38cm	NT580,000-620,000	NT582,400	HA	1999.1.10	72500 77500
鮮	38× 45.5cm	NT240,000-330,000	NT322,000	CS	2001.5.27	30000 41250
魚	26× 34cm	NT50,000-60,000	NT97,750	U	2001.7.15	10000 12000
海魚	20× 30cm	NT50,000-60,000	NT69,000	U	2001.7.15	16667 20000
鮮	38× 45.5cm	NT300,000-380,000	NT322,000	CS	2003.4.20	37500 47500
饗宴	49× 60cm	HKD200,000-300,000 (NT884000 1326000)	HKD215,100 (NT950,742)	C	2003.7.6	58933 88400
盛宴	72.5× 60cm	NT700,000-900,000	NT767,000	CS	2006.12.10	35000 45000

水彩類

作品名	尺寸	預估價	成交價	拍賣公司	年代	每號平均 最低、最高 價格	開數
辦桌	53× 41cm	NT380,000-450,000 10 號	NT380,800	HA	1998.6.14	38,000 45,000	四開
年年有魚	26.2× 37.7cm	NT160,000-200,000 5 號	NT172,500	U	1998.9.20	32,000 40,000	八開
盤中的魚	26.3× 38cm	NT170,000-220,000 5 號	NT184,000	U	1998.9.20	34,000 44,000	八開
魚	25.5× 38cm	NT15,000-20,000 5 號	NT11,500	CS	2000.10.22	30,000 40,000	八開

景薰樓(CS)、傳家藝術(HA)、甄藏(U)、佳士得(C)、羅芙奧(R)、蘇富比(S)、慶宜 (K)

　　整體來看，張萬傳作品的行情是隨著台灣藝術市場的波動而變化。1995 年是一個轉捩點，將從 1970 年代以來的上升趨勢，轉變成下降趨勢，一直到 2000 年以後，才開始出現穩定與微幅回升的跡象。依據**表 4-3** 我們可以做出下列資料（**表 4-4**）。

表 4-4 張萬傳魚畫在拍賣市場高低預估價每號平均行情表

年代	1992	1994	1995	1996	1997	1999	2001	2003	2004	2006
每號預估高低價平均值	63334 90000	75833 100833	62500 73889	69167 76875	75667 86250	72500 77500	18889 24417	55389 76000	50000 56667	35000 45000

　　針對魚畫作品來觀察，拍賣會的成交價格，難免有一小部分具有炒作嫌疑，使得成交價格並無法忠實反映市場認同，反而是拍賣目錄上的高低預估價格，是市場專業人士對拍賣作品依據當時市場狀況所做出的預估價，應該比較客觀，因此，我們將每一年拍賣的高低預估價格，求出平均值，可以看出每一年拍賣價格的波動，從**圖表 4-1** 之中，可以很清楚地發現，1995 年是張萬傳魚畫油畫作品的高峰，1996 年以後，便往下調整，而在 2000 年以後開始有逐步穩定回升跡象。（**圖表 4-1**）。

圖表 4-1 張萬傳魚畫油畫作品拍賣市場價格比較

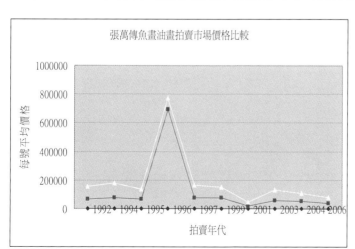

　　比較風景畫的現象，發現風景畫的價格在 1995 年以後，也是與魚畫一樣，不論水彩、油畫或是綜合媒材作品，價格都往下調整，但是都有逐漸往上提升的現象，

只是波動得很劇烈，顯示張萬傳的作品在 1995 年以後，在市場上的價格並不是很穩定（**圖表 4-2,4-3,4-4**）。這種現象符合台灣藝術市場因經濟因素步入蕭條的趨勢。

圖表 **4-2** 張萬傳風景油畫統計分析

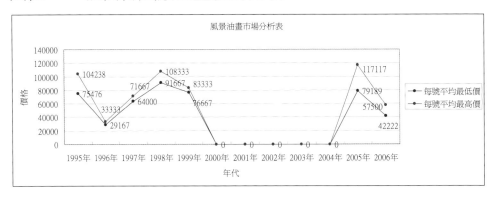

圖表 **4-3** 張萬傳風景水彩畫統計分析

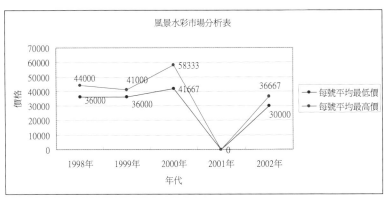

圖表 **4-4** 張萬傳風景拍賣預估最高最低價格演變

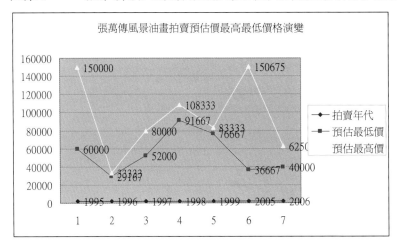

第五章 張萬傳魚畫元素統計與分析

第一節 魚畫的魚種統計分析

　　張萬傳的魚畫裡面，所出現的魚種頗多，根據所蒐集到的 688 件作品，經由訪問市場魚販的過程，再經過海洋大學魚類學專家何平和教授的協助鑑識，分別辨別出有 88 種魚類，所做出的統計顯示，包括蝦、蟹、貝類等，一併與魚類做出統計。計有四破魚、鯧魚、吳郭魚、紅魽、鮭魚、帕頭、鱒魚、烏尾冬、石斑、鱸魚、紅目鰱、平瓜、黑毛、粿仔魚、迦納魚、鯛魚、石狗公、香魚、紅衫、尖梭、黃魚、馬頭魚、鯖魚、炸彈魚、秋刀魚、水針、黑格、巴朗、比目魚、牛港參、紅槽、柳葉魚、紅目甘、成仔魚、鯉魚、臭都魚、福壽魚、赤鯮、白帶魚、長尾烏、三線雞魚、變身古、硬尾、黑喉、金錢仔、巴弄、午仔魚、魚堯仔、肉仔魚、剝皮魚、竹筴魚、肉鯽魚、鬼頭刀、青衣、打鐵婆、白腹仔、丁香魚、皮刀、國光魚、皇帝魚、拉倫、七星仔、赤筆、鮸仔、過魚、花飛、白北、苦甘、油甘魚、竹梭、赤翅、馬加魚、紅喉、秋姑、四齒、土魟魚、規仔魚、金線魚、紅連仔、煙仔魚、關刀魚、鐵甲魚、角魚、鮪魚、鯰魚、土鱈、厚殼、黑口、海鱺、魟魚、蟹、蟳、龍蝦、貝、蝦、螺等等，不能辨識的魚種，歸於其他類**(圖表 5-1)**。

　　從圖表 5-1 觀察，可以看出張萬傳畫魚次數較多集中在幾種魚類，其中原因可能是因為其喜歡吃某種魚類，所以家中所買的魚特別集中在某種品類，也許是因為這幾種類的魚在台北市場上比較常見，也比較是台北一般家庭常常食用的魚種。

圖表 5-1 魚種統計圖

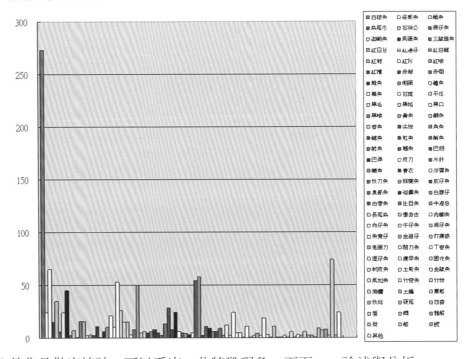

從 688 件作品做出統計，可以看出一些特殊現象，下面一一論述與分析。

第一、四破魚是張萬傳最常畫的魚種，這可能與張萬傳的父親喜歡吃四破魚有關。依據統計，四破魚佔了魚畫作品接近四成的比例，計有 273 幅。其次是蝦子，有 74 幅。再其次是鯧魚，有 65 幅。依次為柳葉魚 58 幅，秋刀魚 54 幅，石斑 53 幅，黃魚 50 幅，馬頭公 45 幅，石狗公 35 幅，鯉魚 28 幅（**圖表 5-2**）。

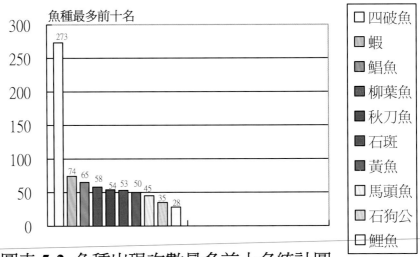

圖表 5-2 魚種出現次數最多前十名統計圖

　　第二、張萬傳畫得最少的是竹梭魚、赤翅、馬加魚、鐵甲魚、剝皮魚、四齒、土魠魚、規仔魚、金錢仔、紅連仔等等，都只有出現過一幅（**圖表 5-3**）。

圖表 5-3 張萬傳魚畫出現最少魚種統計圖

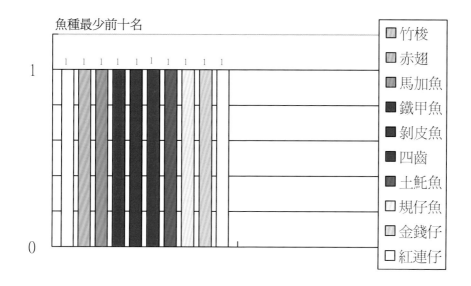

　　第三、四破魚是表現最普遍的魚種，從 1960 年代開始，張萬傳便不斷地在其作品之中表現四破魚，這可能與四破魚是台灣魚市場常見的魚種有關。在 1980 年代之中，四破魚出現的次數最多，計有 110 件作品，可見 1980 年代是張萬傳熱衷於表現四破魚的時代。從此也可以看出，87 件沒有標上年代的作品應該有許多是屬於 1980 年代的作品（**圖表 5-4**）。

圖表 5-4

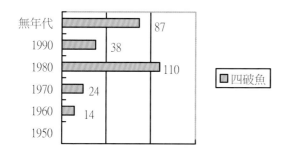

第四、有 19 種魚種所出現的魚畫作品，都沒有落下年款。像是丁香魚、國光魚、鬼頭刀、打鐵婆、角魚、鐵甲魚、土鱈、海鱺、煙仔魚、秋姑、苦鮘、竹筴魚、白腹仔、厚殼、黑口、關刀魚、土魠魚、馬加魚、赤翅(圖表 5-5)。這顯示出張萬傳在進行這類魚畫之時，尤其是上述 19 種魚類繪畫，所抱持的態度是一種速寫，或是練習的態度，以致很多作品並沒有加上年款。

圖表 5-5

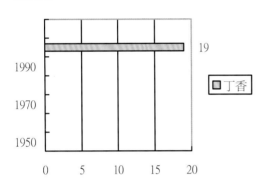

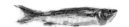

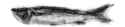

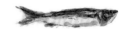

第二節 簽名與落款分析

　　張萬傳魚畫之中，有許多是沒有簽名落款的作品，在所蒐集到的 688 件作品之中，就有 116 件是沒有紀年也沒有簽名落款的作品。

　　根據有簽名落款的 572 件作品來分析，從水彩、素描、油畫等三類作品來看，可以觀察出來，張萬傳在作品完成之後簽名落款的習慣。總計有 18 種簽名落款的方式（**表 5-1**）。其簽名落款的元素，包括 CHANG，張萬傳、張、万、日期、地點、魚種名字、印章、節日名字等等，由這幾項元素加以排列組合而形成簽名落款。筆者發現幾項特色，陳述如下。

　　在簽名方式上，張萬傳的簽名有六種方式，

　　一、 CHANG

　　二、 CHANG，万

　　三、 万

　　四、 張萬傳

　　五、 万伝

　　六、 以印章直接鈐印在作品上。

　　張萬傳在作品上落下日期，有五種方式：

一、只有西元紀年，譬如 1987。

二、西元紀年的簡寫，譬如 1987，簡寫成爲 87。

三、西元紀年，加上月份，譬如 1987，3。

四、西元紀年，加上月與日期，譬如 1987，3，10。

五、以傳統干支紀年，譬如丁巳。

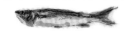

　　目前發現張萬傳所使用頻率最高的簽名方式，是 CHANG 加上「万」，出現 290 次，共佔 51%，其次則是 CHANG 加上「万」，再加上日期，出現 192 次，共佔 34%。再其次則是單寫上一個「万」，出現 29 次，佔 5%。再其次則是 CHANG 加上「万伝」，再加上日期，出現 19 次，佔 3%（表 5-1）。

　　特殊的是以中國紅泥印章鈐印的方式落款，一共有 17 件作品。其中 3 件有紀年，分別是 1967、1972、1996，可以推論，張萬傳此一習慣，斷斷續續維持了 30 年，而至少在 1967 年，就已經出現這種簽名方式（表 5-1）。

表 5-1 張萬傳魚畫簽名與落款方式與數量統計表

項目	款識	出現次數	出現比例	款識類型
1	CHANG 万	290	約 51%	1. CHANG 万 2. 万 CHANG
2	CHANG 万 日期	192	約 34%	1. CHANG 万 年 2. CHANG 万 年月 3. CHANG 万 年月日
3	万 印章	14	約 2.4%	紅泥印章
4	CHANG 日期	2	約 0.4%	CHANG 万 年 CHANG 万 年月 CHANG 万 年月日
5	万	29	約 5%	
6	丁巳 万	1	約 0.2%	只見「丁巳 万」一件作品
7	日期 印章	1	約 0.2%	紅泥印章
8	CHANG 万 日期 印章	1	約 0.2%	紅泥印章
9	CHANG 万伝 日期 印章	1	約 0.2%	紅泥印章

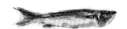

10	万 日期	7	約 1.2%	万 年月日
11	CHANG 万 日期 地點	6	約 1%	地點： 1. 於冠天下 2. ARLTiGTON TEXAS USA 3. 於竹南 4. 於竹南 5. 於天母家 6. 於鹿港
12	CHANG 万 日期 張萬傳	1	約 0.2%	
13	CHANG 万 日期 畫名	4	約 0.7%	1. CHANG 万 年月日 柳葉魚 2. CHANG 万 年月日 吳郭魚 3. CHANG 万 年月日 四破魚 4. CHANG 万 年 四破魚
14	CHANG 万伝 日期	19	約 3%	1. CHANG 万伝 年 2. CHANG 万伝 年月 3. CHANG 万伝 年月日
15	CHANG 万伝 中秋節 日期	1	約 0.2%	CHANG 万伝 中秋節 年月日
16	張 日期	1	約 0.2%	張 年月
17	CH E. MANDEN	1	約 0.2%	
18	19 CHANG 万	1	約 0.2%	

＊ 筆者製表

＊ 出現款識總數：572 次

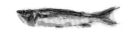

　　如果與人體畫與風景畫的簽名落款比較起來，張萬傳在魚畫作品上的簽名落款的形式與在風景畫和人體畫上是大致相同。魚畫、風景畫與人體畫都是以「CHANG、万」的簽名落款方式爲最多。

　　在風景畫之中，以「CHANG.万」爲簽名落款方式者一共有 205 件，佔所有蒐集到的作品之中有簽名風景畫者的 52%，是數量最多的形式。在人體畫作品上的簽名與落款，也是以「CHANG、万」爲最多，佔了所有蒐集到的作品之中有簽名人體畫作品的 88.13%。

　　在張萬傳人體畫之中，具有簽名與落款的作品，可以大略分成兩大類，第一大類「有名有年」款的作品之中，因爲張萬傳非常不喜歡萬傳的英文縮寫 W.C，所以，張萬傳大部分的落款多以 CHANG 加上「万」或「万伝」組合而成。除了名字之外，有的會加上年代，有少數的作品會加入月份、作品名稱、紙張號數。偶爾也會有作品正面雙落款、正反面皆有落款或是經過塗改的落款。

　　人體繪畫在研究資料庫中的第一大類「有名有年」類別中一共有 255 個落款，統計可以明顯得知，張萬傳在此類別最喜愛的落款是將年代和名字分成上下兩排的方式。特別是「年上名下」的形式。

　　除此之外，他的簽名幾乎都是用 CHANG 和簡字「万」來組成，其中「張萬傳」字樣只有出現 8 次，「万伝」字樣則有 5 次。此外，作品名稱通常是直式書寫。有的落款會跟作品的人物呈現垂直方向。

　　在張萬傳人體畫的第二大類「有名無年」的作品之中，此類別的落款類別比較少，不像第一類別那麼複雜，整理出來的可分成 16 種落款方式。幾乎都是用簡

[1]　2007 年 4,25 日專訪張萬傳學生廖武治。

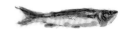

字「万」和英文拼音 CHANG 來組成，只有一個落款有加上作品名稱。此類別中張氏最常用的落款方式為「CHANG、万」的模式。很明顯的，這種方式的使用頻率較其他種類高出很多，比例高達 64.93%。

　　大部分為黑色簽字筆落款，但其中有 2 個藍色油畫顏料落款、24 個藍色簽字筆落款、兩個炭精筆落款，其中兩個比較不同的是年代藍色、名字黑色的落款。此外，此類別還包含兩張版畫，其落款方式則是依照版畫的標準規格，以鉛筆和黑色簽字筆組成。

　　必須注意到的是，在「有名有年」的作品裡頭有 2 張作品落款是正反面落款時間不同。原因是張萬傳喜歡在一段時間後又把作品拿出來稍作修改，再加上新的落款。有時候 80 年代完成的作品，因為想起畫面的景色是在 70 年代拜訪的，落款時就簽為 70 年代。因此，落款的日期雖然可以參考，但那並不代表一定是正確的創作日期(表 5-2)。[2]

[2] 張萬傳經紀人愛力根畫廊負責人李松峯專訪。

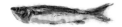

表 **5-2** 張萬傳人體畫「有名無年」作品落款方式統計表

編號	簽名形式	圖片	總數(345)	百分比(%)
1	CHANG、万、	CHANG.万.	224	64.93
2	CHANG、万-	CHANG.万_	4	1.16
3	CHANG-万、	CHANG_万.	23	6.67
4	CHANG-万-	CHANG_万_	10	2.90
5	CHANG、万-	CHANG、万_	16	4.64
6	CHANG、万		18	5.22

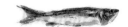

7	CHANG~万-		1	0.29
8	CHANG、万、-		1	0.29
9	CHANG 万、		3	0.87
10	CHANG、 万、		4	1.16
11	作品名稱 CHANG、万	此落款在作品背面，不易拆框。	1	0.29
12	CHG、万、		1	0.29
13	CHANG、		3	0.87
14	万、		33	9.57

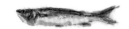

15	万~		1	0.29
16	万		2	0.58

製表：楊倖宜

　　在所蒐集到的張萬傳的風景畫之中，有簽名的作品共計 393 件，無簽名作品共計 583 件。統計結果顯示如下。

　　張萬傳的簽名形式共有 19 種，簽名要素有「西元年月日」、中文簽名的「万」、英文的「CHANG.」、頓點「、」、圓點「·」和「地點」做排列組合，比較特別的是因為張萬傳常常會拿舊畫修改，所以作品會出現雙落款，或是有日期是後來補上的現象。

　　西元年的簽名有兩種形式：比如 1975，其一為「1975」，其二為「75」。張萬傳的「万」字習慣用簡寫，姓氏張則習慣使用英文的「CHANG.」，倒是名字的最後一個字「傳」，在筆者收集的資料庫裡，並沒有出現在風景畫作品中。張萬傳也因為非常不喜歡萬傳的英文縮寫 W.C，所以簽名多以 CHANG、万或万传組合而成。[3]經過筆者整理，可以發現有 19 種形式(表 5-3)。

　　「CHANG.万」一共有 205 件，佔所有簽名作品之 52%，是數量最多的形式。「年代+ CHANG.万」：在數量上次於前者，共計 89 件，佔所有簽名作品之 23%(圖

[3] 2007.4.25 訪問保安宮董事長廖武智。

表 5-6)。「CHANG.万+年代」：數量共計 72 件，佔所有簽名作品之 18%。「CHANG.万伝+年代」：共計 7 件，佔所有簽名作品之 1.8%。「CHANG.万+地點」：共計 3 件，佔所有簽名作品之 0.8%。「CHANG.万+年代+地點」：共計 2 件，佔所有簽名作品之 0.5%。「年代、地點、CHANG.万」：共計 2 件，佔所有簽名作品之 0.5%。「万」：共計 2 件，佔所有簽名作品之百分之 0.5%。「CHANG」：共計 1 件，佔所有簽名作品之 0.3%。「CHANG..万.丁 X. 」：共計 1 件，佔所有簽名作品之 0.3%。「CH 万 MANDEN」：共計 1 件，佔所有簽名作品之 0.3%。「CHG.MAN.DEN. 」：共計 1 件，佔所有簽名作品之 0.3%。「地點+万+年代」：共計 1 件，佔所有簽名作品之 0.3%。「地點+ MANDEN+ CHANG.万」：共計 1 件，佔所有簽名作品之 0.3%。「地點+年代+CHANG.万」：共計 1 件，佔所有簽名作品之 0.3%。「年代 万伝 CHANG. 」：共計 1 件，佔所有簽名作品之 0.3%。「年代+ CHANG.万+雙落款」：共計 1 件，佔所有簽名作品之 0.3%。「年代 CHANG. 万伝」：共計 1 件，佔所有簽名作品之 0.3%。「万伝 CHANG. 地點.年代」：共計 1 件，佔所有簽名作品之 0.3%(表 5-4)。

表 5-3 張萬傳風景畫簽名落款形式統計表（一）

編號	簽名形式	簽名圖例	數量	佔百分比
1.	CHANG		1	0.3%
2.	CHANG..万.丁 X.		1	0.3%
3.	CH 万 MANDEN		1	0.3%

No.	款識類型	圖例	數量	百分比
4.	CHANG.万		205	52%
5.	CHANG.万+地點		3	0.8%
6.	CHANG.万+年代		72	18%
7.	CHANG.万伝+年代		7	1.8%
8.	CHG.MAN.DEN.		1	0.3%
9.	CHANG.万+年代+地點		2	0.5%
10.	地點+万+年代		1	0.3%
11.	地點+ MANDEN+ CHANG.万		1	0.3%
12.	地點+年代+CHANG.万		1	0.3%
13.	年代 万伝 CHANG.		1	0.3%
14.	年代、地點、CHANG.万		2	0.5%
15.	年代+ CHANG.万+雙落款		1	0.3%
16.	年代+ CHANG.万		89	23%

17.	年代 CHANG. 万伝		1	0.3%
18.	万伝 CHANG. 地點. 年代		1	0.3%
19.	万		2	0.5%
A	有簽名作品共計		393	40%
B	無簽名作品共計		583	60%
A+B	共計		976	100%

<div align="right">製表：蘇毓絢</div>

表 5-4 張萬傳風景畫簽名落款形式統計表（二）

簽名落款形式	數量	佔有簽名落款作品件數的比例
CHANG.万	205 件	52%
年代+ CHANG.万	89 件	23%
CHANG.万+年代	72 件	18%
CHANG.万伝+年代	7 件	1.8%
CHANG.万+地點	3 件	0.8%
CHANG.万+年代+地點	2 件	0.5%
年代、地點、CHANG.万	2 件	0.5%
万	2 件	0.5%
CHANG	1 件	0.3%
CHANG..万.丁 X.	1 件	0.3%
CH 万 MANDEN	1 件	0.3%

CHG.MAN.DEN.	1件	0.3%
地點+万+年代	1件	0.3%
地點+ MANDEN+ CHANG. 万	1件	0.3%
地點+年代+CHANG.万	1件	0.3%
年代 万伝 CHANG.	1件	0.3%
年代+ CHANG.万+雙落款	1件	0.3%
年代 CHANG. 万伝	1件	0.3%
万伝 CHANG. 地點.年代	1件	0.3%

製表：蘇毓絢

圖表 5-6 張萬傳風景畫簽名形式分析統計表

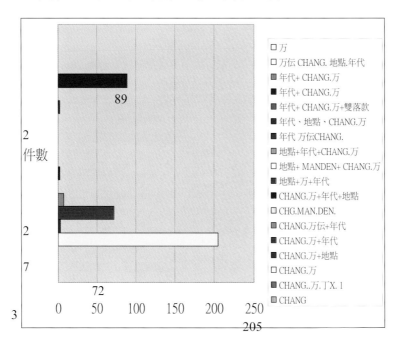

製表：蘇毓絢

　　觀察魚畫、風景畫與人體畫三種畫別的簽名落款方式，可以找到一些共通或是特殊現象。

　　三種畫別都以「CHANG 万」的簽名方式數量最多，所佔比例也最高。落下年代的方式，都以西元紀年為主，偶而以簡寫方式為之。除此之外，只要是英文簽名，一定都是大寫字母，沒有小寫的現象。創作年代，有的只有年份，有的年代加上月份，也有年代加上月份與日期。

　　簽名都是以簡寫的「万」與「万伝」為主，雖然有出現過「張萬傳」的簽名，但是比例非常小，在風景、人體與魚畫三大種類作品之中，僅見到 1989 年所創作的一件油畫魚畫，而且是簽在畫作的背面（見附錄三，**CH-F1-5**）。

　　簽名為姓氏的「張」，僅見一件，創作於 1958 年素描魚畫（見附錄三，**H-F1-F66**）。在魚畫的簽名落款之中，值得注意的是，出現僅有的一件作品有干支紀年的現象（見附錄三，**H-F2-F19**）。

　　除此之外，在魚畫之中也有一些作品是加上紅泥印章款的作品，這是其他兩類畫種沒有出現的簽名落款方式（**表 5-1**）。

第三節 構圖與媒材分析

張萬傳的作品一般不大，約維持在6號到10號之間，超過50號的作品比較少，最大的作品約有60號左右。[4]

張萬傳畫魚的速度很快，在所留下來的作品之中，有很多都是隨手即興的作品。雖然創作速度快速，沒有慢慢的思考過程，但是從作品的觀察，可以發現，張萬傳的構圖偏好與審美傾向。

在張萬傳 688 件魚畫之中，以直式構圖的作品（橫向寬度較長，縱向較短的畫幅）較少，只有 19 件。一般都是使用橫式構圖佔大多數。而在直式構圖之中，大多數都是因為畫中有瓶花、瓶子或是水壺，使得畫幅以直式表現較佳，只有少數幾張素描，因為簽名在魚速寫的正下方，而魚形直立，魚頭向上，以直式構圖歸類。

在直式構圖之中，有兩幅畫上有待煮的雞與魚的作品，其他有四幅雞隻與魚的作品都是橫式構圖。這是張萬傳的作品之中，與史汀相似的構圖，也是張萬傳年輕時代所受到史汀的影響的證明之一。

在所畫的魚畫之中，從魚隻在作品中的數量，可以看出張 萬傳在構圖上的傾向。結果顯示，在 691 件作品之中（在 688 作品之中件，其中三件作品的背面也畫有魚畫作品，所以以 691 件作統計），呈現出有趣的現象。

一、張萬傳魚畫最少畫上一條魚，最多畫上八條魚。

二、以一隻魚呈現於畫面的作品最多，一共有 299 件，佔了全部魚畫作品的 43%。以兩隻魚構圖的作品一共 181 件，佔了全部魚畫作品的 26%。其他隨之遞減，魚隻愈少，件數愈少，以八條魚構圖的作品最少，只有五件，只佔了全部魚畫作品的約 0.7%（圖表 5-7）。

這種情形似乎顯示，張萬傳以一條魚進行構圖的機率最高，推論之下，張萬傳隨手即興的習慣，使得他以一條魚進行的創作居多。張萬傳的創作題材常因為他個人喜好而一再重複，像是魚畫，這對他而言是一種經驗的累積。藉由這種經驗累積，

[4] 2007 年專訪愛力根畫廊李松峰。

而創造出完整而成熟的作品。這也說明他的研究精神，專注於一條魚去仔細觀察與描寫，累積經驗，然後再進行多條魚同處一畫面的創作，這說明了多條魚的魚畫數量比較少的原因。

再者，描畫一條魚，比較容易控制畫面，構圖比較容易，魚數愈多，則牽涉到的構圖問題會愈來愈複雜，創作的速度也相對較慢，作品數量自然比較少。這說明張萬傳魚畫之中，魚的數量愈多，作品愈少，兩者之間的關係是反比關係。

圖表 5-7 張萬傳魚畫中魚隻數量統計

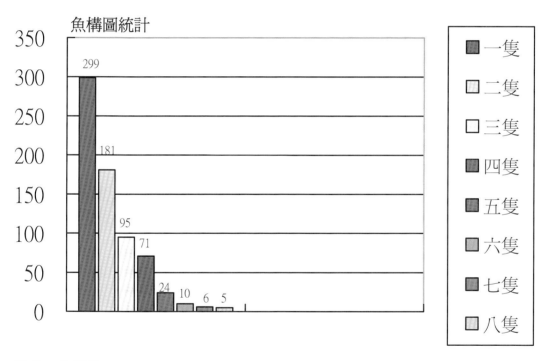

製表：曾肅良

至於在媒材的使用方面，張萬傳創作魚畫之時，他的創作習慣受了野獸畫派的影響，油畫不調色，擠出來之後就直接在畫布上調色，因此作品顯得很厚重。他也會把水彩顏料直接擠出作畫，一般顯得不透明，但是也會加多一些水，使用透明水彩的畫法。在使用媒材方面，以木炭、炭精筆最常使用，其次則為簽字筆、粉蠟

筆，鉛筆比較少用。在色彩上，一般來看，張萬傳喜歡用黑色、白色與土黃色。

　　與眾不同的是，張萬傳喜歡用複合媒材的方式來創作，因此一幅畫面上常常可以看到多種創作媒材的應用，例如水彩加上蠟筆，也曾用拼貼的方式（撕貼畫，用手與剪刀)創作。[5]

　　他喜歡用炭精筆、炭筆、粉彩、毛筆來畫素描，也喜歡用炭精筆、炭筆、紅粉筆、墨汁畫完線條後再加淡彩，他的畫筆常畫到筆毛禿掉還在使用。對他而言，禿筆是能製造出特殊筆觸的好工具，喜歡利用禿筆畫出乾筆畫的效果，這都使得他的作品在筆觸與媒材方面顯示出強烈的個人特色。[6]根據張萬傳學生的回憶，張萬傳的畫板從來不刮，早期還洗筆、後期從來不洗筆，因為硬筆可以製造出直又強硬之筆觸效果，張萬傳曾對學生提及荷蘭畫家梵谷的筆法與筆觸展現出硬直、雄強、直率的風格。[7]

　　他也曾用香菸灰加醬油畫線條，也喜歡用有顏色的紙來畫畫，他將各種媒材自然又自由地融合在一起。他的作品畫在水彩紙、素描紙、作業簿、紙板、木板、馬糞紙、壁紙、餐廳菜單、畫布、宣紙、月曆紙、衛生紙、厚紙板、時鐘背面、杯墊，幾乎什麼紙都畫，主要是因為經濟的問題，沒有能力使用好的畫材，後來生活改善後才買日本畫布。[8]從此種現象，一方面，可以見到當時畫家所處的拮据環境，讓他隨手便畫在各種平面紙材上。另一方面，也可以感受到張萬傳的隨性風格以及勇於嘗試多元技法與媒材的實驗精神。

　　在媒材的使用上，可以分成三大類。

一、**水彩**：以單用水彩，或是水彩與其他媒材，像是麥克筆、簽字筆、粉彩、蠟筆、炭筆、炭精筆等等。

二、**油畫**：以油彩繪製。

三、**素描**：以炭筆、鉛筆、炭精筆、醬油等等繪寫。

[5] 2007 年 4,25 日訪問張萬傳學生廖武治於大龍峒保安宮。
[6] 2007 年專訪張萬傳的三媳婦黃秋菊。2007 年專訪愛力根畫廊李松峰。2007 年 4,25 日訪問張萬傳學生廖武治於大龍峒保安宮。
[7] 2007 年 4,25 日訪問張萬傳學生廖武治於大龍峒保安宮。
[8] 2007 年 4,25 日專訪張萬傳學生廖武治於大龍峒保安宮。

如果以張萬傳在一幅繪畫上所使用的媒材來分類，可以分成兩大類。

一、單一媒材：依媒材特性而只進行單一水彩（鉛筆打稿，再上水彩）、素描、油畫繪製。

二、使用兩種以上的媒材：以水彩為主，除了水彩之外，再加上炭筆、鉛筆、炭精筆、水彩、簽字筆、粉蠟筆、油彩、醬油等等媒材。

在筆者所蒐集到的 688 件魚畫作品之中，經過分析整理之後，以水彩魚畫作品所使用的媒材最為多元。除了油畫作品有一幅作品加上蠟筆，其他三幅分別畫在水彩紙或是紙板上之外，絕大多數的油畫與素描作品都以單一媒材創作完成。在審視過每一幅水彩作品之後，發現約有 234 件水彩魚畫，是以超過兩種以上的媒材畫成，而單純以水彩完成的魚畫作品只有 26 件。

在魚畫之中的情形與其他類別的作品相似，以張萬傳的風景畫為例，在筆者所蒐集到的 409 張風景水彩作品中，單純以水彩單一媒材畫成的作品只佔 69 張，水彩加上其他媒材〈包含炭筆、炭精筆、簽字筆、蠟筆〉，則一共佔了 340 張，顯示張萬傳的水彩畫中單一媒材僅僅佔了 17%，水彩加上其他媒材的作品則佔了 83% 的高比例。

以張萬傳的人體繪畫為例，媒材使用到炭精筆的機率非常頻繁。在全部收藏的 748 張作品中，以單一媒材表現的有 417 張，佔 55.75%。作品以多種媒材的複合方式呈現的有 331 張，佔了 44.25%。

由此推論，不論魚畫，或是風景畫、人體畫，張萬傳可能喜歡以各種媒材，藉由東加一點、西加一點的方式來創作。創作對張萬傳而言，或許是個有趣的實驗。他期待加入各種不同的媒材的效果，少數的素描作品有用「墨」來做部分妝點。大部分的水彩都是用炭精筆或炭筆構圖。

值得一提的是，無論是水彩作品或是油畫作品，部份作品在最後會加上蠟筆或簽字筆。張萬傳常常在作品上使用黑色細字簽字筆做重點式的描邊或鉤出輪廓，有加強輪廓線的效果，這與他受到野獸派風格影響有關，尤其是喬治・盧奧的影響。

黑色簽字筆除了用在重點式描邊、速寫的用途上，在魚畫的任何形式的作品上，張萬傳幾乎所有的落款都是使用黑色簽字筆，或是炭筆、鉛筆，極少使用其它的媒材來落款。偶爾才會見到以水彩筆或是油畫顏料的落款。從以上的分析，可以見到黑色細字簽字筆隨身可以攜帶的方便性，以及這個媒材所表現出來勾勒輪廓的效果，在張萬傳的繪畫表現上有一定的重要性。

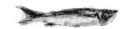

第六章 結論：張萬傳魚畫的內涵及其特色

一、張萬傳魚畫的內涵

張萬傳以其豪爽、不妥協的個性，非學院式、非主流的藝術生涯，所營造出來的野獸派畫風，在台灣二十世紀的美術史上，與當時其他以印象派畫風爲主的大多數台灣畫家，有著明顯的區隔。尤其是他的魚畫風格，在當時的畫家之中，獨樹一幟，特立獨行，形成他特有的畫風。

他畫魚，就像是法國印象派畫家賽尙（Paul Cezanne，1839－1906）畫蘋果，或是其他畫家畫人體一樣，是一項堅持一生的事業。也像是賽尙在蘋果的造型與構圖上的不斷發現，或是法國雕刻家羅丹（Augeuste Rodin1840～1917），在人體造型與結構的研究一樣，[1]他在魚的形體上，發現了特殊的美感，其中的造型、結構與色彩，足以讓他做一生的追求。

他在畫魚的過程之中，反覆琢磨，不斷地精進，使得他所畫的魚，別有一番風味，雖然是以真實的魚爲模特兒所繪製的魚畫，但是其所畫的魚已經不是一般寫生的魚，只在於形象的真實而已，他所畫的每一條魚都別具個性，因爲他將自己的個性投射進入魚的形體，使得每一條他所畫的魚都是自己個性的映現，因此，張萬傳所畫的魚，有的給人一種野性、豪放、雄強的趣味，有的甚至給人一種剛正不屈的趣味，他所畫的魚，雖然是靜態的魚，卻好像都是活生生的魚，正在餐桌上或是盤中跳躍著、呼吸著，呈現著活潑潑的生命氣象。

張萬傳的魚畫，讓人覺得他所追求的不僅僅只是在描繪魚的形象，事實上，他的魚畫是一種生命的力度的再現，而這似乎正是大口喝酒，大聲歌唱的「野獸派」精神，也正是張萬傳性格之中，親和、自然、直爽、豪放等等特質的忠實呈現，張萬傳撇開了講究細膩描繪與風雅氣質的學院派風格，而以鮮豔對比的色彩配置，雄健剛強的線條，粗枝大葉的描繪，直率描繪的技法，以濃厚、對比、力道等等元素，布置出一幅幅豐富無比、呼之欲出的生命圖像。

[1] 法國雕刻家羅丹曾經說，他在人體的結構之中發現天堂的存在。

二、張萬傳魚畫的特色

張萬傳的魚畫，在二十世紀的台灣繪畫史有著明顯的成就，不僅彰顯了他極力吸收二十世紀野獸派與表現主義的精華，更顯現出他跳脫傳統繪畫格局的企圖心，呈現出獨特的風格。

筆者一直認為，藝術品風格的形成，不僅僅與畫家的個性、心理、天賦、技巧相關，也與其受教育的過程有關，同時，更與其當時的社會背景的種種有著密切的關聯，想要瞭解藝術創作的秘密，必須從多元不同的角度來審視，才有可能得到比較完整的詮釋。因此，本研究從收藏市場、構圖、媒材、色彩、簽名落款、魚種與風格分期等等各個角度來審視張萬傳的魚畫，企圖忠實地勾勒出他的魚畫的特色以及他在台灣藝術史的獨特地位。

張萬傳獨鍾情於魚畫的探討，使得他在同輩畫家之中，不僅顯得特別顯眼，同時，也使得魚畫成為他的最佳註冊商標。從他的魚畫在台灣藝術市場上的評價、價格的水平以及價格的升降，一方面可以看出張萬傳於魚畫在藝術上的成就，另一方面，由於「魚「與「餘」諧音，意味著「盈餘」的意思，在傳統文化之中，也已經有「年年有餘」的成語，「魚」象徵吉祥與財富的意義，使得張萬傳魚畫在藝術市場上受到許多收藏家的歡迎。然而，魚與財富的象徵關係，並不是讓張萬傳魚畫得到收藏家認同的主要因素，張萬傳魚畫所表現出來的自然、親和、鮮活有力等等獨特的風格，才是讓魚畫在藝術市場深得收藏家喜愛的主要原因。

除此之外，本研究的前面章節，從其少時求學、青年留學到返台發展的過程，也從其他各個元素與風格分期等等的探討，深入瞭解了張萬傳魚畫創作的秘密，而這些秘密經過數據的精密統計、比較與分析之後，會形成比較精確的結果，而這些結果會對我們認識張萬傳魚畫風格的演變有更深入的理解，而不是模模糊糊概念上的認知。除此之外，更可以幫助我們提升對張萬傳魚畫的鑑定能力，也可以提供收藏家的收藏方向。譬如魚種的調查，可以明確知道，張萬傳所曾經畫過的魚種，而四破魚是他最常繪寫的魚種，表示四破魚是他最拿手的魚畫題材，但是數量較多，

也會對於其稀有性造成影響，而有可能稀釋此種魚畫在市場上的價格。

　　從風格分期上，我們可以瞭解張萬傳創作魚畫的演變，不論油畫、水彩以及素描，都可以找到其演變的規律。水彩魚畫的筆觸是從短促、直率、剛硬、描繪式的筆調、拘謹、厚塗的筆法，進展到在晚年 1990 年代的熟練、多見渲染效果的筆觸。而在色彩方面，則是從早期 1960 年代的突兀、對比強烈的色彩運用，演變到色彩配置佳與色彩感朦朧、柔和的效果。也可以看出從早期比較晦暗的色調，到晚期比較豐美華麗色調的趨勢。而從構圖上，從 1960 年代比較凌亂、比較簡單的形式，進展到 1990 年代均衡感較佳的構圖方式。在媒材運用方面，張萬傳的水彩魚畫大多數都與其他媒材一起作畫，像是蠟筆、炭筆、簽字筆等等，經過統計，可以較為精確地知道張萬傳在水彩創作上的習慣，運用複合媒材的機率要遠大於單純地使用水彩創作的機率。在簽名落款方式上，根據統計，在 688 件魚畫上一共有 18 種簽名落款方式，而且都有一定的規律，而以 CHANG 加上「万」字最為常見，此一種情形在與風景畫與人體畫的簽名落款方式比較之下，情況頗為一致，由此可以得知張萬傳簽名落款的習慣。

　　張萬傳的作品在 1980 年代以後，愈來愈受到收藏家的喜愛，在市場上的價格節節上升，尤其是魚畫，魚畫一直都是張萬傳銷路最好的畫種。這種情況自然激勵了張萬傳在魚畫上的創作熱情，而創作原本就相當勤快的張萬傳，在魚畫上更是精益求精，數量也大為增加。本研究所蒐集的作品，雖然有 688 件，但是張萬傳真正創作的數量應該不只是如此，然而，經過多年的流通，事實上，有很多作品已經很難知道收藏於何處，本研究所製作的圖錄資料庫，只能盡可能地蒐集主要的收藏處所的作品，先行作一基礎的統計、比較與分析，由於所採取的樣本都是來源真確，確實為真畫無疑，因此，所得到的結果，應該與真正的事實差距已經不是很遠，但是為了更為精確的研究，希望將來有機會能夠繼續追蹤其他未曾登錄的作品，繼續豐富張萬傳的魚畫資料庫，相信這對於研究台灣美術發展，有著一定的助益，除此之外，筆者認為本研究尚有許多地方需要進一步釐清與探究，但是由於時間、經費與能力的限制，無法在短時間之內一舉完成，希望在以後的歲月裡，能夠有機會繼

續進行更完整、深入的探討,同時,也誠摯地希望,此一研究模式的建立,可以提供給後來研究台灣美術史與藝術品鑑識學的學者,有一丁點兒的啟發與幫助,繼續為更深入、更精確的研究而努力不懈。

參考書目

一、專書

1.王行恭(1992)，臺展/府展 臺灣西洋畫家圖錄，臺北：自行出版。

2.白雪蘭(1997)，臺灣西洋美術前輩畫家簡歷年表‧臺灣西洋美術思想起，臺北：臺北縣新莊市公所。

3.行政院文化建設委員會策劃(2005)，台灣美術中的五十座山岳，台北：雄獅美術出版社。

4.李欽賢(1991)，永遠的淡水白樓：海海人生-張萬傳，臺北：台北縣政府文化局。

5.李欽賢(1996)，台灣美術閱覽，臺北：玉山社出版事業股份有限公司。

6.許坤成(1985)，透視現代美術，台北：藝訊出版社。

7.許坤成(1985)，當代美術史，台北：藝訊出版社。

8.黃光男(1993)，臺灣美術新風貌 1945--1993，臺北：臺北市立美術館。

9.黃光男(1999)，台灣畫家評述，臺北：台北市立美術館。

10.張延風(1992)，法國現代美術，臺北：亞太圖書。

11.鄧國清（1983），二十世紀繪畫概論，台北：黎明文化事業股份有限公司。

12.廖瑾瑗（2004），在野‧雄風--張萬傳，台北：雄獅。

13.廖瑾瑗（2005），背離的視線：台灣美術史的展望，臺北：雄獅。

14.顏娟英(1995)，廖德政‧台灣美術全集 18，臺北：藝術家出版社。

15.顏娟英(1998)，台灣近代美術大事年表，臺北：雄獅圖書股份有限公司。

16.謝里法（1992），台灣美術運動史，台北：藝術家出版社。

17.謝里法（1995），台灣新藝術測候部隊點名錄，台北：藝術家出版社。

18.謝東山(1996)，殖民與獨立之間：世紀末的臺灣美術，臺北：臺北市立美術館。

19.蕭瓊瑞（1991），台灣美術史研究論集 A collection of articles on the history of painting in Taiwan，台中：伯亞。

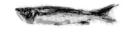

20.蕭瓊瑞(2006)，台灣美術全集 25—張萬傳，臺北；藝術家出版社。

21.劉振源（1995），野獸派繪畫，台北：藝術圖書公司。

22.劉振源（1995），表現派繪畫，台北：藝術圖書公司。

23.諾伯特・林頓(Norbert Lynton)，楊松峰譯 (2003)，現代藝術的故事，臺北：
　　聯經出版社。

24.曾肅良（2002），傳統與創新，台北：三藝圖書公司。

二、期刊、論文

1.白雪蘭(1986)，春風化雨是師恩---石川弟子敘述二三事，臺北，臺北市立
　　美術館雙月刊，頁 20-22。

2.江衍疇(2000)，在野雄風--張萬傳，典藏今藝術，No. 99，頁 172-3 。

3.李仲生(1955)，第二屆紀元美展觀後，聯合報 6 版。

4.李筠(1997)，八十八高齡張萬傳心靈的表白，管理雜誌，第 282 期，頁 124-7．

5.林文強（1992），人類精神的真理—張萬傳的生活與藝術，見於《張萬傳
　　1960-1990 油畫人體展》，台北：愛力根畫廊。

6.秋菊(2001)，張萬傳跨世紀個展，藝術家，No.309，頁 460。

7.陳長華(1986)，變！向孫悟空借辦法？，聯合報，8,21,1986。

8.陳玫芳(1991)，寫在張萬傳素描展之前，見愛力根畫廊編（1991），張萬傳素
　　描展，臺北：愛力根畫廊，頁 3-4。

9.哥德藝術中心(1997)，張萬傳個展，藝術家，第 270 期，頁 565。

10.南迪（1978），張萬傳的生活與繪畫，藝術家，No. 43，頁 150。

11.徐升潔(2007)，紀念台灣野獸派巨匠-長流美術館「張萬傳百年紀念館」，臺
　　北：藝術家

12.張萬傳(1977)，自然與粗獷，雄獅美術，No.75，頁 61。

13.符春霞(1997)，張萬傳畫盡狂野臺灣味，拾穗月刊 12 月號，No. 560，頁 46-50。

14.曾肅良(1994)，論藝術家的使命感，美育雙月刊，No. 143。

15.楊珮欣（2003），魚畫最有名 好酒量詼諧自比「蔣經國（酒精國）」，自由

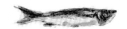

時報，1,14,2003。

16.黃寶萍(2003)，藝術人生：張萬傳燃盡熱情藝，典藏今藝術，No. 125，頁91。

17.凌美雪（2005），醬油當顏料，信手拈來魚一條，自由時報，8,26,2005。

18.楚戈(1990)，女人與魚——張萬傳的活力泉源，雄獅美術，No. 234。

19.雄獅台灣美術年鑑編輯委員會編(1989)，1990年臺灣美術年鑑，臺北：雄獅圖書股份有限公司，頁510-12。

20.典藏藝術雜誌編，話在畫中--北美館推出張萬傳八八畫展，(1997)，典藏藝術雜誌，第62期，頁119。

21.鄭俊德(1975)，真諦‧祝福--張萬傳九十四歲回顧展，藝術家，No. 325，頁524-5。

22.劉太乃(1997)，張萬傳，中國巨匠美術週刊，中國系列，No.138，頁1-32。

23.蔡耀慶 (1997)，像魚般的自由--臺灣前輩畫家張萬傳，現代美術，No. 73，頁55-8。

24.謝里法 (1991)，台灣美術運動史的在野魂——張萬傳，雄獅美術，No.239，頁199-200。

25.謝里法 (1998)，張萬傳-一氣走完在野的人生，藝術家，No. 273，頁314-21。

26.趙慧琳（2003），野獸派前輩畫家張萬傳病逝，聯合報，1,14,2003

27.顏娟英 (1989)，台灣早期西洋美術的發展，藝術家，No. 169，頁157。

28.藝術家編輯部（1975），寫給海島的浪漫情歌--前輩畫家張萬傳，藝術家，二月號，頁288-93。

29.Anon.（1986），歲月悠遊——張萬傳展出油畫近作，時報週刊，No. 443，頁112。

30.自立晚報社文化出版部編，《台灣近代名人誌》第三冊，<藝道孤寂踽踽獨行的畫家---陳德旺>，台北：自立晚報社文化出版部，頁330。

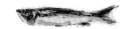

三、畫冊

1. 黃才郎編(1982)，年代美展---資深美術家作品回顧，臺北市：行政院文化建設委員會。

2. 臺灣省立美術館編輯委員會編(1996)，臺灣地區前輩美術家作品特展(四)—水彩畫、版畫、雕塑專集，臺中：臺灣省立美術館。

3. 張艾茹、應廣勤編(1997)，西潮東風-印象派在台灣，高雄：高雄市立美術館。

4. 臺北市立美術館展覽組編（1997），張萬傳八八畫展，臺北：臺北市立美術館 。

5. 愛力根畫廊編(1989)，張萬傳 CHANG WAN CHUAN-水彩畫冊，臺北：愛力根畫廊。

6. 愛力根畫廊編(1989)，張萬傳畫冊二，臺北：愛力根畫廊。

7. 杜春慧(1990)，張萬傳畫冊 CHANG WAN CHUAN 典藏冊頁，台北：愛力根畫廊。

8. 李松泰編(1990)，張萬傳---追求自我風格的前輩畫家，台北：愛力根畫廊。

9. 陳玫芳編 (1991)，張萬傳素描展，臺北：愛力根畫廊。

10. 愛力根畫廊編(1992)，張萬傳 ： 油畫人體展 1960-1990，台北：愛力根畫廊。

11. 愛力根畫廊編(1992) ，烏拉曼克及其時代 v.s.台灣前輩畫家，臺北：愛力根畫廊。

12. 江妙玲編（1992），七人聯展，台北：印象畫廊。

13. 印象畫廊編（1993），八人聯展，台北：印象畫廊。

14. 歐賢政編(1994)，張萬傳的繪畫世界，臺北：印象畫廊。

15. 歐賢誠編（2000），張萬傳 CHANG WAN CHUAN，台北：印象藝術中心。

16. 賴素桂編(1997)，歌德傳世經典：張萬傳 CHANG WAN CHUAN，臺北：哥德藝術中心。

17. 鄭筑尹編（ 2003），張萬傳 ： 哥德傳世經典，臺北：哥德藝術中心。

18. 錦繡出版社編(1992)，尤特里羅，臺北：錦繡。

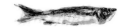

19.錦繡出版社編(1992)，梵谷，臺北：錦繡。

20.官林藝術中心編（1991），張萬傳珍品集，台北：官林藝術中心。

21.官林藝術中心編（1992），張萬傳珍品集，台北：官林藝術中心。

22.Alfred Werner（1985），Soutine，New York：Harry N. Abrams。

23.Gerard Durozoi（1989），Matisse，London：Bragken Books。

24.Pierre Courthion（1979），Rouault，New York：Harry N. Abrams。

四、相關人物訪談

1.張萬傳三媳婦 黃秋菊(2007.12.30，2008.2.24)

2.張萬傳大女兒 張麗恩(2007.12.30)

3.張萬傳學生 廖武治 (2007.4.25)

4.張萬傳學生 孫明煌 (2007.7.6)

5.張萬傳經紀人 愛力根畫廊負責人 李松峯 (2007.9.8)

附錄一 張萬傳油畫風景畫市場行情表

作品名	尺寸	預估價	成交價	拍賣公司	拍賣時間	每號最低最高價格
白濱燈塔	24×19cm	NT150,000-250,000 2號	流標	S	1995.4.16	75000 125000
淡水白樓	65×91cm	NT1,800,000-2,200,000 30號	NT1,700,000	S	1995.4.16	60000 73333
觀音山遠眺	22×27cm	NT210,000-270,000 3號	NT195,500	HA	1995.4.23	70000 90000
淡水教堂	20.5×28cm	NT200,000-300,000 3號	流標	HA	1995.4.23	66667 100000
野柳	8×16cm	NT100,000-150,000 0號	NT97,750	C	1995.9.17	100000 150000
鼓浪嶼教堂	21×27cm	NT220,000-250,000 3號	NT308,000	HA	1995.12.17	73333 83333
威尼斯	31.5×41cm	NT500,000-650,000 6號	NT528,000	HA	1995.12.17	83333 108333
德州樹林風景	55×46cm	NT350,000-400,000 12號	NT280,000	K	1996.6.9	29167 33333

西班牙古堡	33×24cm	NT280,000-320,000 4號	NT313,600	HA	1997.6.15	70000 80000	
野柳風景	33.5×24cm	NT280,000-300,000 4號	NT299,000	CS	1997.3.30	70000 75000	
廟旁一景	25×35cm	NT260,000-300,000 5號	NT230,000	U	1997.3.23	52000 60000	
淡水白樓	41×27cm	NT550,000-650,000 6號	NT619,000	U	1998.3.22	91667 108333	
塞納河畔	41×31.5cm	NT460,000-500,000 6號	NT537,600	HA	1999.1.10	76667 83333	
阿里山	22×33.4cm	NT401799-602699 (HK100,000-150,000) 4號	NT361620 (HK90,000)	C	2005.5.29	100450 150675	
北部海岸	24.2×33.5cm	NT401799-602699 (HK100,000-150,000) 5號	NT241080 (HK60,000)	C	2005.5.29	100450 150675	
長崎燈塔	32×41cm	NT220,000-300,000 6號	NT259,600	R	2005.6.5	36667 50000	
植物園	37×29cm	NT250,000-300,000 6號	NT283,200	CS	2006.12.10	41667 50000	
大成坊	33×24cm	NT180,000-250,000 4號	NT177,000	CS	2006.12.10	45000 62500	

| 台南孔廟 | 35×27cm | NT200,000-300,000 5號 | NT224,200 | CS | 2006.12.10 | 40000 60000 | |

水彩類

作品名	尺寸	預估價	成交價	拍賣公司	年代	每號最低最高價格	開數
南海學園	38×26cm	NT180,000-220,000 5號	NT230,000	U	1998.9.20	36000 44000	八開
淡水	37.5×26cm	NT140,000-160,000 5號	NT168,000	HA	1999.1.10	28000 32000	八開
淡水白樓系列一	27×35cm	NT220,000-250,000 5號	NT230,000	CS	1999.10.24	44000 50000	八開
榕樹下的溪水	30.5×39.5cm	NT250,000-350,000 6號	NT207,000	CS	2000.4.16	41667 58333	八開
阿里山	91×73cm	NT900,000-1,100,000 30號	NT747,500	U	2002.6.2	30000 36667	全開

綜合媒材

作品名	尺寸	預估價	成交價	拍賣公司	年代	每號最低最高價格
飛翔・天空	38×26cm	NT200,000-280,000 5號	NT322,000	U	1998.9.20	40000 56000
觀音山	25.5×35.5cm	NT160,000-200,000 5號	NT172,500	U	1998.9.20	32000 40000
櫻島火山	25.4×35.8cm	NT160,000-200,000 5號	NT172,500	U	1998.9.20	32000 40000
阿里山	25.7×35.6cm	NT180,000-200,000 5號	NT195,500	U	1998.9.20	36000 40000

淡水白樓	25.8×35.7cm	NT160,000-200,000 5號	NT172,500	U	1998.9.20	32000 40000
淡水白樓系列二	27×35cm	NT160,000-190,000 5號	NT172,500	CS	2003.10.12	32000 38000
蘭嶼風光	27×39cm	NT55,000-70,000 5號	NT57,500	CS	2003.4.20	11000 14000
淡水遠望	25.5×35.5cm	NT60,000-80,000 5號	NT63,250	CS	2003.4.20	12000 16000
淡水觀音山	42×32cm	NT65,000-80,000 8號	NT109,250	CS	2003.4.20	8125 10000

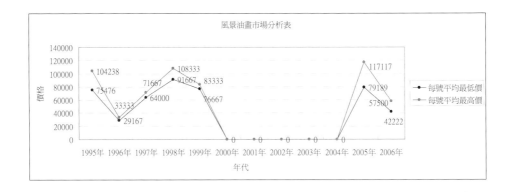

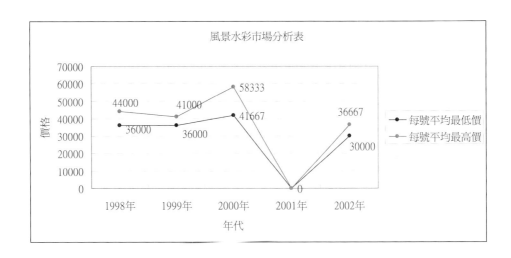

附錄二 張萬傳年表

年代	張萬傳生平事蹟	國內藝壇大事紀	國外藝壇大事紀
1909	‧一歲。五月二十八日，出生於台北縣淡水鎮，父親張永清任職淡水海關		‧日本京都繪畫專門學校成立 ‧馬里內諦發表未來派宣言未來主義誕生 ‧康定斯基和雅雷斯基成立「新美術家協會」
1911	‧三歲。遷居基隆，時中國辛亥革命	‧周湘創辦上海第一所私立美術館學校-中西美術校 ‧黃賓虹、鄧秋枚合編「美術叢書」	‧慕尼黑「藍騎士」展
1916	‧八歲。遷回台北大稻埕太平町〔今延平北路一帶）	‧石川欽一郎返日 ‧徐悲鴻結識康有為‧受其藝術觀點影響	‧日本金鈴社組成 ‧蘇黎世的「達達主義」開始
1917	‧九歲‧初赴祖籍草山（陽明山）‧在公館地入公學校	‧鄉原古統至台灣任教美術 ‧徐悲鴻赴日本研究美術	‧未來派畫風、立體派畫風出現在二科會 ‧德斯布魯克、蒙德利安創抽象藝術雜誌「樣式」 ‧查拉創「達達」雜誌 ‧羅丹、竇加去世
1918	‧十歲。公學校二年級，父親送他一盒蠟筆，這是畫家最早也是最深刻的記憶，當時正值第一次世界大戰結束‧	‧我國第一所美術學校北京美術專科學校成立 ‧林風眠赴法學畫	‧日本刷書創作臨會、創作版會協會成立 ‧查拉「達達宣言」 ‧恩斯特在科隆達達的團體 ‧第一次純粹主義展
1923	‧十五歲。畢業於士林公學校（原名八芝蘭公學校），升入高等科	‧王白淵入東京美術學校師範科 ‧配合裕仁皇太子紡台 ‧舉辦公小學童美術教學研習及作品展覽會 ‧李學樵呈獻裕仁皇太子作品 ‧劉啓祥赴東京 ‧陳師增去世	‧日本第一屆前衛藝術展 ‧法國現代美術展 ‧包浩斯展於德國威瑪爾舉行
1924	‧十六歲。士林公學校高等科一年結業	‧黃土水「郊外」入選帝展 ‧石川欽一郎再度來台任教，並舉辦畫展 ‧廖繼春，陳澄波入東京美術學校師範科 ‧楊三郎轉入關西美術學校師範科 ‧山本鼎至台考察民間工藝美術並演講 ‧楊三郎入京都工藝學校 ‧台北師範第二次學潮，陳植棋等被退學	‧「工作室」雜誌創刊 ‧二科會成立 ‧布魯東發表「超現實主義」宣言，並創「超現實主義革命」刊物
1927	‧十九歲。加入石川欽一郎指導的「台灣水彩畫會」，並參加十一月的第一屆水彩畫展	‧顏水龍、陳澄波入東京美術研究科 ‧何德來入東京美校西畫科 ‧廖繼春返台 ‧陳澄波於嘉義、台北個展 ‧四川書家楊草仙抵台停留近二年 ‧新竹以南東京美校系統（廖繼	‧東京朝日新聞主辦明治大正名作展 ‧造型美術家協會創立 ‧帝展設第四部「美術工藝」 新海竹太郎，萬鐵五郎去世 ‧馬列維奇「非對稱的世界」出版 ‧日木國畫創作協會日本畫部解散，改組為國畫會 ‧佐伯佑三去世

		春、陳澄波、顏水龍等）組成赤陽會，並於台南展出， 陳澄波「夏日街景」入選八屆帝展 · 第一屆台灣美術展覽會於台北樺山小學舉行 · 黃土水配合一屆台展在台北基隆展出 · 宮比會主辦繪畫展 · 包括參考繪實興台展落選作品 · 宜蘭黑潮洋畫會例展 · 台灣水彩書會第一屆展出 · 北京書畫家王亞南十一月底台停留至次年四月，並於各處展出	
1929	· 二十一歲。加入倪蔣懷組織之「台灣繪畫研究所」（後改名為「台灣洋畫研究所」），學習石膏素描與水彩，結識洪瑞麟、陳德旺	· 陳植棋、曹秋圃、蔡雪溪等個展 · 李梅樹入東京美校師範科 · 李石樵入川端畫學校 · 陳澄波赴上海任教新華藝專、藝苑 · 嘉義鴉社書畫會成立並展出 · 新竹書畫益精會主辦全島書畫展，三年後出版「現代台灣書畫名集」 · 楊三郎、林玉山返台 · 陳德旺、洪瑞麟赴日 · 陳澄波「早春」、藍蔭鼎「街頭」入選帝展 · 台中文雅會首回同人展 · 小林萬吾於台中個展 · 第一次全國美術展覽會於上海舉行 · 顏水龍赴巴黎 · 「一八藝社」在西湖藝術院成立 · 武昌美專成立	· 青龍社成立 · 日本無產階級美術家同盟組成 · 吉川靈華、岸田劉生去世 · 紐約現代美術館開幕 · 達利風靡巴黎
1930	· 二十二歲。與洪瑞麟、陳德旺先後赴日，進入「川瑞畫學校」及「本鄉繪畫研究所」研習西畫、素描。與陳植棋· 李梅樹、李石樵同住 · 「台灣風景」入選日本第一美術展 · 與畫家鹽月桃甫結識，受其影響，畫風逐漸傾向野獸派風格	· 楊三郎「南支鄉社」入選春陽展 · 郭雪湖、陳進、林玉山等組梅壇社並展出 · 陳清汾「春期之光」、劉啓祥「台南風景」以及松崎亞旗入選二科會 · 陳清汾入選巴黎秋季沙龍 · 張秋海「婦人像」、陳植棋「淡水風景」入選帝展 · 任瑞堯「水邊」參加台展引起爭議，自動退出 · 陳澄波「普陀山的普濟寺」、立石鐵臣「海邊風景」、陳植棋「芭蕉」、黃土水「高木博士像」入選東京第二屆聖德太子美術奉讚展 · 酒井精一，渡邊一義，鹽月桃甫於台北個展 · 黃土水完成「水牛群像」，黃土水去世 · 嘉義「黑洋社習畫會」成立 · 台中油畫「榕樹社」成立並展出、台中洋畫「東光社」成立並展出	· 日本美術展於羅馬 · 獨立美術協會成立 · 前田觀治、下山觀山歿 · 超現實主義的宣傳刊物「盡忠革命的車理實主義」創刊

1931	・二十三歲・與洪瑞麟、陳德旺一同考上帝國美術學校 ・九一八事變發生	・日本獨立美術展於台北首次例展 ・呂璞石赴日，入東北帝國大學 ・陳慧坤，陳清汾返台定居 ・李石樵入東京美術學校 ・張啓華自日本美術學校畢業・陳植棋去世 ・黃土水，陳植棋遺作展 ・嘉義書畫藝術研究會成立，第五屆台展開始地方巡迴展出 ・廖繼春「椰樹風景」入選帝展 ・顏水龍入選巴黎秋季沙龍 ・林錦鴻個展 ・龐薰琹、倪貽德等於上海成立「決瀾社」 ・于右任於上海成立「標準草書社」 ・潘天壽、張書旂等成立白社畫會 ・台灣日本畫協會首次公開展出	・日本版畫協會創立 ・新興大和繪畫、槐樹社、「一九三O協會」解散 ・「美術研究」創刊 ・紐約首度舉行「超現實主義」展
1932	・二十四歲。自帝國美術學校退學、長期浸淫川端畫學校 ・利用假期，前往廈門省親，與廈門美專學生謝國鏞等熟識，亦師、亦友 ・「廟前之市場」入選第六回「台展」	・陳清汾、劉啓祥、李學樵、呂鐵州、施壽柏、李逸樵、楊三郎、名島貢、侯福侗、川島理一郎、蔡雪溪、張啓華、小澤秋成個展 ・一廬會成立並展出，石川欽一郎返日 ・張啓華「下田港」入選獨立美協展 ・何德來返台，改組「白陽社」爲「新竹美術研究會」，劉啓祥、楊三郎入選巴黎秋季沙龍 ・楊三郎「教會堂」、洪瑞麟「靜物」入選春陽會 ・立石鐵臣獲國畫會獎勵 ，陳敬輝自京都繪畫專門學校畢業，返台任教	・國粹美術復古主義復起 ・東光會組成 ・山內多門、青山熊治去世 ・「抽象・創造」團體在巴黎組成
1933	・二十五歲。參觀第十一回「春陽會展」，深受烏海青兒出品旅歐油畫之狂野作風感動 ・出品作品「洋樓」	・顏水龍返台個展 ・陳澄波，楊三郎返台定居 ・李石樵「林本源庭園」入選帝展 ・基隆東壁書畫研究會成立並舉行聯展 ・呂基正自廈門繪畫學校畢業赴日 ・赤島社解散 ・中國近代繪畫展於巴黎舉行 ・中國美術會成立	・日五玄會成立 ・日本有關重要美術品保存法公市 ・山元春舉、平福平穗、森田恆友、古賀春江去世 ・納粹極力打壓現代藝術，下令關閉包浩斯
1934	・二十六歲。首次觀賞烏拉曼克（Vlaminck）作品，深受感動	・楊三郎、李逸樵、郭雪湖、鄭香圃、神港津人、林玉山、蔡雪溪個展，何德來返日前送別展 ・李梅樹返台 ・顏水龍受聘爲第八屆台展西畫部審查委員 ・曹秋圃入選東京書畫展一等獎 ・陳澄波「西湖春色」、廖繼春「小孩二人」、李石樵「畫室中」、陳進「合奏」入選帝展 ・陳澄波、陳清汾、楊三郎、李梅樹、李石樵、廖繼春、顏水龍、立石鐵臣組台陽美協（西畫）發	・福島收藏巴黎學院派作品公開 ・日本無產階級美術家同盟解散 ・藤田嗣治回到日本 ・高材光雲、藤田文藏、大熊氏廣、川材清雄、久米桂一郎、三岸好太郎、片多德郎、竹久夢二去世 ・紐約現代美術館舉行「機械藝術展」

		起會 ・六硯會（東洋畫）發起會 ・陳進入選日本美術院第二十一屆展 ・巴黎沃姆斯畫廊舉行「革命的中國之新藝術展」 ・美術雜誌於上海創刊	
1935	・二十七歲。作品「自畫像」、「魚與高麗菜」	・陳永森、陳夏雨赴日 ・日本盧家高橋虎之助、中村黎峰、陸蕙猷、松田修平、橘小夢 ・長谷川路可、岡田邦義、藤本木田、田能村篁齊分別來台個展 ・林玉山赴京都入堂本印象畫塾 ・曹秋圃、楊三郎、朱芾亭至大陸展出及寫生 ・立石鐵臣等組創作版畫會 ・台灣美術聯盟第一屆台北、台中展出 ・台陽美協公募第一屆台北展出 ・六硯會主辦第一屆東洋畫講習會 ・李石樵「編物」入選部會展 ・陳清汾「南方花園」、李仲生「靜物」入選二科會 ・第九屆台展取消台籍審查員 ・楊三郎受薦爲春陽會會友 ・林克恭個展	・日本帝國美術院改組 ・松岡映丘等國畫院組成 ・東邦雕塑院組成 ・速水御舟、藤川勇造歿 ・米羅參加超現實主義展 ・席涅克、馬列維奇去世 ・紐約惠特尼美術館「抽象藝術」展
1936	・二十八歲。與洪瑞麟、陳德旺加入「台陽美協」，出品第二屆「台陽展」 ・作品「帆船」、「龍頭」、「六館仔」、「淡水教堂」等	・鄉原古統返日 ・陳進「化裝」入選春季帝展 ・日本畫家廣用剛郎、光安浩行、小川武二、豐原瑞雨、池田寒山、桑重儀一、兒島榮次郎、酒井精一、足立源一郎、平澤熊一、宮辰武夫，分別來台個展 ・松本光治、曹秋圃、鄭啓東、鹽月桃甫、黃水文、林玉山、洪水塗、區建公、古瀨虎麓、洪瑞麟、蘇秋東、呂孟津分別個展 ・李仲生「逃走的鳥」、陳清汾「初夏之庭」，劉啓祥「蒙馬特」、「窗」入選二科會 ・新興洋畫會成立並展出 ・第二屆台陽展開幕前，李石樵「橫臥裸婦」被總督府以風紀問題要求撤回 ・陳進「山地門社之女」、廖繼春「窗邊」、李石樵「楊肇熹先生家族像」入選文展 ・建造南京中央博物院 ・台展《台灣美術展覽會》至第十屆告一段落	・日本帝國美術院再改組，春秋二季各設帝展與文展 ・一水會，新制作派協會成立 ・達利完成「內亂的預感」 ・羅斯視絕總統成立幫助尖業藝衛家的WPA
1937	・二十九歲。前往廣東旅遊，再回廈門 ・七月與廈門繪畫學院畢業之許聲基共組「青天畫會」 ・參加第三屆「台陽展」 ・作品「淡水即景」、「鼓浪嶼教堂」 ・七七事變中日戰爭開始	・王少濤，楊啓東、郭雪湖、劉啓祥、李石憔、大橋了介、宮田舍彌、白川武人、廖繼春個展 ・日本畫家安宅安五郎、飯田實雄、古永瑞甫分別至台個展 ・王悅之（劉錦堂）去世 ・金潤作赴日入大阪美術學校黃鷗波入川端畫學校	・日本廢帝國美術院 ・公佈帝國藝術院官制 ・橫山大被、竹內柄鳳、藤島武二、岡田三郎助受文化勳章 ・畢卡索開始製作「格爾尼卡」

		· 林有涔在日入洋畫研究所 · 王白淵在上海被捕，押回台北入獄 · 因七七事變，台展取消 · 舉行皇軍慰問展 · 張李德和、張金柱、鄭淮波、鄭竹舟人選日本文人波展	
1938	·三十歲。與洪瑞麟、陳德旺、許聲基、陳春德及黃清埕等人共組「MOUVE 美協」，受廈門美專新任校長林克恭之邀，任教廈門美專 ·三月，「MOUVE 美協」首展，出品「後街風景」等畫作 ·五月，與洪瑞麟，陳德旺同時退出'台陽展」 ·八月，與呂基正，山崎省三在廈門，行三人展 · 十月，第一屆「府展」，出品「鼓浪嶼風景」獲特選	· 第一屆台灣造型美術協會展（最後正式展出） · 顏水龍於台南縣籌設南亞工藝社 · 第七屆台陽展新設雕刻部 · 郭雪湖至廣州參加日華合同美術展望會，並於香港個展 · 陳進「台灣之花」、陳永森「鹿苑」、西尾神慎「城隍祭的姑娘」、佐伯久「松林小徑」、陳夏雨「裸婦立像」（無鑑查）入選第四屆文展 · 黃清埕（亭）、吳天華，范悼造自東京美校畢	· 新美術人協會、陸軍從軍畫會協會· · 滿州國美術展開辦 · 超現實主義國際展於巴黎舉行
1939	·三十一歲返台，赴倪蔣懷的瑞芳礦場任職 ·「鼓浪嶼教會」入選第二屆「府展」 ·作品「老屋」 ·第二次世界大戰爆發	· 立石鐵臣參展國盡會被返台定居 · 楊三郎「夏之海邊」、「秋客」參展東京聖戰美術展 · 李梅樹「紅衣」、陳夏雨「髮」入選第三屆文展 ·藍蔭鼎「市場」 入選一水會展	· 日本陣軍美術臨會· 美術文化協會創立 · 岡田三郎助，材上華岳、野田英夫去世 · 朝鮮總督府美術館峻工
1940	三十二歲。創作油畫、水彩作品「鼓浪嶼風景」多幅 五月，於台南市公會堂與黃清埕、謝國鏞舉行「MOUVE 三人展」	· 廖德政人東京美南校油畫科林顯模入川端畫學校 · 日本畫家岩田秀耕、佑藤文雄，秋山良太郎分別至台個展鹽月桃甫，郭雪湖個展 · 創元會〔洋畫〕第一屆闡展於台北 · 第六屆台陽展增設東洋畫部 · 陳夏雨於東京參展 · 行動美術會改名「台灣造型美術協會」 · 顏雲連赴上海· 入日中美術研究所 · 陳德旺返台定居 · 蘇聯莫斯科東方文化蹲物館舉辦「中國戰時藝術展覽會」	· 日本紀元二千六百年華祝美術嶼舉行，各團體參加 · 正倉院御物展開幕 · 水彩連盟、創元會組成 · 川合玉堂受文化勳章 · 正植彥，長谷川利行歿 ·保羅·克利去世 ·勒澤、蒙德里安到紐約
1941	· 三十三歲。 三月，「MOUVE」被迫改稱「台灣造型美術協會」後在台北展出· 新人會員顏水龍、藍運登、范倬造、謝國鏞等加入：增加美工設計，成為綜合藝術團體 · 作品「 淡水風景」等	· 第一屆台灣造型美術協會展（最後正式展出） · 顏水龍於台南縣籌設南亞工藝社，第七屆台陽展新設雕刻部 · 郭雪湖至廣州參加日華合同美術展望會，並於香港個展 · 陳進「台灣之花」，陳永森「鹿苑」，西尾善積「城隍祭的姑娘」、佐伯久「松林小徑」、陳夏雨「裸婦立像」（無鑑查）入選第四屆文展 · 黃清埕（亭）、吳天華、范倬造自東京美校畢	· 大日本海洋美術協會 · 大日本航空美術協會 · 全日本雕塑家聯盟結成 · 鹿子木孟部去世 · 貝納爾去世 · 布魯東、恩斯特、杜象逃往美國

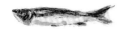

			
1942	・三十四歲・日本在台實施「繪具材料統制法」，此時大多以「馬糞紙」充當畫布作畫，戰爭中大部分時間避居台南，大量畫魚於台南「望鄉茶室」舉行速寫展覽・發展魚的造型美，「魚」從此成為風格中的典型題材之一 ・「廈門所見」入選第五屆「府展」，作品「淡水風景」、「老樹風景」、「淡水白樓樓門」	・呂鐵州歿 ・大東亞戰爭美術展，亞細亞復興展 ・大東亞共榮圈美術展 ・陳進「香蘭」，李石憔「閑日」入選第五屆文展 ・立石鐵臣「台灣之家」等參展國畫會 ・楊三郎「風景」參展春陽會 ・黃清埕（亭）入選日本雕刻家協會第六屆展並獲獎勵賞 ・第三屆全國美展於重慶舉行	・「日本美術」創刊 ・開始管制繪具 ・全日本畫家報國會、生產美術協會組成 ・大東亞戰爭美術展開幕・竹內栖鳳，丸山晚霞去世 ・國際超現實主義展於紐約舉行
1943	・三十五歲「南方風景」入選第六屆「府展」 ・創作代表作品之一的「淡水白樓」	・佐伯久，田中詩之助，飯田美雄、許深州個展 ・倪蔣懷、黃清埕去世，王白淵出獄 ・美術奉公會成立，辦戰爭漫畫展 ・第九屆台陽展特別舉辦呂鐵州遺作展 ・蔡草如入川端畫學校 ・劉啓祥「野良」、「收穫」入選二科會 ・府展第六屆（最後）展出 ・陳進「更衣」、院田繁「造胎」、西尾善積「老人與釣具」，陳夏雨「裸婦」（無鑑查）入選第六屆文展 ・中國畫學會於重慶成立	・日本美術報會、日本美術及工業統制協會組成 ・伊東忠太、相出英作接受文化勳章 ・藤島武二、中村不折，島田墨仙去世・莫里斯・托尼去世 ・傑克森・帕洛克紐約首展
1944	・三十六歲。・受徵召入伍，以專長專畫軍事用圖	・張義雄赴北平 ・金潤作返台定居 ・台國十週年紀念展覽會招待出品，顏水龍任職台南高工 ・府展停辦	・根據「美術展覽會取報要綱」一般公展中止 ・二科會等解散 ・文部省戰時特別展 ・康丁斯基、孟克、蒙德利安去世
1945	・三十七歲，父親去世，二弟從軍在南洋陣亡，負起照顧家庭重責 ・第二次世界大戰結束，台灣回歸國民政府	・展覽活動暫停 ・台灣文化協進會成立	・「五月沙龍」首展於巴黎舉行 ・日本「二科會」重組，成為因大戰而終止的美術國體中，第一個復出者
1946	・三十八歲，接受建國中學校長之聘，任教該校，重組該校橄欖球陣容	・台灣行政長官公署公佈「台灣省全省美術展覽會章程及親總規程」 ・戰後台灣首屆全省美展於北市中山堂正式揭幕 ・台北市長游彌堅設立「台灣文化協進會」分設文學、音樂、美術三部延聘，藝術界知名人士數十人為委員 ・台灣省立博物館正式開館 ・上海美術家協會舉辦第一屆聯合展覽會 ・北平藝專、杭州藝專復校 ・台陽美術協會暫停活動 ・陳進擔任新竹市立中學美術老師	・畢卡索創作巨型壁畫「生之歡愉」 ・亨利摩爾在紐約近代美術館舉行回顧展 ・美國建築設計家華特展示螺旋型美術館設計模型，該館名為古根漢美術館 ・路西歐、封答那發表「白色宣言」 ・拉哲羅・莫侯利一那基在芝加可形成「新包浩斯」學派，於美國去世 ・日本文展改稱「日本美術展」（日展）

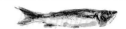

1947	· 三十九歲。二二八事件爆發，離開建國中學，避居金山一帶，投靠在此行醫的大弟張萬居，閒暇以捕魚爲樂，並認識未來的夫人許寶月女士	· 第二屆全省美展在台北市中山堂舉行 · 李石樵作油畫巨作「田家樂」 · 畫家陳澄波在「二二八」事件中被槍殺 · 畫家張義雄等成立純粹美術會 · 北平市美術協會散發「反對徐悲鴻摧殘國畫」傳單，徐悲鴻發表書面「新國畫建立之步驟」	· 法國國家現代藝術博物館開幕 · 法國畫家波納爾逝世 · 法國野獸派畫家馬各去世 · 英國倫敦畫廊展州「立體畫派者」 · 「超現實主義國際展覽」法國梅特畫廊揭幕
1948	· 四十歲。擔任台北大同中學美術老師，住延平北路二段	· 第三屆全省美展與台灣省博覽會特假總統府（日據時代的總督府）合併舉辦展覽 · 台陽美展協會東山再起，舉行戰後首次展覽 · 故宮博物院與中山博物院第一批文物運抵台灣	· 「眼鏡蛇藝術群」成立於法國巴黎 · 出生於亞美尼亞的美國藝術家艾敘利·高爾基於畫室自殺 · 杜布菲在巴黎成立「樸素藝術」團體 · 義大利威尼斯雙年展頒發大獎推崇本世紀的偉大藝術家喬治·布拉克 · 法國藝術家喬治·盧奧和畫商遺屬長年官司勝訴，獲得對他認爲尚未完成的作品的處理權，他公開焚毀三一五件他認爲不允許存在的作品
1949	· 四十一歲。與許寶月女士結婚 · 金門古寧頭戰役	· 第四屆全省美展在台北市中山堂舉行 · 台灣省立台北師範學院勞作圖畫科改爲藝術學系，由黃君璧任系主任	· 亨利·摩爾在巴黎舉行大回顧展 · 美國藝術家傑克森·帕洛克首度推出他的潑灑滴繪畫，成爲前衛的領導者 · 法國野獸派歐忪·弗利茲去世 · 比利時表現主義畫家詹姆士·恩索去世 · 「東京美術學校」改制爲「東京藝術大學」
1950	· 四十二歲。兼職延平補校，長女麗恩出生	· 何鐵華成立廿世紀社，創辦「新藝術雜誌」 · 第五屆全省美展在台北中山堂舉行 · 李澤藩等人在新竹教起新竹美術研究會 · 朱德群與李仲生等在台北創設「美術研究班」 · 教育部舉辦「西洋名畫展賢會」	· 德國表現主義畫家貝克曼去世 · 馬諦斯獲第二十五屆威尼斯雙年展大獎 · 美國抽象表現主義畫家克萊因在紐約舉行第一次畫展 · 年僅二十二歲的新具象畫家畢費掘起巴黎藝壇
1951	· 四十三歲。出任大同中學訓導主任，訓練該校橄欖球隊	· 廿世紀社邀集大陸來台名家舉行藝術座談會討論「中國畫與日本畫的區別」 · 教育廳創辦「台灣全省學生美展」，胡偉克等成立「中國美術協會」 · 第六屆全省美展在台北市中山堂舉行 · 政治作戰學校成立，設立藝術學系 · 朱德群、劉獅、李仲生、趙春翔、林聖揚等在台北市中山堂舉行「現代畫聯展」	· 畢卡索因受韓戰刺激，發憤創作「韓戰的屠殺」 · 雕塑家柴金於荷蘭鹿待丹創作「被破壞的都市之紀念碑」 · 巴西舉辦第一屆聖保羅雙年展 · 義大利羅馬、米蘭兩地均舉行賈可莫 · 巴拉的回顧展 · 法國藝術家及理論家喬治·馬修提出「記號」在繪畫中的重要性將超過內容意義的理論
1952	· 四十四歲。重新入「台陽美協」。長男偉堅出生 · 韓戰結束	· 廿世紀社舉辦「自由中國美展」 · 教育廳創辦「全省美術研究會」 · 第七屆全省美展在台北市綜合大樓舉行 · 楊啓東等成立「台中市美術協會」	· 羅森伯格首度以「行動繪畫」稱謂美國抽象表現主義 · 畫家傑克森·帕洛克以流動性潑灑技法開拓抽象繪畫新境界，也第一次爲美國繪畫取得國際發言權 · 美國北卡州的黑山學院由九位逃避希特勒迫害的包浩斯教授成立，此際成爲前衛藝術的溫床 · 日本東京國立近代美術館、石橋美術館開館

1953	· 四十五歲。遷居錦西街成淵中學附近	· 第八屆全省美展台北市綜合大樓舉行 · 廖繼春在台北市中山堂舉行個展 · 劉啓祥等成立「高雄美術研究會」	· 畢卡索創作「史達林畫像」 · 法國畫家布拉克完成羅浮宮天花板上的巨型壁畫「鳥」 · 莫斯·基斯林去世 · 日本 The Asahi Halt of Kobe 展出第一次日本當代藝術作品
1954	· 四十六歲。七月，與洪瑞麟、張義雄、廖德政、金潤作等人共組「紀元美術會」，並推出首展於台北市博愛路美而廉畫廊 · 鼓勵同事邱水銓籌組「星期日畫家會」 · 作品「淡水風景」	· 全省美展在台北市省立博物館舉行 · 林之助等成立「中部美術協會」 · 洪瑞麟等組成「紀元美術協會」 · 台北市文獻委員會主辦藝術座談會、邀請台籍畫家討論有關中國畫與日本畫的問題	· 法國讓家馬諦斯與德朗相繼去世 · 義大利威尼斯雙年展大獎頒給藝術家阿普 · 巴西聖保羅市揭幕新的現代美術館 · 德國重要城市舉辦米羅巡迴展 · 美國藝術家賈士柏·瓊斯繪出美國國旗繪畫
1955	· 四十七歲。三月，第二「紀元美展」於台北中山堂；七月，移至高雄巡迴展 · 十一月第三屆「紀元美展」展於台北中山堂 · 次女麗屏出生 · 再度退出「台陽美協」	· 台灣省立師範學院改制國立師範大學 · 全省美展在台北市立博物館舉行 · 國立歷史博物館成立 · 聯合報闢專欄邀請黃君璧、藍蔭鼎、馬壽華、梁又銘、陳永森、林玉山、孫多慈、施翠峰等討論「現代中國美術應走的方向」	· 法國畫家畢費舉行主題為「戰爭的恐怖」大展 · 德國舉行第一屆文件大展 · 美國藝評家葛林堡使用「色場繪畫」稱謂 · 幾何抽象藝術家維克多·瓦雷沙發表「黃色宣言」 · 趙無極在匹茲堡獲頒卡內基藝術獎 · 芝加哥藝術學院舉辦馬克·托比的回顧展 · 法國巴黎國家現代美術館展「美國藝術五十年」 · 法國巴黎舉行第一屆「比較沙龍」展 · 美國底特律「通用汽車研究中心」揭幕，被稱譽為「美國的凡爾賽宮」
1956	· 四十八歲。「紀元美展」中輟	· 國立歷史博物館設立國家畫廊 · 巴西聖保羅國際藝術雙年展向台灣徵求作品參展 · 中國美術協會創辦「美術」月刊 · 第十一屆全省美展在台北市省立博物館舉行	· 帕洛克死於車禍 · 德國表現主義藝術家艾米爾·諾爾德去世 · 英國白教堂畫廊舉辦「這是明天」展覽 · 「普普藝術」（Pop Art）正式誕生 · 法國國家現代美術舉辦勒澤的回顧展
1957	· 四十九歲，次男偉東出生	· 五月畫會與東方畫會成立並分別舉行第一屆畫會展覽 · 國立台灣藝術館畫廊成立 · 國立藝術專科學校設立美術工藝科 · 莊世和等在屏東縣成立「綠舍美術研究會」 · 第十二屆全省美展移至台中舉行 · 雕塑家王水河應台中市府之邀，在台中公園大門口製作抽象造型的景觀雕塑，後因省主席周至柔無法接受，台中市政當局即斷然予以敲毀，引起文評抨擊 · 歷史博物館主持選送中華民國畫家作品參加巴西聖保羅藝術雙年展	· 建築家兼雕塑家布朗庫西去世，美國藝術家艾德·蘭哈特出版他的「為學院的十二條例」 · 美國紐約古金根美術館展出傑克·維揚和馬塞·杜象三兄弟的聯展 · 紐約現代美術館展出畢卡索的繪畫
1958	· 五十歲·母親去世	· 楊英風等成立「中國現代版畫會」 · 馮鐘睿等成立「四海畫會」 · 五月畫會與東方畫會分別第二屆年度展 · 李石樵在台北市中山堂舉行個展	· 盧奧去世 · 畢卡索在巴黎聯合國文教組織大廈創作巨型壁畫「戰勝邪惡的生命與精神之力」 · 美國藝術家馬克·托比獲威尼斯雙年展的大獎 · 日本畫家橫山大觀過世

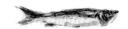

		· 「世紀美術協會」羅美棧、廖繼英入會	
1959	·五十一歲。八七水災，作品被毀大半 ·大同中學遷至長春路	· 全省美展開始巡迴展出 · 王白淵在「美術」月刊發表「對國畫派系之爭」 · 「筆匯」雜誌創刊 · 顧獻樑、楊英風等發起「中國現代藝術中心」，並舉了了首次籌備會 · 許玉燕、許月里、姜鏡泉入世紀美術協會	· 義大利畫家封答那創立「空間派」繪畫 · 萊特設計建造的古根漢美術館在紐約開館，引起熱烈的爭議，而萊持亦於本年去世 · 法國政府籌組的「從高更到今天」展覽送往波蘭華沙展出 · 美國藝術家艾倫·卡普羅為偶發藝術定名·美國藝術家羅勃·羅森怕在紐約卡斯底里畫廊展出，結合繪畫和雕塑的「組合繪畫」 · 紐約現代美術館展出米羅回顧展 · 日本國立西洋美術館開館
1960	· 五十二歲。 · 學生孫明煌自高中部畢業	· 由余孟燕任發行人的「美術雜誌」創刊出版 · 版畫家秦松作品「春燈」與「遭航」被認為涉嫌辱及元首而遭情治單位調查，致使籌備中的中國現代藝術中心遭受波及而流產 · 廖修平等成立今日畫會	· 美國普普藝術崛起 · 法國前衛藝術家克萊因開創「活畫筆」作畫 · 皮耶·瑞斯坦尼在米蘭發表「新寫實主義」宣言 · 英國泰德美術館的畢卡索展覽，參觀人歡超過 50 萬人 · 勒澤美術館在波特開幕 · 美國西部地區的具象藝術在舊金山形成氣候
1961	· 五十三歲。大同中學取消高中部，以高中為主的橄欖球隊畢業生組成校友隊 · 三男偉三出生	· 東海大學教授徐復觀發表「現代藝術的歸趨」一文嚴厲批評現代藝術，激起五月畫會的劉國松為之反駁，引發論戰 · 台灣第一位專業模特兒林絲緞在其畫室舉行第一個人體畫展，展出五十多位畫家以林絲緞模特兒的一百五十幅畫作 · 國立藝術專科學校成立美術科 · 何文杞等於屏東縣成立「新造形美術協會」 · 中國文藝學會舉辦「現代藝術研究座談會」 · 省展缺辦	· 法國畫家杜布菲及美國畫家托比在巴黎舉行回顧展 · 李奇登斯坦畫「看米老鼠」用卡通繪畫 · 紐約現代美術館展出「 集合藝術」 · 馬克·羅斯柯在紐約現代美術館展出回顧展 · 美國的素人藝術家「摩西祖母」去世 · 曼·雷獲頒威尼斯雙年展攝影大獎 · 波依斯受聘為杜塞道夫藝術學院雕塑教授
1963	五十五歲。遷居民生東路	·私立中國文化學院設立美術系 · 國立中央圖書館成立「西方藝術圖書館	· 法國畫家勃拉克去世，白南準首度在憾國展出錄影藝術個展 · 法國畫家傑克維場去世 · 美國普普藝術家湯姆·魏瑟門完成他的「偉大的美國裸體」 · 喬斯·馬修納斯創立流動（Fluxus）維誌，與音樂、藝術家組成團體 · 法國國立現代美術館舉辦「輻射光主義」的創立者拉利歐諾夫的回顧展 · 英國畫家培根在紐約古根漢美術館展出
1964	· 五十六歲。 應聘國立藝術科夜間部	· 國立藝專增設美術科夜間部 · 美國亨利·海卻來台介紹新興的普普藝術，講題是「美國繪畫又回到了具象」 · 黃朝湖、曾培堯成立「自由美術論會」， 並於台灣省立博物館發起召開「十ള會聯誼會」	· 美國普普藝術家羅森泊奪得威尼斯雙年展大獎 · 日本巡迴既出達利和畢卡索的作品 · 法國藝術家揚·法特希艾去世，出生於瑞典的美國普普藝術家克雷·歐登堡展出他的食物雕塑藝術 · 第三屆「文件展」在德國卡塞爾舉行
1965	五十七歲。藝專助教吳耀忠因事被捕，吳氏原為大同中學學生	· 故宮博物院遷至外雙溪並開始公開展覽，私立台南家政專科學校成立美術工藝科 · 中華民國中山學術文化基金會	· 超現實主義畫家達利完成晚年大作「Perignan 車站」 · 歐普藝術在美國造成流行 · 巴西聖保羅雙年展以超現實主義為主題

		成立 ・劉國松畫論「中國現代畫的路」出版	・德國藝術家約瑟夫 ・波依斯在杜塞道夫表演「如何對死兔解釋繪畫」 ・比利時的超現實主義斑家賀內・馬格利特在紐約現代美術館舉行回顧展 ・現代日本美術展於瑞士舉行
1966	五十八歲。戰後首度前往日本。八月底在鹿兒島縣川內市舉行個展	・中華民國第一屆世界兒童畫展在台北縣新莊國民小學舉行 ・李長俊等成立「畫外畫會」 ・私立高雄東方工專成立美術工藝科	・雕塑家傑克梅第去世 ・最低限藝術正式在美國猶太美術展展出 ・馬賽・布魯爾設計紐約惠特尼美術新館落成 ・歐、美各地紛紛出現「偶發藝術」
1968	・六十歲。呂義濱執弟子之禮	・「藝壇」月刊創刊 ・陳漢強等組成「中華民國兒童美術教育學會」 ・劉文煒、陳景容、潘朝森入「世紀美術協會」	・杜象去世 ・「藝術與機械」大展在紐約舉行 ・紐約現代美術館展出「達達，超現實主義和他們的傳承」
1969	・六十一歲。遷居敦化南路	・「畫外畫會」舉行第三次年度展	・美國畫家安迪・沃荷開拓多媒體人像畫作 ・歐普藝術家瓦沙雷利在匈牙利布達佩斯舉行展覽 ・漢斯・哈同在法國國立現代美術館展出 ・美國抽象表現女畫家海倫・法蘭肯絲勒 41歲時獲得在紐約惠特尼美術館舉行回顧展 ・日本發生學生、年輕藝術家群起反對現有美術團體及展覽會的風潮
1970	・六十二歲。為學生廖武治牽成姻緣	・故宮博物院舉辦「中國古畫討論會」參加學者達二百餘人 ・新竹師專成立國校美術師科 ・廖繼春在歷史博物館舉行個展 ・闕明德等成立「中華民國雕塑學會」 ・「中華民國版畫學會」成立 ・「美術月刊」創刊	・美國地景藝術勃興 ・德國漢諾威達達藝術家史區維特的「美滋堡」（Merzbau）終於重現於漢諾城（原作 1943 年為盟軍轟炸所毀） ・最低極限雕塑家卡爾安德勒在紐約古根漢美術館展出 ・達利在荷蘭鹿特丹的美術館舉行回顧展 ・德國柯隆舉行「偶發與流動藝術」10 年歷史的慶祝活動 ・萬國博覽會於日本大阪舉行，並有日本萬博紀念美術展覽會
1971	・六十三歲。六月個展於台北中山堂	・「雄獅美術」創刊，何政廣擔任主編 ・私立中國文化學院成立華岡博物館 ・第一屆全國雕塑展舉行	・國際知名英國畫家法蘭西斯・培根在巴黎舉行回顧展 ・德國杜塞道夫展出「零」團體展 ・比利時布魯塞爾舉辦「藝術和反藝術：從立體派到今天」大展
1972	・六十四歲。好友洪瑞麟退休，羨慕其從此海闊天空，亦從大同中學退休 ・台日斷交	・王秀雄等成立「中華民國美術教育學會」 ・謝文昌等成立「藝術家俱樂部」於台中	・法國抽象畫家蘇拉琦在美國舉行回顧展 ・克利斯多完成他的「峽谷布幕」 ・法國巴黎大皇宮展出「72 的或當代藝術」，開幕前爭端迭起 ・德國西柏林展出「物件、行動、計畫，1957-1972」 ・第五屆「文件展」在德國卡塞爾舉行 ・日本畫家鏑木清方過世
1973	・六十五歲。收藏家呂雲麟促成「紀元美展」復展；三月，「紀元展一小品欣賞展」於士林大西路呂宅	・楊三郎在省立博物館舉行「學畫五十年紀念展」 ・歷史博物館舉行「張大千回顧展」 ・雄獅美術推出「洪通專輯」 ・劉文三等發起「當代藝術向南部推廣運動展」	・畢卡索去世 ・帕洛克一幅潑酒繪畫以 2 百萬美元賣出，創現代藝術最高價（作品僅 20 年歷史） ・夏卡爾美術館於法國尼斯落成開幕 ・傑克梅第、杜布菲、杜庫寧、培根 4 位現代藝術家的巡迴展在中南美洲舉行 ・眼鏡蛇集團成員之一艾斯格・若容作品在

		· 「高雄縣立美術研究會」成立 · 歷史博物館舉辦「台灣原始藝術展」	布魯塞爾、哥本哈根和柏林巡迴展出
1974	· 六十六歲。九月,參加第四屆「紀元美展」於台北哥雅畫廊	· 國家文藝基金管理委員會成立 · 亞太博物館會議在故宮舉行 · 楊三郎等成立中華民國油畫學會 · 廖修平出版「版畫藝術」 · 鐘有輝等成立「十青版畫協會」 · 李詩雲等成立「花蓮縣美術教師聯誼會」 · 油畫家郭柏川去世 · 西安發現秦始皇兵馬俑	· 達利博物館在西班牙菲格拉斯鎮正式落成 · 超寫實主義繪畫勃興 · 「歐洲寫實主義和美國超寫實主義」特展在法國國家當代藝術中心舉行 · 法國舉行慶祝漢斯‧哈同七十歲生日的盛大回顧展 · 約瑟夫‧波依斯在紐約表演「小狼:我喜歡美國以及美國喜歡我」
1975	· 六十七歲。先後辭延平中學及國立藝專兼職。旅居法國,住在塞納河畔之「老巴黎」旅館,專心繪畫,以塞納河畔風光為創作主題,參觀美術館,以印象派美術館及現代藝術博物館為主 · 未出品該年「紀元美展」,從此退出畫會活動	· 藝術家雜誌創刊 · 「中西名畫展」於歷史博物館開幕 · 國家文藝獎開始接受推薦 · 光復書局出版「世界美術館」全集 · 楊興生創辦「龍門畫廊」 · 師大美術系教授孫多慈去世	· 美國普普藝術家李奇登坦在巴黎舉行回顧展 · 紐約蘇荷區自60年代末期開始將倉庫改成畫廊,至今形成新的藝術中心 · 壁畫在紐約、舊金山、洛杉磯蔚為流行 · 米羅基金會在西班牙成立 · 法國巴黎舉行「艾爾勃‧馬各百紀念展」 · 日本畫家堂本印象、棟方志功去世
1976	· 六十八歲。春,由法國轉往西班牙馬德里,賃屋而居。旅遊西班牙、羅馬、威尼斯等地	· 廖繼春去世 · 素人畫家洪通的作品首次公開展覽,掀起大眾傳播高潮,也吸引數量空前的觀畫人潮 · 朱銘木雕展在歷史博物館舉行 · 雄獅美術設置繪畫新人獎	· 保加利亞藝術家克利斯多在美國加州製作「飛籬」 · 馬克斯‧恩斯特去世 · 美國現代藝術先驅馬克‧托比去世 · 動力藝術家亞力山大‧柯爾達去世 · 康丁斯基夫人捐贈十五幅1908-1942年間重要的作品給法國國家現代美術館 · 德國慕尼黑舉辦規模宏大的康丁斯基回顧展
1977	· 六十九歲。返台,租思孝路畫室,埋首旅歐油畫創作 · 十一月。於新公園省立博物館舉行「旅歐作品展」,展出遊歷西班牙、法國、義大利、泰國、香港等地七十餘幅靜物及風景作品	· 李石樵的人體畫「三美圖」被印刊在華南銀行的宣傳火柴盒上,招致省政府及高雄市警局的干涉,引起藝術界的反彈,掀起藝術與「色情」之爭論 · 台南市「奇美文化基金會」成立 · 國內第一座民間創辦的美術館--國泰美術館開幕	· 法國龐畢度藝術中心開幕 · 法國國立當代藝術中心以馬賽‧杜象作品為開幕展 · 第六屆文件大展成為卡塞爾市全城參與的盛典
1979	· 七十歲。二月,取道日本轉往美國探視在此留學成家的長子,再往墨西哥,遊歷許多城市,創作三冊淡彩及鉛筆速寫 · 八月,於台北明生畫廊展出「張萬傳旅歐美作品展」,計有油畫、水彩、素描作品四十餘幅 · 十一月,「北北美術會」成立,婉拒出任會長	· 「光復前台灣美術回顧展」在太極畫廊舉行 · 旅美台灣畫家謝慶德在紐約進行「自囚一年」的人體藝術創作,引起台藝術界的關注與議論 · 水彩畫家藍蔭鼎去世 · 馬芳渝等成立「台南新象畫會」 · 劉文煒等成立「中華水彩畫協會」	· 達利在巴黎龐畢度中心舉行回顧展 · 法國國立圖書館舉辦「趙無極回顧展」 · 法國巴黎大皇宮展出畢卡索遺囑中捐贈給法國政府其中的八百件作品 · 美國紐約古根漢美術館盛大展出波依斯作品 · 法國龐畢度中心展出委內瑞拉動力藝術家蘇托作品
1980	· 七十二歲。一月,於春之藝廊舉行個展「年年有魚」,展出一百餘幅魚畫 · 十一月,出品第二屆「北北美術會」展 · 洪瑞麟赴美定居	· 聯合報系推展「藝術歸鄉運動」 · 國立藝術學院籌備處成立 · 新象藝術中心舉辦第一屆「國際藝術節」	· 紐約近代美術館建館五十週年特舉行畢卡索大型回顧展作品 · 巴黎龐畢度中心舉辦「1919-1939年間革命和反擊年代中的寫實主義」特展 · 日本東京西武美術館舉行「保羅‧克利誕辰百年紀念特別展」

1981	· 七十三歲。畫廊業逐漸興起，與明生畫廊長期合作	· 席德進去逝 · 「阿波羅」、「版畫家」、「龍門」等三畫廊聯合舉辦「席德進生平傑作特選展」 · 台灣師大美術研究所成立 · 歷史博物館舉辦「畢卡索藝展」並舉辦「中日現代陶藝家作品展」 · 印象派雷諾瓦原作抵台在歷史博物館展出 · 立法院通過文建會組織條例	· 法國第十七屆「巴黎雙年展」開幕 · 紐約「惠特尼美術館雙年展」開幕 · 畢卡索世紀大作「格爾尼卡」從紐約的近代美術館返回西班牙，陳列在馬德里普拉多美術館
1982	· 七十四歲。五月，「張萬傳首次水彩畫個展」於台北維茵藝廊 · 出品第三屆「北北美術展」	· 「中國現代畫學會」成立 · 文建會籌劃「年代美展」 · 李梅樹舉行「八十回顧展」 · 台南市舉行千人美展 · 「雄獅美術」出版「西洋美術辭典」 · 陳庭詩等成立「現代眼畫會」 · 蔣經國總統頒授中正勳章予張大千	· 第七屆「文件大展」在德國舉行 · 義大利主辦「前衛·超前衛」大展 · 荷蘭舉行「60年至80年的態度—觀念—意象展」 · 法國藝術家阿曼完成「長期停車」大型作品 · 白南準在紐約惠特尼美術館展出 · 國際樸素藝術館在尼斯揭幕 · 比利時畫家保羅·德爾沃美術館成立揭幕
1983	· 七十五歲。與學生廖武治同行赴日參觀畢卡索畫展，並遊東京、京都、福岡等地	· 李梅樹去世 · 張大千去世 · 金潤作去世 · 台灣作曲家江文也病逝大陸 · 台北市立美術館開館 · 張建富等成立「新思潮藝術聯盟」 · 文建會完成黃土水遺作「水牛群像」的翻銅製作 · 中華民國首次舉辦「國際版畫展」	· 新自由形象繪畫大領國際藝壇風騷 · 美國杜庫寧在紐約舉行回顧展 · 龐畢度中心展出巴修斯的作品、波蘭當代藝術 · 克里斯多在佛羅里達邁阿密斯凱恩灣製作「圍島」地景環境藝術 · 詹姆士·史迪林完成史突特格爾美術館 · 比利時安特衛普皇家美術館展出「詹姆士·恩索回顧展」 · 法國巴黎大皇宮展出「馬內百年紀念展」 · 英國倫敦泰特美術館展出「主要的主體主義，1907-1920」
1984	· 七十六歲。七月，於明生畫廊舉辦「張萬傳畫展」，展出作品為旅美德州及途經日本所繪之「風景」、「魚與靜物」、「裸女」等作品五十餘幅 · 畫家陳德旺去世。	· 載有24箱共452件全省美展作品的馬公輪突然爆炸，全部美術作品隨船沉入海底 · 畫家李仲生去世 · 「一O一現代藝術群」成立，盧怡仲等發起「台北畫派」成立 · 輔仁大學設立應用美術系 · 文建會舉辦「台灣地區美術發展回顧展」 · 市立美術館舉辦「中國現代繪畫新展望展」	· 法國密特朗宣擴建羅浮宮，旅美華裔建築師貝聿銘為地下建築擴建計畫的設計人 · 紐約近代美術館舉辦「二十世紀藝術中的原始主義：部落種族與現代的」大展 · 香港藝術館展出「二十世紀中國繪畫」 · 法國羅丹美術館展出當年羅丹的情人卡密兒·克勞黛的遺作 · 紀念德國表現主義藝術家麥克斯·貝克曼在東西德、美國展開巡迴展 · 法國國立現代美術館舉辦皮耶·波納爾展
1986	· 七十八歲。創作甚勤，以小品畫居多	· 省立美術館徵選門廳平面及立體美術作品 · 台北市第一屆「畫廊博覽會」在福華沙龍舉行 · 台北市立美術館舉辦「中國現代繪畫回顧展」及「陳進八十回顧展」「余承堯首度個展」 · 史博館舉辦第一屆中華民國陶藝雙年展 · 民進黨創立	· 德國的前衛藝術家波依斯去世 · 法國巴黎奧塞美術館開幕 · 美國洛杉磯當代藝術熱潮：洛杉磯郡美術館「安德森館」增建落成，以及洛杉磯當代美術館（MOCA）落成開幕 · 英國雕塑亨利·摩爾去世 · 德國柯隆落成揭幕路德維格美術館
1987	· 七十九歲。五月，於愛力根畫廊舉行個展，內容包括油畫、水彩及平版畫，以及早期的作品 · 台灣政府宣佈解嚴	· 林惺嶽「台灣美術風雲四十年」出版 · 素人畫家洪通去世，其遺作展品當場售罄 · 台北市立美術館舉辦「歐洲眼	· 國際知名的超現實主義畫家馬松去世 · 梵谷名作「向日葵」（1888年作）在倫敦佳士得拍賣公司以3990萬美元賣出 · 梵谷的名作「鳶尾花」（1889年作）在紐約蘇富比拍賣公司以5390萬美元成交

		・鏡蛇畫派回顧收藏展」、「中華民國現代雕塑大展」、「郭雪湖回顧展」 ・環亞藝術中心、新象畫廊、春之藝廊先後宣佈停業 ・陳榮發等成立「高雄市現代畫學會」 ・行政院核准公家建築藝術基金會 ・本地畫廊紛紛推出大陸畫家作品，市場掀起大陸美術熱 ・國立歷史博物館舉辦「南美馬雅文物展」	・夏卡爾遺作在莫斯科展出 ・美國紐約現代美術館展出克利回顧展 ・美國紐約大都會美術館由凱文・羅契設計的增建翼館落成 ・美國普普藝術家安迪・沃荷去世 ・義大利威尼斯展出揚・丁格利的回顧展 ・美國國家畫廊展出馬諦斯「在尼斯的早年」 ・法國巴黎龐畢度中心舉行十週年慶祝國際大展「我們的時日：流行、道德、熱情，今天藝術的風貌，1977-1987」
1989	・八十一歲。一月，於愛力根畫廊舉行個展 ・十二月，於愛力根畫廊展出水彩，包括其最珍貴水彩手稿四十餘件 ・夫人辭世。購買天母新居 ・六四天安門事件	・「藝術家」刊出顏娟英撰「台灣早期西洋美術的發展」及「十年來大陸美術動向」專輯 ・台大將原歷史研究所中之中國藝術史組改爲藝術史研究所 ・漢雅軒畫廊舉辦「星星畫會」十年展 ・台北市市立美術館舉辦「畢卡索膠版畫展」、「楊三郎回顧展」 ・李澤藩去世 ・「寒舍」以一百八十七萬美元在紐約佳士得拍賣會購得「元人秋獵圖」 ・錦繡出版社取得「中國美術全集」在台出版發行權正式出版 ・「雄獅美術」與北京「美術」雜誌及香港中華文化促進中心合辦「當代中國水墨畫新人獎」	・達利病逝於西班牙 ・巴黎科技博物館舉行電腦藝術大展 ・日本舉行「東山魁夷柏林、漢堡、維也納巡迴展歸國紀念展」 ・貝聿銘設計的法國大羅浮宮入口金字塔廣場正式落成開放 ・爲祝賀法國大革命二百週年，日本從九月開始舉行「巴黎畫派」全國巡迴展
1990	・八十二歲。一月，愛力根畫廊「張萬傳的水彩藝術」展 ・二月，參展台北市立美術館「台灣早期西洋美術回顧展」 ・四月，赴歐參觀荷蘭「梵谷逝世百週年展」，順道遊德、法、瑞諸國，深受近代表現主義風格感動 ・五月，聞淡水白樓將被拆除重建新建築，擬捐出畫作，藉此拋磚引玉，期能爲這棟曾是早期台灣畫家寫生描繪的歷史性建築找回一線存留的生機 ・個展於台北官林藝術中心 ・愛力根畫廊「張萬傳畫展」出版生平第一本畫冊	・中國信託公司從紐約蘇富比拍賣會以美金六百六十萬元購得法國印象派畫家莫內的作品「翠堤春曉」 ・台北市立美術館舉辦「台灣早期西洋美術回顧展」，「保羅・德爾沃超現實世界展」 ・書法家臺靜農逝世	・荷蘭政府盛大舉行梵谷百年祭活動，帶動全球梵谷熱 ・西歐畫壇掀起東歐畫家的展覽熱潮 ・日本舉辦「歐洲繪畫五百年展」展出作品皆爲莫斯科普希金美術館收藏 ・法國文化部主持的「中國明天——中國前衛藝術家的會聚」，在法國南部瓦爾省揭幕
1991	・八十三歲。一月，台北印象藝術中心畫廊舉辦「張萬傳傳奇」 ・愛力根畫廊舉辦「永遠的前衛——張萬傳個展」 ・終止動員戡亂時期	・鴻禧美術館開幕，創辦人張添根名列美國「藝術新聞」雜誌所選的世界排名前兩百的藝術收藏家 ・紐約舉辦中國書法討論會 ・故宮舉辦中國藝術文物討論會及故宮文物赴美展覽 ・大陸龐薰琹美術館成立 ・素人石雕藝術家林淵病逝 ・台北市美術館舉辦「台北——紐約，現代藝術遇合」展 ・顏水龍九十回顧展	・德國、荷蘭、英國舉行林布蘭特大展 ・國際都會 1991 柏林國際藝術展覽 ・羅森柏格捐贈價值十億美元的藏品給大都會美術館 ・歐洲共同體藝術大師作品展巡迴世界 ・馬摩丹美術館失竊的莫內「印象・日出」等名作失而復得

		· 蒲添生、廖德政、陳其寬，楚戈回顧展 · 楊三郎美術館成立 · 黃君璧病逝 · 台北市南海路五十四號美國文化中心搬遷，特舉行「繪畫回顧展」，以追憶一九五五年以來的各項美展縮影 · 畫家林風眠去世 · 太古佳士得首度獨立拍賣古代中國油畫 · 立法院審查「文化藝術發展條例草案」，一讀通過公眾建築經費百分之一購置藝術品	
1992	· 八十四歲。五月，愛力根畫廊「張萬傳油畫人體展」 · 九月，玄門藝術中心「張萬傳畫展」	· 台北市立美術館與藝術家雜誌主辦「陳澄波作品展」於台北市立美術館 · 二月二十三日藝術家出版社出版「台灣美術全集（第一卷）陳澄波」 · 三月，藝術家出版「台灣美術全集（第二卷）陳進」 · 三月二十二日，台灣蘇富比公司在台北市新光美術館舉行現代中國油畫、水彩及雕塑拍賣會，包括台灣本土畫家作品 · 藝術家出版社出版「台灣美術全集（第三卷）林玉山」（第四卷）廖繼春」（第五卷）李梅樹」（第六卷）顏水龍」（第七卷）楊三郎	· 六月，第九屆文件展在德國卡塞爾舉行 · 九月二十四日馬諦斯回顧展在紐約現代美術揭幕
1993	· 八十五歲。二二八事件時勸其逃亡的舊友百歲書法家曹秋圃去世	· 藝術家出版社出版「台灣美術全集（第八卷）李石樵」、「（第九卷）郭雪湖」、「（第十卷）郭柏川」、「（第十一卷）劉啓祥」、「第十二卷〉洪瑞麟」 · 二月，李石樵美術館在阿波羅大廈內設立新館 · 李銘盛獲邀參加四十五屆威尼斯雙年展「開放展」。 · 兩岸舉行辜汪會談	· 奧地利畫家克林姆在瑞士蘇黎世舉辦大型回顧展 · 佛羅倫斯古蹟區驚爆，世界最重要的美術館之一，烏非茲美術館損失慘重
1994	· 八十六歲。 六月，愛力根畫牌舉辦「張萬傳作品欣賞會」 · 十二月， 出席民進黨感謝捐畫餐會	· 藝術家出版社出版「 台灣美術全樂《 第十三譽》 李澤藩」 · 玉山銀行和「藝術家」雜誌簽約共同發行台灣的第一張 VISA「藝術卡」 · 台灣藝術收藏家呂雲麟病逝 · 台北市立美術館獲得捐贈台灣早期畫家何德來的 125 件作品	· 米開朗基羅的名畫「最後的審判」， 歷經四十年的時間終於修復完成 · 挪威最著名畫家孟克名作「吶喊」在奧斯陸市中心的國家美術館失竊三個月後被尋回
1995	· 八十七歲。一月，印象畫廊舉辦「張萬傳的繪畫世界」展覽	· 藝術家出版社出版「台灣美術全集《 第十四卷》陳植棋」、「〈 第十五卷〉 陳德旺」、「（第十六卷）林克恭」、「（第十七卷）陳慧坤」、「 （第十八卷）廖德政」 · 李樹樹紀念館於三峽開幕 · 畫家楊三郎病逝家中，享年八十九歲 · 畫家李石樵病逝紐約，享年八	· 第四十六屆威尼斯雙年美展六月十日開幕，「中華民國台灣館」首次進入展出 · 德國下議會通過，允許美國地景藝術家克里斯多為柏林議會大樓包裹銀色彩衣 · 威尼斯雙年展於六月十四日舉行百年展，以人體為主題，展覽全名為「有同，有不同：人體簡史」 · 美國地景藝術家克里斯多於十七日展開包裹柏林國會大廈計畫

		十八歲 · 基隆市立文化中心展出倪蔣懷作品展 · 高雄市立美術館展出「黃土水百年紀念展」共展出黃土水 21 件作品	
1996	· 八十八歲。秋季，因眼疾進行白內障割除 · 畫家洪瑞麟在美國去世。	· 故宮「中華瑰寶」赴美預展自十二月至一月展出，並於三月廿日至一九九七年四月六日止，巡迴美國四大博物館展出 · 歷史博物館舉辦「陳進九十回顧展」 · 廖繼春家屬捐贈廖繼春遺作 50 件給台北市立美術館，北美館舉辦「廖繼春回顧展」 · 江兆申，逝於大陸瀋陽客旅，享年七十二歲 · 創辦廿五年的「雄獅美術」宣布於九月號後停刊 · 台灣前輩畫家洪瑞麟病逝於美國加州，享年八十六歲 · 藝術家出版社出版「台灣美術全集（第十九卷） 黃土水」	· 紐約佳士得拍賣公司舉辦「中國古典家具博物館」拍賣會 · 山東省青州博物館公布五十年來中國最大的佛教古物發現——北魏以來的單體佛像四百多尊
1997	· 八十九歲。九~十月，於台北市立美術館舉辦回顧展「張萬博八八個展」	· 巴黎奧塞美術館名作，一月於歷史博物館展出	· 第四十七屆威尼斯雙年展，由台北市立美術館統籌規劃台灣主題館，首次進駐國際藝術舞台 · 第十屆德國大展六月於卡塞爾市展開
2000	· 九十二歲，輕微中風但神智清楚	· 「林風眠百年誕辰回顧展」於國父紀念館與高雄市立美術館展出 · 台北縣鶯歌陶瓷博物館正式於十一月 26 日開館，為全台第一座縣級專業博物館 · 第一屆帝門藝評獎 · 雕塑家陳夏雨於一月去世 · 陳水扁當選總統	· 漢諾威國際博覽會 · 巴黎市立美術館野獸派大型回顧展 · 第三屆上海雙年展 · 巴黎奧塞美術館展出「庫爾貝與人民公社」
2001	· 九十三歲， 二月十二日，陳水扁總統蒞臨張萬傳家中拜訪	· 「花樣年華：從普桑到塞尚一一法國繪畫三百年」11 月於故宮展出 · 故宮南下設分院計畫，引起立法院兩種正反立場對立， 立委爭論不休 · 台北當代藝術館於五月正式開館後，十一月確定由曾擔任雪梨當代美術館創館館長的里昂·帕羅西安〈Leon Paroissian〉出任 · 台北佳士得退出台灣藝術拍賣市場	· 第四十九屆威尼斯雙年展 · 六月，第一屆瓦倫西亞雙年展 · 九月，第一屆橫濱三年展開幕 · 十月，巴塞隆納畢卡索美術館展出「情色畢卡索」
2002	· 九十四歲，十月，台北縣資深藝文人士口述歷史《 永遠的淡水白樓：海海人生— 張萬傳》出版，由李欽賢執筆	· 四月， 劉其偉、陳庭詩病逝。 · 台北舉行齊白石、唐代文物大展。	· 一月，第一屆成都雙年展舉行 · 阿姆斯特丹梵谷美術館舉辦「梵谷與高更」特展 · 三月，第二十五屆巴西聖保羅雙年展主題為「都會圖象」 · 日本福岡舉行第二屆亞洲美術三年展
2003	· 九十五歲。一月十二日，因身體機能老化，辭世於家中	· 古根漢台中分館爭取中央五十億補助 · 台北縣立十三行考古博物館啓用	· 蔡國強於紐約中央公園實施「光環」計畫 · 巴塞隆納畢卡索美術館推出畢卡索鬥牛藝術版畫系列展 · 廿世紀現代藝術大師馬諦斯、畢卡索世紀

		·第一屆台新藝術獎出爐 ·因應 SARS 疫情衝擊視覺藝術紓困濟助方案 ·國立故宮博物院的珍藏赴德展出	聯展於紐約現代美術館

資料來源：改編自蕭瓊瑞（2006），台灣美術全集 25—張萬傳，台北：藝術家。頁 254-76。

附錄三 張萬傳魚系列作品圖錄

第一類(有年有款)

件號	概分	年代	圖片	編號	畫作名稱	大小 cm	媒材	款識	魚種
1	水彩複合媒材	1967		H-F1-F1	魚與蒜頭	27.1x21.1	簽字筆、粉蠟筆、碳筆、水彩、紙	六七八.万(蓋章)	四破魚(×5)
2	水彩複合媒材	1968		H-F1-F68	魚習作	27.2x39.1	粉彩、水彩、紙	CHANG.1968	四破魚(×6)
3	水彩複合媒材	1977		EL-F1-240	蟹	26x38cm	水彩	CHANG.万	蟹(×2)
4	水彩複合媒材	1978		EL-F1-242	魚	26.3x38.5cm	水彩	CHANG.万	紅鮒 石狗公(×2)

5	水彩複合媒材	1979		EL-F1-243	鮭魚	39.3x54.2cm	水彩	CHANG.萬1979	鮭魚
6	水彩複合媒材	1978		EL-F1-244	三魚	42x55cm	水彩	CHANG.萬1978	四齒魚長尾鳥鯧魚
7	水彩複合媒材	1977		EL-F1-249	雙魚	26x38cm	水彩	CHANG.萬	四破魚(x2)
8	水彩複合媒材	1979		EL-F1-254	鱒魚	約2F	水彩	CHANG.萬1979.3	鱒魚
9	水彩複合媒材	1976		EL-F1-556	魚	10F	水彩	CHANG.萬	鯧魚魟魚尖梭蝦

1 0	水彩複合媒材	1970		EL-F1-589	魚	38x26cm	水彩／紙	CHANG.萬1970	平瓜魚 四破魚(x2)
1 1	水彩複合媒材	1972		H-F1-F3	群魚靜物	21x31.3	麥克筆、水彩、紙	CHANG.萬1972(蓋章)	吳郭魚(x3)
1 2	水彩複合媒材	1979		H-F1-F13	魚習作	21.4x28	麥克筆、水彩、紙	CHANG.萬1979.6	石斑
1 3	水彩複合媒材	1979		H-F1-F22	魚習作	21.4x28	簽字筆、水彩、紙	CHANG萬79.6	紅目鰱 石鯛
1 4	水彩複合媒材	1977		H-F1-F46	魚習作	21x27.2	碳筆、水彩、紙	CHANG..77.3萬	黑毛 鯰魚
1 5	水彩複合媒材	1978		H-F1-F57	魚與靜物	31.8x41.3	麥克筆、碳筆、水彩、紙	CHANG.萬1978	四破魚(x6)
1 6	水彩複合媒材	1978		H-F1-F148	魚的練習	26.3x38	蠟筆、碳筆、水彩、紙	萬CHANG.1978.1.4	鯉魚(x2)

17	水彩複合媒材	1977		H-F1-F312	魚作	習	18x27.9	碳筆、水彩、紙	萬1977.12.31	石斑
18	水彩複合媒材	1977		H-F1-F313	魚作	習	17.8x27.9	碳筆、水彩、紙	萬1977.12.31	紅目鰱石斑
19	水彩複合媒材	1977		H-F1-F314	魚作	習	17.7x28	碳筆、水彩、紙	萬1977.12.31	石斑
20	水彩複合媒材	1977		H-F1-F316	魚作	習	17.6x28	碳筆、水彩、紙	萬1977.12.31	石斑
21	水彩複合媒材	1977		H-F1-F317	魚作	習	17.7x28	碳筆、水彩、紙	萬1977.12.31	石斑
22	水彩複合媒材	1977		H-F1-F322	魚作	習	17.5x25.5	簽字筆、碳筆、水彩、紙	CHANG.萬1977	迦魶魚
23	水彩複合媒材	1977		H-F1-F323	魚作	習	17.6x27.9	簽字筆、碳筆、水彩、紙	萬1977.12.31	紅目鰱

24	水彩複合媒材	1977		H-F1-F340	速寫魚	18.9x26.4	碳筆、水彩紙	万 1977.12.31	鯧魚
25	水彩複合媒材	1977		H-F1-F347	魚習作	17.5x25.5	簽字筆、碳筆、水彩、紙	CHANG.万 1977	石狗公
26	水彩複合媒材	1977		H-F1-F353	魚習作	17.5x25.4	簽字筆、碳筆、水彩、紙	CHANG.万 1977 吳郭魚	吳郭魚
27	水彩複合媒材	1979		H-F1-F388	魚習作	19.3x43	碳筆、水彩、油彩、紙	CHANG.万 1979.5 ARLTINTON TEXAS.USA	七星鱸魚(×2)
28	水彩複合媒材	1975		H-F1-F392	盤子上的魚	26.1x38	簽字筆、油彩、碳筆、水彩、紙	CHANG.万 1975	平瓜魚(x3) 蝦
29	水彩複合媒材	1975		H-F1-F396	盤子上的魚	32.8x41.2	簽字筆、油彩、碳筆、水彩、紙	CHANG.万 1975	石斑(x3)、拉倫

3 0	水彩複合媒材	1980		EL-F 1-186	紅魽	約 6M	水彩	CH AN G.万 1980	紅魽
3 1	水彩複合媒材	1981		EL-F 1-245	魚	約 10P	水彩	CH AN G.万 1981	尖梭 石狗公 鯧魚 石斑＝過魚
3 2	水彩複合媒材	1980		EL-F 1-246	粿 仔 魚	25. 5x3 5.2 cm	水彩	CH AN G.万	粿仔魚
3 3	水彩複合媒材	1989		EL-F 1-247	魚 與 紅 番 茄	25. 5x1 7.5 cm	水彩	CH AN G.万	石鯛
3 4	水彩複合媒材	1981		EL-F 1-248	魚	26. 4x3 8.6 cm	水彩	CH AN G.万	紅魽（x2）
3 5	水彩複合媒材	1988		EL-F 1-251	蝦	約 2F	水彩	CH AN G.万 88. 2	蝦（x4）
3 6	水彩複合媒材	1985		EL-F 1-252	鱸 與 魚 柳 葉	約 2F	水彩	CH AN G.万 85. 8	鱸魚 柳葉魚

37	水彩複合媒材	1986		EL-F1-253	朱粿魚	約16K	水彩	CHANG.万86	朱粿魚(×3)
38	水彩複合媒材	1982		EL-F1-615	魚	38x26cm	淡彩／紙	CHANG.万82.5	石狗公
39	水彩複合媒材	1980		EL-F1-616	魚和蝦	26.3x19.3cm	淡彩／紙	CHANG.万1980	石狗公蝦（×2）
40	水彩複合媒材	1984		H-F1-F6	香魚	20.8x26.7	碳筆、水彩、紙	CHANG万84	香魚
41	水彩複合媒材	1985		H-F1-F16	魚與靜物	19x28	粉彩、碳筆、水彩、紙	CHANG万85	帕頭（×2）柳葉魚
42	水彩複合媒材	1983		H-F1-F17	魚習作	18.1x26.5	蠟筆、水彩、紙	CHANG万83	鯧魚
43	水彩複合媒材	1983		H-F1-F18	魚習作	19.3x26.2	碳筆、水彩、紙	CHANG万83	鯧魚

44	水彩複合媒材	1985		H-F1-F30	魚與蔥蒜	19.2x26.5	蠟筆、水彩、紙	CHANG萬1985	黑毛
45	水彩複合媒材	1983		H-F1-F31	魚習作	19.1x26.3	蠟筆、水彩、紙	CHANG萬83	烏尾冬(x2)
46	水彩複合媒材	1982		H-F1-F54	魚習作	19.2x26.4	碳筆、水彩、紙	CHANG.萬1982.6	四破魚(x4)
47	水彩複合媒材	1984		H-F1-F85	魚與靜物	39.6x55	簽字筆、碳筆、水彩、紙	CHANG萬1984	迦魶魚蝦
48	水彩複合媒材	1983		H-F1-F107	魚習作	19.3x26.3	簽字筆、水彩、紙	CHANG萬83	烏尾冬(x3)
49	水彩複合媒材	1983		H-F1-F109	魚習作	10.5x19.5	簽字筆、碳筆、水彩、紙	CHANG萬83	黃魚
50	水彩複合媒材	1980		H-F1-F119	魚的練習	15.4x27.8	麥克筆、水彩、紙板	CHANG.萬1980	黃魚（x2）

5 1	水彩複合媒材	198 0		H-F1 -F12 1	魚 的 練習	11. 7x19 .5	克 水 紙 麥筆彩板	CH AN G.万 198 0	鯧魚（x2）
5 2	水彩複合媒材	198 3		H-F1 -F12 8	魚 的 練習	8.2 x22 .9	字 粉 水 紙 簽筆彩彩板	CH AN G 万 83	黃魚
5 3	水彩複合媒材	198 8		H-F1 -F13 6	魚 速 寫	38. 8x5 3.6	筆 油 、 碳 醬 紙	CH AN G 万 198 8.5. 31	鱒魚
5 4	水彩複合媒材	198 0		H-F1 -F14 5	魚 速 寫	25. 4x3 5.6	蠟 碳 水 紙 粉筆彩	CH AN G.万 伝 198 0	平瓜魚
5 5	水彩複合媒材	198 0		H-F1 -F14 6	魚 速 寫	27x 39	蠟 水 紙 粉筆彩	CH AN G.万 伝 198 0	鯧魚（x3）
5 6	水彩複合媒材	198 5		H-F1 -F14 7	魚 速 寫	27. 8x3 7.8	筆 、 水 紙 碳彩	CH AN G.万 85	帕頭（x2）
5 7	水彩複合媒材	198 3		H-F1 -F15 0	魚 速 寫	26. 4x3 9	字 醬 水 紙 簽筆油彩、	CH AN G.万 83	鯖魚

58	水彩複合媒材	1984		H-F1-F151	魚寫	速	26.2x39	簽字筆、原子筆、水彩、紙	CHANG.萬84	秋刀魚其他
59	水彩複合媒材	1987		H-F1-F152	魚寫	速	26.3x38.8	蠟筆、水彩、紙	CHANG.萬87	黑格（x2）
60	水彩複合媒材	1980		H-F1-F154	魚寫	速	26.8x38.9	麥克筆、水彩、紙	CHANG.萬80	鯛魚紅鱸貝蝦蛄
61	水彩複合媒材	1982		H-F1-F162	魚寫	速	26.1x38.8	碳筆、水彩、紙	CHANG.萬82	秋刀魚（x2）、黃魚
62	水彩複合媒材	1980		H-F1-F167	魚作	習	26.2x38.9	蠟筆、粉碳筆、水彩、紙	CHANG.萬1980.6.14	比目魚(x2)
63	水彩複合媒材	1980		H-F1-F168	魚作	習	26.4x38.7	麥克筆、碳筆、水彩、紙	CHANG.萬80.6	黑毛石斑
64	水彩複合媒材	1980		H-F1-F169	魚寫	速	26.2x38.7	碳筆、水彩、紙	CHANG.萬80	黑毛石斑

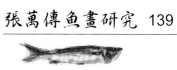

6 5	水彩複合媒材	198 8		H-F1-F17 0	魚速寫	26. 2x38.1	簽筆、水彩、紙 字、碳筆	CHANG.万 198 8.1. 2	黑毛
6 6	水彩複合媒材	198 4		H-F1-F17 2	魚速寫	26. 2x38.5	碳筆、水彩、紙	CHANG.万 84	黑毛（x2）
6 7	水彩複合媒材	198 0		H-F1-F17 3	魚習作	26. 2x38.8	鉛筆、粉蠟筆、碳筆、水彩、紙	CHANG.万 80	尖梭 黑毛 紅喉魚（x2）
6 8	水彩複合媒材	198 1		H-F1-F17 4	魚習作	26. 2x38.8	碳筆、水彩、紙	CHANG.万 198 1.5	紅鱸
6 9	水彩複合媒材	198 8		H-F1-F17 7	魚的練習	26. 8x39	碳筆、水彩、紙	CHANG.万 198 8.3	馬頭魚
7 0	水彩複合媒材	198 3		H-F1-F17 8	魚速寫	26. 4x38.6	粉蠟筆、水彩、紙	CHANG.万 83	嘉鱲魚
7 1	水彩複合媒材	198 4		H-F1-F18 0	魚速寫	26x 35. 4	粉蠟筆、水彩、紙	CHANG.万. 84. 11	黃魚

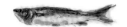

			圖	H-F1-F182	魚的練習	26.2x39	簽字筆、粉蠟筆、水彩、紙	CHANG.萬1980.6.14	炸彈魚
7 2	水彩複合媒材	198 0		H-F1-F182					
7 3	水彩複合媒材	1984		H-F1-F226	魚與靜物	22.1x28	粉蠟筆、水彩、紙	CHANG.萬84	水針
7 4	水彩複合媒材	1984		H-F1-F227	魚與靜物	22.1x27.9	簽字筆、水彩、紙	CHANG.萬84	水針
7 5	水彩複合媒材	1985		H-F1-F230	魚與靜物	22.7x30.3	粉蠟筆、水彩、紙	CHANG.萬85.4	鱸魚（x2）
7 6	水彩複合媒材	1984		H-F1-F234	魚速寫	21.6x28	粉蠟筆、碳筆、水彩、紙	CHANG.萬84.1	比目魚
7 7	水彩複合媒材	1984		H-F1-F238	魚	21.6x28	碳筆、水彩、紙	CHANG.萬84	黃魚 魟魚
7 8	水彩複合媒材	1984		H-F1-F242-1	龍蝦	19.2x26.3	簽字筆、碳筆、水彩、紙	CHANG.萬84	蝦（x2）

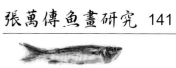

79	水彩複合媒材	1983		H-F1-F326	魚習作	19.2x26.4	簽字筆、碳筆、水彩、紙	CHANG.万83	石斑
80	水彩複合媒材	1983		H-F1-F328	魚習作	19.2x26.4	簽字筆、碳筆、水彩、紙	CHANG.万83	石斑
81	水彩複合媒材	1984		H-F1-F331	魚習作	20.8x27.9	碳筆、水彩、紙	CHANG.万1984	黑毛
82	水彩複合媒材	1984		H-F1-F334	魚習作	21.5x27.9	碳筆、水彩、紙	CHANG.万84	平瓜魚
83	水彩複合媒材	1984		H-F1-F335	魚習作	21.6x28	碳筆、水彩、紙	CHANG.万84.1	黑毛
84	水彩複合媒材	1983		H-F1-F338	魚速寫	19.3x26.4	簽字筆、碳筆、水彩、紙	CHANG.万83	鯧魚
85	水彩複合媒材	1983		H-F1-F339	魚習作	19.2x26.4	碳筆、水彩、紙	CHANG.万83	平瓜魚

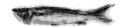

86	水彩複合媒材	1983		H-F1-F358	魚習作	19.3x26.4	簽字筆、碳筆、水彩、紙	CHANG.萬83	石斑
87	水彩複合媒材	1987		H-F1-F368	魚習作	19.3x26.4	簽字筆、碳筆、水彩、紙	CHANG.萬87.2	巴朗魚(x3)
88	水彩複合媒材	1982		H-F1-F374	魚習作	19.4x26.4	碳筆、水彩、紙	CHANG.萬1982	四破魚(x3)
89	水彩複合媒材	1985		H-F1-F376	魚習作	19.5x26.6	碳筆、水彩、紙	CHANG.萬85	四破魚(x5)
90	水彩複合媒材	1982		H-F1-F389	魚與靜物	27.9x40	粉蠟筆、油彩、水彩、紙	CHANG.萬1982	紅鮭頭 紅衫 四破魚
91	水彩複合媒材	1982		H-F1-F395	魚與靜物	38.5x53.3	油彩、水彩、紙	CHANG.萬1982	牛港參
92	水彩複合媒材	1990		CH-F1-3	魚與靜物	38x53	水彩、炭筆、麥克筆、蠟筆、紙	1990.CHANG.萬	其他

93	水彩複合媒材	1998		H-F1-F43	魚速寫	26.5x38.9	碳筆、紙	CHANG万1998.11.9	鱸魚 赤鯮 比目魚
94	水彩複合媒材	1998		H-F1-F59	魚習作	26.5x38.8	碳筆、水彩、紙	CHANG万1998.11.9	紅槽
95	水彩複合媒材	1995		H-F1-F69	魚習作	32.3x43.9	麥克筆、醬油、碳筆、紙板	CHANG万1995.1.2	平瓜魚
96	水彩複合媒材	1995		H-F1-F72	魚習作	32.8x44.1	醬油、碳筆、紙板	CHANG万1995.19	石斑
97	水彩複合媒材	1997		H-F1-F94	魚習作	22.7x30.7	麥克筆、醬油、紙	CHANG万1997.1.24於竹南	柳葉魚
98	水彩複合媒材	1998		H-F1-F155	魚速寫	26.5x35.6	碳筆、醬油、紙	CHANG万1998.1	水針 花飛（x2）

9 9	水彩複合媒材	199 6		H-F1 -F17 6	魚的練習	27. 1x38.9	碳筆、水彩、紙	CHANG.万伝.中秋節.1996.9.25	石斑
1 0 0	水彩複合媒材	199 7		H-F1 -F35 9	魚習作	19. 4x26.6	簽字筆、油彩、碳筆、水彩、紙	CHANG万1997.5.18	成仔魚
1 0 1	水彩複合媒材	199 4		H-F1 -F37 7	魚習作	19. 3x26.4	簽字筆、碳筆、水彩、紙	CHANG.万1994	烏尾冬(x4)
1 0 2	水彩複合媒材	199 9		H-F1 -F38 6	魚習作	19. 3x26.6	簽字筆、碳筆、醬油、紙	CHANG万1999.8.10	臭都魚(x2)
1 0 3	油畫	195 2		Y-F1 -1	雞與魚	8F	油彩畫布	CHANG.万	赤鯮 烏尾冬
1 0 4	油畫	196 2		CH-F 1-32	鯖魚	32x 41	油彩、紙板	CHANG.万(背面:鯖魚CHANG.万1962)	鯖魚(x2)

1 0 5	油畫	196 8		EL-F 1-23 6	黃魚	25. 5x3 5.5 cm	油畫	CH AN G. 万	黃魚（x3）
1 0 6	油畫	196 5		EL-F 1-51 6	魚與 蟳	4F	油畫	CH AN G. 万 196 5	平瓜魚 蟹
1 0 7	油畫	196 8		EL-F 1-62 0	紅鯛 與四 破魚	6P	油畫／ 木板	CH AN G. 万 196 8	紅鯛 四破魚（x3）
1 0 8	油畫	196 8		I-F1 -850 230	黃魚	5F	油彩	CH AN G. 万	黃魚（x3）
1 0 9	油畫	197 9		EL-F 1-21 3	四破 魚與 水果	3F	油畫	CH AN G. 万	四破魚（x4）
1 1 0	油畫	197 7		EL-F 1-40 2	魚	25. 5x3 8.8 cm	油畫	CH AN G. 万	紅目甘仔
1 1 1	油畫	197 1		EL-F 1-52 1	魚	4P	油畫	CH AN G. 万	錦鯉（x8）

1 1 2	油畫	1970		EL-F 1-52 9	魚	6F	油畫	CH AN G. 万 197 0	四破魚(×3)
1 1 3	油畫	1978		H-F1 -F39 4	魚與靜物	54x 26. 8	油彩、紙	CH AN G. 万 197 8	長尾烏
1 1 4	油畫	1976		I-F1 -890 114	四破魚	3F	油彩	197 6 CH AN G. 万	四破魚(×7)
1 1 5	油畫	198 3		CH-F 1-16	魚與靜物	25x 36. 5	油彩、紙板	CH AN G. 万 83	其他
1 1 6	油畫	198 3		CH-F 1-23	魚	18x 26	炭筆、水彩、紙	CH AN G. 万 83	其他

1 1 7	油畫	1989		CH-F 1-5	馬頭魚	4F	油彩、畫布	CHANG.万 (背面： CHANG.万 1989 張萬傳)	馬頭魚
1 1 8	油畫	1989		EL-F 1-138	魚與雞	8M	油畫	CHANG.万	白北 四破魚(x2)
1 1 9	油畫	1988		EL-F 1-184	紅目鰱	4F	油畫	CHANG.万	紅目鰱(x2)
1 2 0	油畫	1987		EL-F 1-185	黃魚	6F	油畫	CHANG.万	黃魚 紅目甘仔(x3)
1 2 1	油畫	1987		EL-F 1-187	小魚	2M	油畫	CHANG.万	柳葉魚(x2)
1 2 2	油畫	1983		EL-F 1-188	靜物	4F	油畫	CHANG.万	平瓜魚

1 2 3	油畫	198 8		EL-F 1-18 9	魚 與 酒	6F	油畫	CH AN G. 万	黑格 巴弄（x3）
1 2 4	油畫	198 1		EL-F 1-19 0	魚 酒 水 果 茶	10 F	油畫	CH AN G. 万	黃魚（x2） 規仔魚
1 2 5	油畫	198 6		EL-F 1-19 1	鱒魚	2F	油畫	CH AN G. 万	鱒魚
1 2 6	油畫	198 6		EL-F 1-19 2	福 壽 魚	2F	油畫	CH AN G. 万	福壽魚
1 2 7	油畫	198 7		EL-F 1-19 3	四 破 魚	2F	油畫	CH AN G. 万	四破魚（x3）
1 2 8	油畫	198 8		EL-F 1-19 4	四 破 魚	3F	油畫	CH AN G. 万	四破魚（x6）

1 2 9	油畫	198 8		EL-F 1-19 6	秋 刀 魚	3F	油畫	CH AN G. 万	秋刀魚（×3）
1 3 0	油畫	198 8		EL-F 1-19 7	福壽與果魚 魚	6F	油畫	CH AN G. 万	福壽魚 石斑（×2）
1 3 1	油畫	198 8		EL-F 1-19 8	白帶魚	5F	油畫	CH AN G. 万	白帶魚
1 3 2	油畫	198 8		EL-F 1-19 9	吳 郭 魚	3F	油畫	CH AN G. 万	石斑 其他 紅甘
1 3 3	油畫	198 7		EL-F 1-20 0	小魚	0F	油畫	CH AN G. 万	四破魚（×3）
1 3 4	油畫	198 7		EL-F 1-20 1	紅魚	10 F	油畫	CH AN G. 万 198 7	石斑 秋刀魚（×2）

1 3 5	油畫	198 8		EL-F 1-20 2	皮 刀 魚	2F	油畫	CH AN G. 万	黃魚 皮刀魚
1 3 6	油畫	198 7		EL-F 1-20 3	鯧 魚 （B）	3F	油畫	CH AN G. 万	鯧魚
1 3 7	油畫	198 7		EL-F 1-20 4	鰱魚	8M	油畫／ 紙	CH AN G. 万 198 4	鰱魚
1 3 8	油畫	198 5		EL-F 1-20 5	黑鯧	1F	油畫	CH AN G. 万	鯧魚
1 3 9	油畫	198 7		EL-F 1-20 6	鰱 魚 與 紅 蘿蔔	2M	油畫	CH AN G. 万	鰱魚
1 4 0	油畫	198 8		EL-F 1-20 7	秋 刀 魚	3M	油畫	CH AN G. 万	秋刀魚（×3）
1 4 1	油畫	198 8		EL-F 1-20 8	福 壽 魚	2F	油畫	CH AN G. 万	福壽魚

1 4 2	油畫	198 8		EL-F 1-20 9	龍蝦	8F	油畫	CH AN G. 万	龍蝦 其他
1 4 3	油畫	198 8		EL-F 1-21 0	福　壽 魚	2F	油畫	CH AN G. 万	福壽魚
1 4 4	油畫	198 9		EL-F 1-21 1	鮭魚	15P	油畫	CH AN G. 万	鮭魚
1 4 5	油畫	198 5		EL-F 1-21 2	四　破 魚	1F	油畫	CH AN G. 万	四破魚(×4)
1 4 6	油畫	198 8		EL-F 1-21 4	四　破 魚	2.5 F	油畫	CH AN G. 万	四破魚(×3)
1 4 7	油畫	198 8		EL-F 1-21 5	四　破 魚	4F	油畫	CH AN G. 万	四破魚(×4)
1 4 8	油畫	198 7		EL-F 1-21 7	馬　頭 魚	4F	油畫	CH AN G. 万	馬頭魚 四破魚(×3)

1 4 9	油畫	198 5		EL-F 1-21 8	雞 與 魚	6F	油畫	CH AN G. 万	四破魚(×3)
1 5 0	油畫	198 8		EL-F 1-21 9	朱 粿 魚	6F	油畫	CH AN G. 万	鯧魚 過魚 四破魚(×2)
1 5 1	油畫	198 8		EL-F 1-22 0	粿 仔 魚	4F	油畫	CH AN G. 万	過魚 紅甘 四破魚(×2)
1 5 2	油畫	198 8		EL-F 1-22 1	魚蝦	5F	油畫	CH AN G. 万	七星仔 蝦（×6)
1 5 3	油畫	198 7		EL-F 1-22 2	魚	3M	油畫	CH AN G. 万	鮍仔
1 5 4	油畫	198 8		EL-F 1-22 3	鱸魚	6F	油畫	CH AN G. 万	鱸魚 過魚
1 5 5	油畫	198 7		EL-F 1-22 4	紅 目 鰱 和 鯧魚	3F	油畫	CH AN G. 万	紅目鰱 鯧魚

1 5 6	油畫	198 7		EL-F 1-22 5	鯧魚	2.2 F	油畫	CH AN G. 万	鯧魚
1 5 7	油畫	198 7		EL-F 1-22 6	吳 郭 魚	25x 20c m	油畫	CH AN G. 万	吳郭魚
1 5 8	油畫	198 7		EL-F 1-22 7	吳 郭 與 朱 粿	29x 24c m	油畫	CH AN G. 万	吳郭魚 紅過魚
1 5 9	油畫	198 7		EL-F 1-22 8	白魚	6F	油畫	CH AN G. 万	白帶魚 四破魚(×4)
1 6 0	油畫	198 9		EL-F 1-22 9	魚	0F	油畫	CH AN G. 万	花飛（×3）
1 6 1	油畫	198 8		EL-F 1-23 0	花 飛 黃 與 魚 魚	4F	油畫	CH AN G. 万	花飛 黃魚

1 6 2	油畫	198 2		EL-F 1-23 2	魚　干 與蝦	2F	油畫	CH AN G. 万	秋刀魚（×2） 蝦 其他
1 6 3	油畫	198 8		EL-F 1-23 3	吳　郭 與　柳 葉魚	6F	油畫	CH AN G. 万	吳郭魚 柳葉魚（×3）
1 6 4	油畫	198 6		EL-F 1-23 4	鱒魚	2F	油畫	CH AN G. 万	鱒魚
1 6 5	油畫	198 8		EL-F 1-23 5	香　蕉 與　魚 蝦	6F	油畫	CH AN G. 万	黑格 蝦（×2）
1 6 6	油畫	198 6		EL-F 1-23 7	黃魚	3F	油畫	CH AN G. 万	黃魚（×2）
1 6 7	油畫	198 7		EL-F 1-23 8	蔥　與 魚	2F	油畫	CH AN G. 万	紅目甘仔

1 6 8	油畫	198 9		EL-F 1-23 9	魚 與 花	4F	油畫	CH AN G. 万	四破魚（x3）
1 6 9	油畫	198 8		EL-F 1-24 1	炸 彈 魚	6F	油畫	CH AN G. 万	炸彈魚（x2）
1 7 0	油畫	198 0		EL-F 1-25 0	皇 帝 魚	2F	油畫	CH AN G. 万	皇帝魚（x2）
1 7 1	油畫	198 7		EL-F 1-25 7	福 壽 魚	1F	油畫	CH AN G. 万	福壽魚
1 7 2	油畫	198 9		EL-F 1-25 8	黑鯧	3F	油畫	CH AN G. 万	鯧魚
1 7 3	油畫	198 8		EL-F 1-25 9	花 與 飛 福 壽	6F	油畫	CH AN G. 万 88	花飛 福壽魚

1 7 4	油 畫	198 8		EL-F 1-26 0	鮭魚	6M	油畫	CH AN G. 萬	拉倫 蝦（×3）
1 7 5	油 畫	198 9		EL-F 1-26 1	鰱魚	8F	油畫	CH AN G. 萬 89	鰱魚 黑格
1 7 6	油 畫	198 8		EL-F 1-26 2	魚 與 蝦	4P	油畫	CH AN G. 萬	秋刀魚(×2) 花飛 蝦（×2）
1 7 7	油 畫	198 7		EL-F 1-26 3	香 蕉 與 吳 郭	4F	油畫	CH AN G. 萬	吳郭魚
1 7 8	油 畫	198 9		EL-F 1-26 4	白鯧	2F	油畫	CH AN G. 萬	鯧魚
1 7 9	油 畫	198 8		EL-F 1-26 5	白 帶 魚	5F	油畫	CH AN G. 萬	白帶魚 四破魚(×4)
1 8 0	油 畫	198 9		EL-F 1-26 6	炸 彈 魚	6F	油畫	CH AN G. 萬	炸彈魚 花飛

1 8 1	油畫	198 9		EL-F 1-26 7	雞　與 魚	10 F	油畫	CH AN G. 万	赤筆
1 8 2	油畫	198 9		EL-F 1-26 8	四　破 魚	2F	油畫	CH AN G. 万	四破魚(×3)
1 8 3	油畫	198 8		EL-F 1-26 9	秋　刀 魚	3F	油畫	CH AN G. 万	秋刀魚(×3)
1 8 4	油畫	198 9		EL-F 1-27 0	白鯧	3F	油畫	CH AN G. 万	鯧魚 四破魚(×2)
1 8 5	油畫	198 7		EL-F 1-27 1	四　破 魚	5F	油畫	CH AN G. 万	四破魚(×4)
1 8 6	油畫	198 8		EL-F 1-27 2	四　破 魚	4F	油畫	CH AN G. 万	四破魚　（× 6）
1 8 7	油畫	198 8		EL-F 1-27 3	鱒魚	4F	油畫	CH AN G. 万	鱒魚

1 8 8	油 畫	198 7		EL-F 1-27 4	紅 粿 仔魚	4F	油畫	CH AN G. 万	紅粿仔魚 七星斑(×2)
1 8 9	油 畫	198 7		EL-F 1-27 5	魚 與 玉 蜀 黍	3F	油畫	CH AN G. 万	紅目鰱
1 9 0	油 畫	198 8		EL-F 1-27 7	紅 目 鰱與 四破	3F	油畫	CH AN G. 万	紅目鰱 花飛
1 9 1	油 畫	198 9		EL-F 1-27 8	馬 頭 魚	3F	油畫	CH AN G. 万	馬頭魚
1 9 2	油 畫	198 2		EL-F 1-41 3	秋 刀 魚	4P	油畫	CH AN G. 万 82	秋刀魚(×2) 蝦 馬頭魚
1 9 3	油 畫	198 5		EL-F 1-41 9	柳 葉 魚	3F	油畫	CH AN G. 万 198 5	柳葉魚(×3)
1 9 4	油 畫	198 7		EL-F 1-42 8	四 破 魚	24x 12c m	油畫	CH AN G. 万 198 7	四破魚(×3)

1 9 5	油畫	198 5		EL-F 1-42 9	魚	30x 20. 5c m	油畫	CH AN G. 万	過魚 四破魚（x2）
1 9 6	油畫	198 9		EL-F 1-43 0	紅蝦	24x 22c m	油畫	CH AN G. 万	過魚 蝦（x3）
1 9 7	油畫	198 9		EL-F 1-43 1	魚 果 仔魚	24x 17c m	油畫	CH AN G. 万	過魚
1 9 8	油畫	198 5		EL-F 1-43 2	魚	22. 5x1 5.5 cm	油畫	CH AN G. 万	過魚 四破魚
1 9 9	油畫	198 2		EL-F 1-43 3	鮭 魚 與 四 破	28x 14. 5c m	油畫	CH AN G. 万 82	過魚 其他 四破魚（x3）
2 0 0	油畫	198 0		EL-F 1-43 4	鮭魚	23. 5x1 7.5 cm	油畫	CH AN G. 万	過魚
2 0 1	油畫	198 7		EL-F 1-43 5	魚	6F	油畫	CH AN G. 万 198 7	黑格 其他 四破魚（x3）

2 0 2	油畫	198 2		EL-F 1-45 6	四 魚	破	2F	油畫	CH AN G. 万	四破魚（x2）
2 0 3	油畫	198 8		EL-F 1-45 7	魚		2F	油畫	CH AN G. 万	四破魚（x2）
2 0 4	油畫	198 9		EL-F 1-46 2	蟳與 魚		4F	油畫	CH AN G. 万	紅甘 四破魚 蟳
2 0 5	油畫	198 4		EL-F 1-46 7	魚		10 M	油畫	CH AN G. 万 84	四破魚（x4） 秋刀魚 鯧魚 黃魚
2 0 6	油畫	198 4		EL-F 1-46 9	魚		4F	油畫	CH AN G. 万	馬頭魚 四破魚 蝦（x2）
2 0 7	油畫	198 9		EL-F 1-48 6	吳 魚	郭	6F	油畫	CH AN G. 万	白北 吳郭魚
2 0 8	油畫	198 4		EL-F 1-49 5	魚與 蝦		10 M	油畫	CH AN G. 万 84	長尾烏 蝦（x2）

209	油畫	1980		EL-F1-515	魚	4F	油畫	CHANG.万1980	長尾鳥四破魚（x2）
210	油畫	1989		EL-F1-519	魚	4F	油畫	CHANG.万	鳥尾冬石斑（過魚）
211	油畫	1980		EL-F1-561	魚	10F	油畫	CHANG.万1980	其他
212	油畫	1985		H-F1-F122	魚與靜物	11.8x22.4	油彩、紙板	CHANG万	鯧魚
213	油畫	1982		H-F1-F393	桌上的魚	29.5x40.1	油彩、水彩、紙	CHANG.万1982	鱸魚馬頭魚
214	油畫	1980		I-F1-840028	王者之尊	8F	油彩	1980 CHANG.万	龍蝦四破魚（x4）

215	油畫	1988		I-F1-840040	加納與灰飛	6F	油彩	(可能在背面)	嘉鱲魚 炸彈魚
216	油畫	1984		I-F1-850010	鰱魚	9F	油彩	CHANG.萬1984	鰱魚
217	油畫	1982		I-F1-850232	錦鯉	30P	油彩	1982 CHANG.萬	錦鯉（×8）
218	油畫	1982		I-F1-870134	年年有魚	4F	油彩	CHANG.萬	黃魚 其他 其他
219	油畫	1989		I-F1-890022	鰱魚	8F	油彩	CHANG.萬89	鰱魚 黑毛
220	油畫	1988		I-F1-890095	白魚	6F	油彩	88 CHANG.萬	白帶魚 四破魚（×3）
221	油畫	1987		I-F1-890105	白鯧魚	5.5F	油彩	1987 CHANG.萬	鯧魚

222	油畫	1987		I-F1-900004	魚與蟹	6F	油彩	1987 CHANG.万	過魚（石斑）
223	油畫	1982		I-F1-920019	年年有餘	8F	油彩	(可能在背面)	過魚 石狗公
224	油畫	1988		I-F1-930099	紅粿魚	4F	油彩	CHANG.万	紅粿魚 尖梭
225	油畫	1987		I-F1-930101	魚與靜物	6F	油彩	CHANG.万 1987.2	紅目鰱 四破魚（x4）
226	油畫	1987		I-F1-940118	吳郭魚	3F	油彩	CHANG.万	吳郭魚 其他
227	油畫	1981		Y-F1-2	魚	6F	油畫紙板	CHANG.万.1981	過魚（x2）
228	油畫	1982		Y-F1-3	紅蟳	6F	油彩畫布	CHANG.万.1982	蟳（x2）

2 2 9	油畫	198 8		Y-F1 -4	靜物	20 F	油畫	CH AN G. 万	龍蝦 紅尾冬 四破魚（×3）
2 3 0	油畫	199 0		EL-F 1-42 0	魚	6F	油畫	CH AN G. 万	馬頭魚（×2）
2 3 1	油畫	199 0		EL-F 1-42 3	雞 與 魚	8F	油畫	CH AN G. 万 90	鯧魚
2 3 2	油畫	199 0		EL-F 1-42 4	嘉 納 魚	6M	油畫	CH AN G. 万	嘉鱲魚 蝦（×4） 四破魚（×3）
2 3 3	油畫	199 0		EL-F 1-42 5	魚	6F	油畫	CH AN G. 万	秋刀魚（×2） 鯧魚
2 3 4	油畫	199 0		EL-F 1-42 6	鮪魚	4F	油畫	CH AN G. 万	過魚 鮪魚 蝦（×3）
2 3 5	油畫	199 0		EL-F 1-43 7	紅魽	6F	油畫	CH AN G. 万	過魚 鯧魚

2 3 6	油畫	199 0		EL-F 1-44 2	魚 與 菜	8F	油畫	CH AN G. 万	馬頭魚 四破魚（x3）
2 3 7	油畫	198 0		EL-F 1-44 7	靜物	2F	油畫	CH AN G. 万	花飛（x2）
2 3 8	油畫	199 0		EL-F 1-45 2	四 破 魚	4F	油畫	万	四破魚（x3）
2 3 9	油畫	199 0		EL-F 1-46 1	紅蟳	4F	油畫	CH AN G. 万	蟳（x2）
2 4 0	油畫	199 1		EL-F 1-46 3	魚	6F	油畫	CH AN G. 万	石狗公（x2）
2 4 1	油畫	199 1		EL-F 1-47 3	雞 與 魚	8F	油畫	CH AN G. 万	馬頭魚

242	油畫	1990		EL-F1-475	馬頭魚	8F	油畫	CHANG.萬	馬頭魚 蝦（×6）
243	油畫	1991		EL-F1-500	四破魚	3P	油畫	CHANG.萬 1991	四破魚（×3）
244	油畫	1991		EL-F1-505	魚	4F	油畫	CHANG.萬 1991	嘉鱲魚 石狗公
245	油畫	1991		EL-F1-511	魚	8F	油畫	CHANG.萬	長尾烏（×2） 四破魚（×3）
246	油畫	1990		EL-F1-545	赤鯮與馬頭魚	4F	油畫	CHANG.萬 1990	赤鯮 馬頭魚
247	油畫	1990		EL-F1-546	馬頭魚	3F	油畫	CHANG.萬 1990	馬頭魚 花飛（×3）
248	油畫	1991		EL-F1-568	年年有餘	2.5F	油畫	CHANG.萬	石狗公 四破魚（×2）

2 4 9	油畫	1991		H-F1-F390	魚智作	25.4x35.3	簽字筆、油彩、水彩、紙	CHANG.万1991	紅目鰱（x2）
2 5 0	油畫	1990		H-F1-F391	魚與龍蝦	18x38	蠟筆、油彩、碳筆、水彩、紙	CHANG.万1990	黑喉龍蝦
2 5 1	油畫	1990		I-F1-820086	靜物	6F	油彩	1990CHANG.万	鯧魚秋刀魚（x3）
2 5 2	油畫	1991		I-F1-840039	年年有餘	3F	油彩	1991CHANG.万	過魚
2 5 3	油畫	1990		I-F1-850124	紅魽	6F	油彩	CHANG.万	紅魽魚黑毛
2 5 4	油畫	1992		I-F1-850171	紅魚與香魚	10F	油彩	CHANG.万1992	過魚赤鯮香魚（x3）

2 5 5	油畫	1996		I-F2-890048	魚		49x22	油彩	CHANG.万1996.3.	紅目甘仔
2 5 6	油畫	1990		I-F1-890108	四破魚		4F	油彩	(可能在背面)	四破魚（x3）
2 5 7	油畫	1991		I-F1-900027	魚		4F	油彩	1991CHANG.万	過魚 馬頭魚
2 5 8	油畫	1990		I-F1-920027	秋刀與鯧	白	6F	油彩	1990CHANG.万	鯧魚 秋刀魚（x3）
2 5 9	油畫	1992		I-F1-920099	馬頭與赤鱒		4F	油彩	CHANG.万1992	馬頭魚 赤鯮
2 6 0	油畫	1990		Y-F1-5	魚		4F	油畫	CHANG.万.	鯧魚
2 6 1	油畫	1991		Y-F1-6	蝦與蟹		3F	油彩	CHANG.万.	蟹（x3） 蝦

2 6 2	油畫	199 2		Y-F1 -7	廚房	15P	油彩畫布	CH AN G. 万. 199 2	馬頭魚（x2）
2 6 3	版畫	198 7		H-F1 -F76	龍蝦版畫	39x 50.8	龍蝦版畫、油彩、水彩、紙	CH AN G 万 87. 4	龍蝦
2 6 4	素描	195 8		H-F1 -F66	魚速寫	31. 5x3 9.7	碳筆、紙	張 195 8.2	巴弄（x4）
2 6 5	素描	197 6		EL-F 1-36 8	人物與魚	39x 26c m	素描	CH AN G. 万	黃魚 赤鯮
2 6 6	素描	197 5		EL-F 1-36 9	福壽魚	27x 19. 5c m	素描	CH AN G. 万 197 5	福壽魚
2 6 7	素描	197 5		EL-F 1-37 0	福壽魚	27x 19. 5c m	素描	万	福壽魚

2 6 8	素描	197 6		EL-F 1-37 1	雙魚	26x 19. 5c m	素描	CH AN G. 万 197 6	石狗公（x2）
2 6 9	素描	197 9		H-F1 -F12 6	魚 速 寫	10. 5x2 2.6	碳筆、 紙板	CH AN G. 万 79. 10	鯧魚
2 7 0	素描	197 5		H-F1 -F13 4	魚 速 寫	19. 7x2 4.3	簽 字 筆、 紙 板	CH AN G. 万 197 5	石狗公（x2）
2 7 1	素描	197 1		H-F1 -F19 8	魚 速 寫	19. 2x2 6.2	碳筆、 紙	CH AN G. 万 (背 面 :71 年 八 月 十 五 夜 於 鹿 港)	黑格
2 7 2	素描	197 6		H-F1 -F26 4	魚 速 寫	26. 2x3 8.6	碳筆、 紙	CH AN G. 万 197 6	赤鯮 石斑（x2）

2 7 3	素描	1979		H-F1-F304	魚習作	13.8x21.6	簽字筆、紙	CHANG.万1979.4	鱒魚（×2）
2 7 4	素描	1988		EL-F1-255	魚速寫	16K	素描	CHANG.万88.3	三線雞魚（×2）
2 7 5	素描	1985		EL-F1-256	鱸魚	無資料	素描	CHANG.万85	鱸魚（×2）
2 7 6	素描	1988		EL-F1-276	魚	43x26cm	素描	CHANG.万1988.4.12	黑格
2 7 7	素描	1982		EL-F1-372	白鯧魚	26.5x19.5cm	素描	CHANG.万82	鯧魚
2 7 8	素描	1984		EL-F1-374	雙魚	26x19.5cm	素描	CHANG.万1984	帕頭（×2）

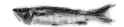

2 7 9	素描	1984	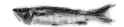	EL-F 1-375	雙果魚 魚仔	26x 19.5c m	素描	CHANG. 万 1984	石斑（x2）
2 8 0	素描	1984		EL-F 1-376	魚	26x 19.5c m	素描	CHANG. 万 1984	紅魽
2 8 1	素描	1989		EL-F 1-526	魚	38x 26c m	素描	CHANG. 万 89	嘉鱲魚
2 8 2	素描	1989		EL-F 1-527	雙魚	38x 26c m	素描	CHANG. 万	臭都魚 石狗公
2 8 3	素描	1988		H-F1 -F77	習作 魚	38. 8x5 3.6	碳筆、 醬油、 紙	CHANG 万 1988.5. 21	鯧魚
2 8 4	素描	1985		H-F1 -F202	速寫 魚	18. 6x2 7.9	碳筆、 紙	CHANG. 万 85	巴弄 石斑

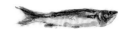

2 8 5	素描	198 3		H-F1 -F20 3	魚的 練習	19x 26. 4	碳筆、 紙	CHAN G.万 83	鯧魚 四破魚（x2）
2 8 6	素描	198 4		H-F1 -F20 4	魚的 練習	21. 6x2 8	碳筆、 紙	CH AN G.万 84	黃魚（x3）
2 8 7	素描	198 9		H-F1 -F24 4	魚速 寫	26. 5x3 8.9	碳筆、 紙	CH AN G.万 198 9.1. 11	馬頭魚
2 8 8	素描	198 2		H-F1 -F24 7	魚速 寫	26. 2x3 8.9	碳筆、 紙	CH AN G.万 82. 5	黃魚
2 8 9	素描	198 8		H-F1 -F25 4	魚速 寫	26. 7x3 8.8	碳筆、 紙	CH AN G.万 198 8.1. 24	吳郭魚
2 9 0	素描	198 7		H-F1 -F26 0	魚速 寫	25. 6x3 6	碳筆、 紙	CH AN G.万 87. 11	變身古
2 9 1	素描	198 9		H-F1 -F26 2	魚速 寫	26. 4x3 8.6	碳筆、 紙	CH AN G.万 198 9.1 0.2 1	竹梭 鯧魚

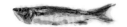

2 9 2	素描	198 8		H-F1 -F26 8	魚 速 寫	26. 6x39	碳筆、紙	CH AN G. 万 88. 11	柳葉魚（x4）
2 9 3	素描	198 3		H-F1 -F27 2	魚 習作	26. 5x39	碳筆、紙	CH AN G. 万 83	四破魚（x3）
2 9 4	素描	198 8		H-F1 -F27 6	魚 習作	26. 7x39	碳筆、紙	CH AN G. 万 198 8.1 1	硬尾（x2） 蟹
2 9 5	素描	198 5		H-F1 -F27 8	魚 習作	27. 8x38.8	碳筆、紙	CH AN G. 万 85. 8	鱸魚（x2） 巴弄
2 9 6	素描	198 9		H-F1 -F28 6	魚 速寫	20. 1x25.1	碳筆、紙	CH AN G. 万 198 9.9	四破魚（x5）
2 9 7	素描	198 0		H-F1 -F30 2	魚 習作	9.9 x 20 .1	簽 字 筆、紙	CH AN G. 万 198 0	柳葉魚
2 9 8	素描	198 5		I-F1 -940 095	魚	3M	鉛筆素描	CH AN G. 万 85	赤筆（x2）

2 9 9	素描	198 9		I-F1 -940 101	魚		38x 27c m	鉛筆素描	CH AN G.万 89	赤筆
3 0 0	素描	199 4		HB-F 1-1	魚	速寫	19. 4x2 6.8	炭筆、麥克筆、紙	CH AN G.万. 199 4.5. 29.	紅鮒
3 0 1	素描	199 5		HB-F 1-2	魚與蝦		17. 7x2 2.1	炭筆、紙	万	柳葉魚 蝦（x2）
3 0 2	素描	199 5		HB-F 1-3	魚	速寫	17. 7x2 2.1	炭筆、醬油 紙	CH AN G.万 伝 199 5.1 2.6.	紅酣
3 0 3	素描	199 6		HB-F 1-4	魚	速寫	21. 4x2 8.1	炭筆、油彩、醬油 紙	199 6.4. 8.C HA NG .万 伝.	鱒魚
3 0 4	素描	199 6		HB-F 1-5	魚	速寫	21. 4x2 8.1	炭筆、油彩、醬油、紙	CH AN G.万 伝. 199 6.4. 8.	鱒魚
3 0 5	素描	199 6		HB-F 1-6	魚	速寫	21. 4x2 8.1	炭筆、油彩、紙	199 6.3. 21. CH AN G.万 伝.	嘉鱲魚

306	素描	1996		HB-F 1-7	魚 速寫	21. 4x2 8.1	炭筆、紙	CHANG.万伝.1996.3.21.	石班
307	素描	1996		HB-F 1-8	魚 速寫	21x28	炭筆、麥克筆、油彩、紙	CHANG.万.1996.2.7.	金錢仔 鮸仔 螺
308	素描	1996		HB-F 1-9	魚 速寫	21x28	炭筆、紙	1996.2.13. CHANG.万.	石鱸 貝
309	素描	1996		HB-F 1-10	魚 速寫	21x28	炭筆、紙	CHANG.万伝.1996.2.13.	石斑
310	素描	1996		HB-F 1-11	魚 速寫	21x28	炭筆、油彩、紙	CHANG.万伝.1996.4.16.	石斑
311	素描	1996		HB-F 1-12	魚 速寫	21x28	炭筆、油彩、紙	CHANG.万伝.1996.4.16.	石斑
312	素描	1996		HB-F 1-13	魚 速寫	21x28	炭筆、油彩、紙	CHANG.万伝.1996.4.16.	甘仔魚

3 1 3	素描	1996		HB-F 1-14	魚 速 寫	21x 28	炭筆、粉蠟筆、紙	CHANG.万伝.1996.4.16.	石斑
3 1 4	素描	1996		HB-F 1-15	魚 速 寫	21x 28	麥克筆、粉蠟筆、油彩、紙	CHANG.万伝.1996.4.16.	午仔魚（x2）
3 1 5	素描	1996		HB-F 1-16	魚 速 寫	21x 28	麥克筆、粉蠟筆、醬油、紙	CHANG.万伝.1996.4.26.	烏尾冬
3 1 6	素描	1996		HB-F 1-17	蝦 子 速 寫	21x 28	麥克筆、炭筆、粉蠟筆、醬油、紙	1996.4.26.CHANG.万伝.（蓋章）	蝦（x2）
3 1 7	素描	1996		HB-F 1-18	魚 速 寫	21x 28	粉蠟筆、紙	CHANG.万伝.1996.4.26.	石斑
3 1 8	素描	1996		HB-F 1-19	魚 速 寫	21x 28	炭筆、紙	5.6.1996.CHANG.万伝.四破魚	柳葉魚（x4）

3 1 9	素描	1996		HB-F 1-20	魚 速寫	21x 28	炭筆、紙	CHANG.万伝.1996.5.6.	柳葉魚（x3）
3 2 0	素描	1996		HB-F 1-21	魚 速寫	21x 28	炭筆、紙	CHANG.万伝.1996.6.3.	四破魚（x4）
3 2 1	素描	1996		HB-F 1-22	魚 速寫	21x 28	炭筆、油彩、紙	CHANG.万.伝.1996.6.5.	四破魚（x5）
3 2 2	素描	1996		HB-F 1-23	魚與蝦	21x 28	麥克筆、紙	CHANG.万	巴弄（x2）蝦
3 2 3	素描	1996		HB-F 1-24	魚 速寫	27.1x38.9	炭筆、紙	1996.11.16.CHANG.万.	石斑
3 2 4	素描	1997		HB-F 1-25	魚 速寫	21x 28	炭筆、醬油、油彩、紙	CHANG.万.1997.4.	石斑
3 2 5	素描	1998		HB-F 1-26	魚 速寫	23.1x30.5	炭筆、紙	CHANG.万.1998.11.19	黑喉（x2）

3 2 6	素描	1998		HB-F 1-27	魚 速 寫	21x 29.8	炭筆、紙	CHANG. 万.1998.10.18.	鯧魚
3 2 7	素描	1998		HB-F 1-28	魚 速 寫	21x 29.8	炭筆、紙	CHANG. 万.1998.10.20.	石斑（x2）
3 2 8	素描	1998		HB-F 1-29	魚 速 寫	21x 29.8	炭筆、紙	CHANG. 万.1998.10.28.	嘉鱲魚
3 2 9	素描	1998		HB-F 1-30	魚 速 寫	21x 29.8	炭筆、紙	CHANG. 万.1998.11.2.	柳葉魚 甘仔魚（x2）
3 3 0	素描	1999		HB-F 1-31	魚 速 寫	21x 29.8	炭筆、紙	1999.12.27.CHANG.万.	魚堯仔（x8）
3 3 1	素描	1999		HB-F 1-32	魚 速 寫	19.2x24.2	炭筆、紙	CHANG. 万.1999.1.4.	魚堯仔（x3）
3 3 2	素描	1999		HB-F 1-33	魚 速 寫	19.2x24.2	炭筆、紙	CHANG. 万.1999.1.7.	紅槽

3 3 3	素描	1999		HB-F 1-34	魚	速寫	19.2x24.2	炭筆、紙	CHANG.萬.1999.1.27.	鯧魚
3 3 4	素描	1999		HB-F 1-35	魚	速寫	19.2x24.2	炭筆、紙	CHANG.萬.1999.1.23.	黑毛
3 3 5	素描	1999		HB-F 1-36	魚	速寫	19.2x24.2	炭筆、醬油、紙	CHANG.萬.1999.1.20.	黃魚
3 3 6	素描	1999		HB-F 1-37	魚	速寫	19.2x24.2	炭筆、醬油、紙	CHANG.萬.1999.1.20.	黃魚
3 3 7	素描	1999		HB-F 1-38	魚	速寫	19.2x24.2	炭筆、醬油、紙	CHANG.萬.1999.1.20.	黃魚（x2）
3 3 8	素描	2000		HB-F 1-39	魚	速寫	21x29.8	炭筆、紙	2000.CHANG.萬.101.2. 於天母家	馬頭魚
3 3 9	素描	2000		HB-F 1-40	魚與水果		21x29.8	炭筆、紙	2000.3.5.CHANG.萬.	馬頭魚（x2）

3 4 0	素描	200 0		HB-F 1-41	魚 寫	速	21x 29. 8	炭 筆 紙	CHA NG. 萬.200 0.3.5.	紅目鰱 帕頭
3 4 1	素描	199 8		H-F1 -F44	魚 寫	速	26. 5x3 8.8	碳 筆 紙	CHA NG.萬 1998.1 2.21	鯧魚
3 4 2	素描	199 8		H-F1 -F51	魚 寫	速	26. 5x3 8.8	碳 筆 紙	CHA NG.萬 1998.9	剝皮魚 巴弄（x3）
3 4 3	素描	199 8		H-F1 -F52	魚 寫	速	26. 5x3 8.8	碳 筆 紙	CHA NG.萬 1998.8 .24	肉鯽魚（x3）
3 4 4	素描	199 8		H-F1 -F14 3	魚 寫	速	26. 5x3 8.8	碳 筆 紙	CHA NG.萬 1998.1 1.5	馬頭魚
3 4 5	素描	199 9		H-F1 -F18 3	魚的 練習		19. 5x2 6.6	碳 筆 紙	四 破 魚 CHA NG.萬 1999.1 0.31	四破魚（x2）

346	素描	1999		H-F1-F184	魚速寫	19.5x26.7	碳筆、紙	CHANG.萬1999.10.31	青衣（x3）
347	素描	1999		H-F1-F187	魚速寫	19.2x26.7	碳筆、紙	CHANG.萬1999.8.10	四破魚（x4）
348	素描	1998		H-F1-F192	魚速寫	19.4x26.7	碳筆、紙	CHANG.萬1998.12.1	石斑
349	素描	1996		H-F1-F258	魚速寫	26.4x38.8	碳筆、紙	CHANG.萬伝1996.9.6	長尾烏
350	素描	1998		H-F1-F261	魚速寫	26.8x35.7	碳筆、紙	CHANG.萬1998.6.16	鯧魚
351	素描	1996		H-F1-F269	魚速寫	26.6x38.7	碳筆、紙	CHANG.萬1996.1.6	四破魚（x3）

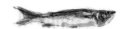

3 5 2	素描	1991		H-F1-F274	魚習作	26.4x39	碳筆、紙	CHANG.萬 1991	柳葉魚（x3）
3 5 3	素描	1998		H-F1-F277	魚習作	26.7x35.6	碳筆、紙	CHANG.萬 1998.7.26	紅目鰱（x2）
3 5 4	素描	1997		H-F1-F287	魚習作	22.7x30.7	簽字筆、醬油、紙	CHANG 萬 1997.1.24 於竹南	柳葉魚
3 5 5	素描	1991		H-F1-F289	魚習作	26x33	簽字筆、碳筆、紙	CHANG.萬 1991.10.12 於冠天下	黑喉蝦
3 5 6	素描	1991		I-F1-940098	鬼頭刀	27x39.5cm	碳筆素描	CHANG.萬 1994.1.20.	馬頭魚

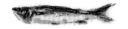

張萬傳魚系列作品圖錄

第二類（無年有款）

件號	概分	年代	圖片	編號	畫作名稱	大小 ㎝	媒材	款識	魚種
357	水彩複合媒材	不確定		CH-F2-42	紅鱸、白鯧	25 x 35	水彩、紙、炭筆	CHANG.万	紅目鱸 鯧魚
358	水彩複合媒材	不確定		EL-F2-590	白鯧魚	3F	水彩／紙	CHANG.万	鯧魚（x3）
359	水彩複合媒材	不確定		EL-F2-629	雙魚	無資料	水彩／紙	万（蓋章）	白腹仔
360	水彩複合媒材	不確定		H-F2-F5	魚與明蝦	19.2 x 26.4	粉彩、水彩、紙	CHANG万	蝦 鯽仔魚
361	水彩複合媒材	不確定		H-F2-F7	白鯧	19.5 x 26.7	粉彩、水彩、紙	CHANG万	鯧魚

3 6 2	水彩複合媒材	不確定		H-F2 -F9	魚習作	21 .2 . x 27 .5	碳筆、水彩、紙	萬	其他
3 6 3	水彩複合媒材	不確定		H-F2 -F11	秋刀魚	21 .5 . x 27 .7	麥克筆、水彩、紙	CH AN G.萬	秋刀魚（x6）
3 6 4	水彩複合媒材	不確定		H-F2 -F12	魚與靜物	20 .8 . x 27	簽字筆、碳筆、水彩、紙	CH AN G.萬	皮刀
3 6 5	水彩複合媒材	不確定		H-F2 -F14	魚與靜物	21 .3 . x 27 .5	碳筆、水彩、紙	CH AN G.萬	嘉鱲魚
3 6 6	水彩複合媒材	不確定		H-F2 -F15	魚與靜物	19 .5 . x 26 .6	碳筆、水彩、紙	萬	長尾烏
3 6 7	水彩複合媒材	不確定		H-F2 -F19	魚習作	21 .5 . x 31	麥克筆、水彩、紙	丁巳．萬	肉仔魚
3 6 8	水彩複合媒材	不確定		H-F2 -F20	魚習作	19 .4 . x 26 .7	粉蠟筆、碳筆、水彩、紙	萬	竹筴魚（x2）

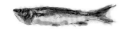

3 6 9	水彩複合媒材	不確定		H-F2-F21	魚與靜物	21.4 x 28	蠟筆、碳筆、水彩、紙	CHANG.万	竹筴魚（x4）
3 7 0	水彩複合媒材	不確定		H-F2-F23	魚	21 x 27	簽字筆、碳筆、水彩、紙	万	鬼頭刀（x3）
3 7 1	水彩複合媒材	不確定		H-F2-F24	魚習作	19.5 x 26.6	碳筆、水彩、紙	CHANG.万	黃魚
3 7 2	水彩複合媒材	不確定		H-F2-F26	魚與蝦	21 x 27	碳筆、水彩、紙	万（蓋章）	鯖魚蝦
3 7 3	水彩複合媒材	不確定		H-F2-F28	魚習作	20.4 x 26.6	碳筆、水彩、紙	万	鯧魚
3 7 4	水彩複合媒材	不確定		H-F2-F29	魚	21.6 x 27.9	碳筆、水彩、紙	CHANG.万	巴弄
3 7 5	水彩複合媒材	不確定		H-F2-F32	魚習作	21.3 x 28	簽字筆、碳筆、水彩、紙	CHANG.万	丁香魚（x4）

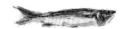

376	水彩複合媒材	不確定		H-F2-F33	魚	21.4x28	簽字筆、碳筆、水彩、紙	CHANG.万	石鯛
377	水彩複合媒材	不確定		H-F2-F34	魚習作	21x27.5	碳筆、水彩、紙	CHANG.万	打鐵婆
378	水彩複合媒材	不確定		H-F2-F35	魚習作	21.4x28	簽字筆、碳筆、水彩、紙	CHANG.万	國光魚（x2）平瓜魚
379	水彩複合媒材	不確定		H-F2-F37	魚習作	21.2x27.2	蠟筆、粉筆、碳筆、水彩、紙	万	鯧魚
380	水彩複合媒材	不確定		H-F2-F39	魚習作	21x27	碳筆、水彩、紙	万（蓋章）	國光魚 比目魚
381	水彩複合媒材	不確定		H-F2-F40	熱帶魚與蝦	21x27	簽字筆、碳筆、水彩、紙	CHANG.万	關刀魚 蝦
382	水彩複合媒材	不確定		H-F2-F41	魚習作	19.4x26.7	蠟筆、粉筆、水彩、紙	万（蓋章）	皮刀 石斑

383	水彩複合媒材	不確定		H-F2-F45	魚習作	15.7x32.5	碳筆、水彩、水紙	万（蓋章）	柳葉魚（x4）
384	水彩複合媒材	不確定		H-F2-F47	魚與蝦	21x27.1	鉛筆、粉彩、水彩、紙	CHANG.万	蝦 平瓜魚
385	水彩複合媒材	不確定		H-F2-F74	魚與靜物	38.5x54.5	簽字筆、水彩、紙	CHANG.万	角魚 紅魽 鯛魚（x2） 石斑
386	水彩複合媒材	不確定		H-F2-F79	水中泥鰍	28x43.5	鉛筆、水彩、紙	万（蓋章）	泥鰍（x4）
387	水彩複合媒材	不確定		H-F2-F86	魚與靜物	38.7x53.8	簽字筆、水彩、紙	CHANG.万	厚殼魚 吳郭魚 國光魚 黑毛
388	水彩複合媒材	不確定		H-F2-F90	魚習作	18.1x25.7	鉛筆、水彩、紙	万（蓋章）	關刀魚

389	水彩複合媒材	不確定		H-F2-F92	魚習作	16x22.1	粉彩、水彩、水紙	CHANG.萬	黑格蝦
390	水彩複合媒材	不確定		H-F2-F97	魚與靜物	21.2x27.2	克、麥筆、粉彩、水紙彩	CHANG.萬	丁香魚（x5）
391	水彩複合媒材	不確定		H-F2-F106	魚習作	21.3x27.5	克、麥筆、碳筆、水彩、紙	CHANG.萬	馬頭魚 紅喉魚
392	水彩複合媒材	不確定		H-F2-F108	盤上的魚	17.5x25.5	字、簽筆、碳筆、水彩、紙	CHANG.萬	其他
393	水彩複合媒材	不確定		H-F2-F111	魚習作	12x21	碳筆、水彩、紙	CHANG.萬	錦鯉
394	水彩複合媒材	不確定		H-F2-F113	魚習作	14.5x21.4	油彩、紙板	CHANG.萬	吳郭魚
395	水彩複合媒材	不確定		H-F2-F117	魚的練習	14.6x21.5	碳筆、水彩、紙板	CHANG.萬	馬頭魚

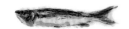

3 9 6	水彩複合媒材	不確定		H-F2 -F12 3	魚的練習	14 .6 x 21 .5	字、彩板 簽筆水紙	万	馬頭魚
3 9 7	水彩複合媒材	不確定		H-F2 -F12 7	魚的練習	12 x 22 .9	字、紙 簽筆油 彩板	CHANG.万	赤筆
3 9 8	水彩複合媒材	不確定		H-F2 -F13 1	速寫 魚	18 .6 x 24 .7	水彩、紙	万（蓋章）	肉仔魚（x2）
3 9 9	水彩複合媒材	不確定		H-F2 -F13 2	速寫 魚	27 .2 x 24 .2	碳筆、水彩、紙板	CHANG.万	丁香魚（x3）
4 0 0	水彩複合媒材	不確定		H-F2 -F13 3	魚的練習	14 .2 x 22	字、鉛筆碳筆、水彩、紙 簽筆	CHANG.万	石斑 比目魚
4 0 1	水彩複合媒材	不確定		H-F2 -F14 4	速寫 魚	26 .3 x 38 .8	字、碳筆、水彩、紙 簽筆	CHANG.万	鯧魚 土鱈
4 0 2	水彩複合媒材	不確定		H-F2 -F15 3	魚	26 .3 x 38 .8	蠟筆、粉筆碳筆水彩、紙	万（蓋章）	石斑 平瓜魚 蝦

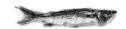

403	水彩複合媒材	不確定		H-F2-F157	魚速寫	26.3 x 38.5	蠟筆、水彩、紙粉	CHANG.万	柳葉魚（x2）蝦（x2）
404	水彩複合媒材	不確定		H-F2-F159	魚的練習	25.9 x 36.1	色粉筆、蠟筆、水彩、水紙	CHANG.万	嘉鱲魚蝦
405	水彩複合媒材	不確定		H-F2-F160	魚速寫	26.9 x 37.8	碳筆、水彩、水紙	CHANG.万	黑毛
406	水彩複合媒材	不確定		H-F2-F163	魚習作	21.4 x 31.3	簽字筆、粉筆、蠟筆、水彩、水紙	CHANG.万	吳郭魚（x2）平瓜魚
407	水彩複合媒材	不確定		H-F2-F165	魚的練習	18.9 x 26.2	碳筆、水彩、水紙	CHE.MANDEN	鮭魚
408	水彩複合媒材	不確定		H-F2-F171	魚速寫	26.3 x 38.7	鉛筆、油彩、碳筆、水彩、水紙	CHANG.万	長尾烏柳葉魚（x3）

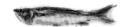

4 0 9	水彩複合媒材	不確定		H-F2-F225	魚與靜物	粉筆、水彩、紙	8.30 CHANG	虱目魚
4 1 0	水彩複合媒材	不確定		H-F2-F228	魚與靜物	粉筆、水彩、紙	CHANG.万	水針
4 1 1	水彩複合媒材	不確定		H-F2-F229	魚與靜物	粉筆、水彩、紙	CHANG.万	水針
4 1 2	水彩複合媒材	不確定		H-F2-F232	魚速寫	簽字筆、鉛筆、水彩、紙	万（蓋章）	吳郭魚
4 1 3	水彩複合媒材	不確定		H-F2-F236	魚速寫	碳筆、水彩、紙	CHANG.万	紅目鰱石斑
4 1 4	水彩複合媒材	不確定		H-F2-F240	魚速寫	簽字筆、碳筆、水彩、紙	CHANG.万	魟魚
4 1 5	水彩複合媒材	不確定		H-F2-F243	蝦與螃蟹	簽字筆、碳筆、水彩、紙	万（蓋章）	蟹蝦

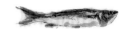

4 1 6	水彩複合媒材	不確定		H-F2 -F310-1	魚習作	19.3 x 26.4	碳筆、水彩、紙	CHANG.万	鯧魚 石斑
4 1 7	水彩複合媒材	不確定		H-F2 -F311	魚習作	19.3 x 26.4	碳筆、水彩、紙	CHANG.万	鯧魚
4 1 8	水彩複合媒材	不確定		H-F2 -F315	魚習作	17.6 x 28	碳筆、水彩、紙	万	石狗公
4 1 9	水彩複合媒材	不確定		H-F2 -F318	魚習作	18.2 x 25.8	碳筆、水彩、紙	CHANG.万	石狗公
4 2 0	水彩複合媒材	不確定		H-F2 -F319	魚習作	19.3 x 26.4	碳筆、水彩、紙	CHANG.万	嘉鱲魚
4 2 1	水彩複合媒材	不確定		H-F2 -F320	魚速寫	19.6 x 26.2	字簽筆、碳筆、水彩、紙	CHANG.万	石斑
4 2 2	水彩複合媒材	不確定		H-F2 -F321	魚習作	19.4 x 26.2	字簽筆、碳筆、水彩、紙	CHANG.万	石狗公

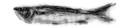

編號	材質	年代	圖版	編號	題名	尺寸	媒材	簽名	名稱
424	水彩複合媒材	不確定		H-F2-F325	魚習作	19.2x26.4	簽字筆、碳筆、水彩、紙	CHANG.万	石斑
425	水彩複合媒材	不確定		H-F2-F327	魚習作	19.1x26.3	簽字筆、碳筆、水彩、紙	CHANG.万	石斑
426	水彩複合媒材	不確定		H-F2-F329	魚習作	18.3x26.5	油彩、碳筆、水彩、紙	CHANG.万	石狗公（x2）
427	水彩複合媒材	不確定		H-F2-F330	魚習作	19.2x26.4	簽字筆、碳筆、水彩、紙	CHANG.万	赤宗
428	水彩複合媒材	不確定		H-F2-F336	魚習作	21.4x28	簽字筆、水彩、紙	CHANG.万	皮刀（x2）
429	水彩複合媒材	不確定		H-F2-F337	魚習作	19.5x26.2	碳筆、水彩、紙	万	黑格
430	水彩複合媒材	不確定		H-F2-F341	魚習作	19.3x26.4	碳筆、水彩、紙	万	鯧魚

4 3 1	水彩複合媒材	不確定		H-F2-F342	魚速寫	17.8x27.9	簽字筆、碳筆、水彩、紙	萬	角魚
4 3 2	水彩複合媒材	不確定		H-F2-F343	魚習作	21.6x27.9	簽字筆、碳筆、水彩、紙	萬	石狗公
4 3 3	水彩複合媒材	不確定		H-F2-F344	魚與靜物	19.5x26.2	碳筆、水彩、紙	CHANG.萬	黃魚（×2）
4 3 4	水彩複合媒材	不確定		H-F2-F346	魚習作	18x25.7	碳筆、水彩、紙	CHANG.萬	牛港參
4 3 5	水彩複合媒材	不確定		H-F2-F348	魚習作	21.2x25.7	碳筆、水彩、紙	萬	石斑
4 3 6	水彩複合媒材	不確定		H-F2-F349	魚速寫	19.4x26.2	碳筆、水彩、紙	萬	石斑
4 3 7	水彩複合媒材	不確定		H-F2-F350	魚習作	19.2x26.3	碳筆、水彩、紙	CHANG.萬	海鱺

編號	媒材	年代	圖版	典藏號	名稱	尺寸	媒材	簽名	魚種
438	水彩複合媒材	不確定		H-F2-F351	魚習作	19.4 x 26.3	碳筆、水彩、水紙	万	石斑
439	水彩複合媒材	不確定		H-F2-F352	速寫魚	19.4 x 26.4	碳筆、水彩、水紙	CHANG.万	嘉鱲魚
440	水彩複合媒材	不確定		H-F2-F354	魚習作	21.6 x 28	字簽筆、碳筆、水彩、紙	CHANG.万	帕頭仔
441	水彩複合媒材	不確定		H-F2-F355	魚習作	21.5 x 27.9	字簽筆、碳筆、水彩、紙	万.CHANG	海鱸 平瓜魚
442	水彩複合媒材	不確定		H-F2-F356	魚習作	19.3 x 26.6	碳筆、水彩、水紙	CHANG.万	石斑
443	水彩複合媒材	不確定		H-F2-F357	魚習作	17.5 x 25.5	字簽筆、碳筆、水彩、紙	万	紅魽
444	水彩複合媒材	不確定		H-F2-F360	魚習作	19.3 x 26.4	字簽筆、水彩、紙	CHANG.万	臭都魚

4 4 5	水彩複合媒材	不確定		H-F2 -F36 1	習作 魚	19.2 x 26.4	簽字筆 水彩、紙	CH AN G.万	臭都魚
4 4 6	水彩複合媒材	不確定		H-F2 -F36 2	蝦列 魚系 之一	19.3 x 26.4	碳筆、 水彩、 水紙	CH AN G.万	鯽仔魚 蝦
4 4 7	水彩複合媒材	不確定		H-F2 -F36 3	蝦列 魚系 之二	19.3 x 26.4	碳筆、 水彩、 水紙	CH AN G.万	鯽仔魚 蝦
4 4 8	水彩複合媒材	不確定		H-F2 -F36 4	蝦列 魚系 之三	19.3 x 26.4	碳筆、 水彩、 水紙	CH AN G.万	鯽仔魚 蝦
4 4 9	水彩複合媒材	不確定		H-F2 -F36 5	蝦列 魚系 之四	19.3 x 26.4	碳筆、 水彩、 水紙	CH AN G.万	鯽仔魚 蝦
4 5 0	水彩複合媒材	不確定		H-F2 -F36 6	魚 蝦 與	19.3 x 26.4	簽字筆 筆、碳 水彩、紙	CH AN G.万	鯽仔魚 蝦
4 5 1	水彩複合媒材	不確定		H-F2 -F36 7	魚 蝦 與	19.3 x 26.4	碳筆、 水彩、 水紙	CH AN G.万	鯽仔魚 蝦

452	水彩複合媒材	不確定		H-F2-F369	魚習作	19.1 x 26.4	簽字筆、碳筆、水彩、紙	萬.CHANG	四破魚（x2）
453	水彩複合媒材	不確定		H-F2-F370	魚的練習	16.9 x 22.8	簽字筆、碳筆、水彩、紙	CHANG.萬	四破魚（x3）
454	水彩複合媒材	不確定		H-F2-F371	魚的練習	19.2 x 26.3	簽字筆、碳筆、水彩、紙	CHANG.萬	四破魚（x3）
455	水彩複合媒材	不確定		H-F2-F372	魚習作	18.2 x 26.5	碳筆、水彩紙	CHANG.萬	四破魚（x3）
456	水彩複合媒材	不確定		H-F2-F375	魚與靜物	19.3 x 26.4	碳筆、水彩紙	CHANG.萬	四破魚（x3）
457	水彩複合媒材	不確定		H-F2-F378	魚習作	19.3 x 26.4	碳筆、水彩紙	CHANG.萬	四破魚（x4）
458	水彩複合媒材	不確定		H-F2-F379	魚習作	19.5 x 26.3	碳筆、水彩紙	CHANG.萬	四破魚（x4）

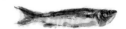

459	水彩複合媒材	不確定		H-F2-F381	魚的練習	17.5x25.5	簽字筆、碳筆水彩、紙	CHANG.万	巴朗
460	水彩複合媒材	不確定		H-F2-F382	魚習作	21.2x27.9	碳筆、水彩、紙	万(蓋章)	肉仔魚
461	水彩複合媒材	不確定		H-F2-F383	魚的練習	21.3x28	碳筆、水彩、紙	万(蓋章)	肉仔魚
462	水彩複合媒材	不確定		H-F2-F384	魚習作	19.5x26.3	碳筆、水彩、紙	万	嘉鱲魚
463	水彩複合媒材	不確定		H-F2-F385	魚習作	19.5x26.5	碳筆、水彩、紙	CHANG.万	臭都仔
464	水彩複合媒材	不確定		H-F2-F387	魚習作	17.8x25.3	碳筆、水彩、紙	CHANG.万	馬頭魚 石狗公
465	水彩複合媒材	不確定		H-F2-F398	魚與靜物	23.4x28.6	碳筆、水彩、紙	CHANG.万	鯧魚 馬頭魚 其他

編號	媒材		圖	編碼	名稱	尺寸	材質	簽名	備註
466	水彩複合媒材	不確定		H-F2-F40 0	魚習作	21.8 x 26.8	簽字筆、水彩、紙	CHANG.万	石狗公（x2）
467	水彩複合媒材	不確定		H-F2-F401	魚習作	18.4 x 26.1	簽字筆、粉臘筆、水彩、紙	CHANG.万	嘉鱲魚
468	水彩複合媒材	不確定		I-F2-890052	鱸魚	41 x 25.5	水彩. 碳筆	CHANG.万	鱸魚
469	水彩複合媒材	不確定		I-F2-890053	鱒魚	26 x 19.5	水彩	CHANG.万	鱒魚
470	油畫	不確定		CH-F2-29	皇帝魚	32 x 41	油彩、畫布	CHANG.万	皇帝魚
471	油畫	不確定		EL-F2-195	大鰱魚	5M	油畫	CHANG.万	大鰱魚
472	油畫	不確定		EL-F2-401	鐵甲魚	3P	油畫	CHANG.万	鐵甲魚

4 7 3	油畫	不確定		EL-F 2-216	郭 四 吳 與 破 魚	5M	油畫	CH AN G. 万	吳郭魚 四破魚（x3）
4 7 4	油畫	不確定		EL-F 2-231	郭 與 破 吳 魚 四	4F	油畫	CH AN G. 万	吳郭魚 四破魚（x3）
4 7 5	油畫	不確定		EL-F 2-279	秋 刀 魚	2M	油畫	CH AN G. 万	秋刀魚（x3）
4 7 6	油畫	不確定		EL-F 2-542	魚 仔 紅 果 魚	0M	油畫	CH AN G. 万	紅過魚
4 7 7	油畫	不確定		EL-F 2-543	黑毛	0F	油畫	CH AN G. 万	黑毛
4 7 8	油畫	不確定		EL-F 2-544	馬 頭 魚	4F	油畫	CH AN G. 万	馬頭魚
4 7 9	油畫	不確定		EL-F 2-551	魚	41 .3 x 18 .7 cm	油畫	CH AN G. 万	石斑 馬頭魚（x2） 四破魚（x2）
4 8 0	油畫	不確定		EL-F 2-562	破 黃 四 與 魚	3F	油畫	CH AN G. 万	四破魚（x2） 黃魚

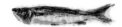

481	油畫	不確定		EL-F2-636	魚	26.7x19.5cm	油畫	CHANG.万	鯧魚 秋刀魚（x3）
482	油畫	不確定		H-F2-F82	餐桌的上魚	31.6x41	油彩、紙	CHANG.万	國光魚（x3）
483	油畫	不確定		H-F2-F87	桌上魚群	38.5x53.6	簽字筆、粉彩、碳筆、水彩、紙	CHANG.万	國光魚 紅目鰱 甘仔魚（x2）
484	油畫	不確定		H-F2-F93	幾何魚	16.5x24	粉彩、水彩、紙	CHANG.万	其他
485	油畫	不確定		H-F2-F101	魚	21.6x28	油彩、紙板	CHANG.万	肉鯽魚
486	油畫	不確定		H-F2-F103	魚靜物	24x33	油彩、紙板	CHANG.万	鯧魚

				I-F2-830191	魚	6F	油彩	CHANG.萬	過魚 巴弄（x3）
4 8 7	油畫	不確定							
4 8 8	油畫	不確定		I-F2-830269	魚	5.5F	油彩	CHANG.萬	巴弄（x3） 吳郭魚
4 8 9	油畫	不確定		I-F2-830274	年年有餘	6F	油彩	CHANG.萬	紅目甘仔 巴弄（x3）
4 9 0	油畫	不確定		I-F2-840011	紅目鰱	10F	油彩	CHANG.萬	紅目鰱 秋刀魚（x4） 肉鯽魚
4 9 1	油畫	不確定		I-F2-840015	雞與魚	8F	油彩	CHANG.萬	過魚 烏尾冬
4 9 2	油畫	不確定		I-F2-840230	福壽與秋刀魚	4F	油彩	（可能在背面）	福壽魚 秋刀魚
4 9 3	油畫	不確定		I-F2-850095	鱸魚	6F	油彩	CHANG.萬	鱸魚 過魚

4 9 4	油畫	不確定		I-F2 -870 050	黑倉	8F	油彩	CHANG.万	鯧魚 海鰻
4 9 5	油畫	不確定		I-F2 -880 037	鰱魚	3P	油彩	(可能在背面)	鰱魚（x2）
4 9 6	油畫	不確定		I-F2 -880 038	花 與 魚	6F	油彩	CHANG.万	柳葉魚（x6）
4 9 7	油畫	不確定		I-F2 -890 021	年 年 有餘	4F	油彩	CHANG.万	花飛（x3） 馬頭魚
4 9 8	油畫	不確定		I-F2 -890 025	年 年 有 餘 -1	2.5F	油彩	CHANG.万	過魚 花飛（x2）
4 9 9	油畫	不確定		I-F2 -890 027	秋 刀 魚	4F	油彩	CHANG.万	花飛 柳葉魚（x3）

500	油畫	不確定		I-F2-890038	年有-2 年餘	8F	油彩	CHANG.万	紅魟
501	油畫	不確定		I-F2-890073	雞與魚	6F	油彩	CHANG.万	四破魚（x3）
502	油畫	不確定		I-F2-890091	馬頭魚	4F	油彩	CHANG.万	馬頭魚 四破魚（x3）
503	油畫	不確定		I-F2-890096	年有-3 年餘	6P	油彩	CHANG.万	過魚
504	油畫	不確定		I-F2-890113	魚-1	4F	油彩	CHANG.万	白帶魚 紅目鰱
505	油畫	不確定		I-F2-890115	年有-4 年餘	6F	油彩	CHANG.万	鮪魚

5 0 6	油畫	不確定		I-F2 -890 128	魚 與 蝦	2. 3F	油彩	CH AN G. 万	長尾烏 蝦 其他
5 0 7	油畫	不確定		I-F2 -900 005	雞 與 魚	4F	油彩	CH AN G. 万	花飛（x3）
5 0 8	油畫	不確定		I-F2 -900 068	黃魚	3F	油彩	CH AN G. 万	黃魚（x3）
5 0 9	油畫	不確定		I-F2 -920 016	年 年 有餘	4F	油彩	CH AN G. 万	馬頭魚 尖梭
5 1 0	油畫	不確定		I-F2 -920 020	龍蝦	6F	油彩	CH AN G. 万	龍蝦
5 1 1	油畫	不確定		I-F2 -920 024	紅蟳	4F	油彩	CH AN G. 万	蟳（x2）
5 1 2	油畫	不確定		I-F2 -920 048	白 帶 魚	6F	油彩	CH AN G. 万	白帶魚 四破魚（x3）

513	油畫	不確定		I-F2-920049	年年有餘	4F	油彩	CHANG.万	馬頭魚 紅目鰱
514	油畫	不確定		I-F2-920098	魚	3F	油彩	CHANG.万	花飛（x2） 石斑
515	油畫	不確定		I-F2-930041	雙魚	4F	油彩	CHANG.万	長尾烏 石斑
516	油畫	不確定		I-F2-930106	家族系列-盛宴	20F	油彩	CHANG.万	赤筆 四破魚（x7）
517	油畫	不確定		I-F2-930115	魚（四破魚）	1F	油彩	CHANG.万	四破魚（x5）
518	油畫	不確定		Y-F2-1	魚與靜物	8F	油畫紙板	CHANG.万	四破魚（x3） 長尾烏

5 1 9	素描	不確定		EL-F 2-52 8	魚	不確定	素描	CHANG.万	嘉鱲魚
5 2 0	素描	不確定		H-F2 -F50	魚 速寫	26.5.x 38.8	碳筆、紙	CHANG.万.9.7.	鯧魚
5 2 1	素描	不確定		H-F2 -F95	魚 速寫	17 x 25.7	碳筆、紙板	万	平瓜魚蝦
5 2 2	素描	不確定		H-F2 -F99	魚 速寫	21 x 27.7	鉛筆、碳筆、紙	CHANG.万	厚殼
5 2 3	素描	不確定		H-F2 -F10 0	魚 習作	15.5.x 30.8	簽字筆、油彩、紙	CHANG.万	土鱈
5 2 4	素描	不確定		H-F2 -F11 0	魚 速寫	21 x 26.8	碳筆、紙板	CHANG.万	變身古鯛魚
5 2 5	素描	不確定		H-F2 -F11 5	速寫魚	10.5.x 22.6	碳筆、紙板	CHANG.万	嘉鱲魚

526	素描	不確定		H-F2-F116	速寫魚	16.4 x 21.5	碳筆、紙板	CHANG.万	吳郭魚
527	素描	不確定		H-F2-F118	速寫魚	14.5 x 21.4	碳筆、紙板	CHANG.万	吳郭魚
528	素描	不確定		H-F2-F120	速寫魚	14.5 x 21.4	碳筆、紙板	CHANG.万	馬頭魚
529	素描	不確定		H-F2-F125	速寫魚	14.5 x 21.4	粉彩、紙板	CHANG.万	吳郭魚
530	素描	不確定		H-F2-F129	魚的練習	11.7 x 24.7	碳筆、水彩、紙板	万	石斑
531	素描	不確定		H-F2-F156	魚速寫	25.2 x 37.5	麥克筆、粉蠟筆、水彩、紙	万	丁香魚（x7）
532	素描	不確定		H-F2-F158	魚的練習	26.6 x 38.8	麥克筆、水彩、紙	CHANG.万	黑口魚（x2）

533	素描	不確定		H-F2-F185	魚速寫	19.4x27.1	碳筆、紙	CHANG.萬	柳葉魚（x2）
534	素描	不確定		H-F2-F186	魚的練習	21x27.2	碳筆、紙	CHANG.萬	四破魚（x4）
535	素描	不確定		H-F2-F188	魚速寫	19.3x26.4	碳筆、紙	CHANG.萬	四破魚（x5）
536	素描	不確定		H-F2-F189	魚速寫	19.5x26.3	碳筆、紙	CHANG.萬	四破魚（x4）
537	素描	不確定		H-F2-F191	魚速寫	19.2x26.7	碳筆、紙	19CHANG.萬	其他
538	素描	不確定		H-F2-F193	魚速寫	15.6x26.3	碳筆、紙	CHANG.萬	黑口魚
539	素描	不確定		H-F2-F194	魚速寫	19.1x26.4	碳筆、紙	CHANG.萬	肉鯽魚

5 4 0	素描	不確定		H-F2-F196	魚速寫	19.2 x 26.1	碳筆、紙	CHANG.萬	其他
5 4 1	素描	不確定		H-F2-F197	魚	19.3 x 26.5	碳筆、紙	CHANG.萬	平瓜魚
5 4 2	素描	不確定		H-F2-F199	魚速寫	10.5 x 26.4	碳筆、紙	CHANG.萬	鯧魚
5 4 3	素描	不確定		H-F2-F200	魚速寫	10.9 x 26.4	碳筆、紙	CHANG.萬	石狗公
5 4 4	素描	不確定		H-F2-F208	魚速寫	19.3 x 26.4	碳筆、紙	CHANG.萬	鱸魚
5 4 5	素描	不確定		H-F2-F210	魚速寫	19.3 x 26.8	碳筆、紙	CHANG.萬	馬頭魚
5 4 6	素描	不確定		H-F2-F211	魚速寫	19.2 x 26.4	碳筆、紙	CHANG.萬	臭都魚

5 4 7	素描	不確定		H-F2-F212	速寫 魚	19.3x26.1	碳筆、紙	CHANG.万	鱸魚
5 4 8	素描	不確定		H-F2-F216	速寫 魚	19.3x26.5	碳筆、紙	CHANG.万	其他
5 4 9	素描	不確定		H-F2-F217	速寫 魚	19.3x26.4	碳筆、紙	CHANG.万	其他
5 5 0	素描	不確定		H-F2-F218	速寫 魚	19.5x26.3	碳筆、紙	CHANG.万	四破魚（x4）
5 5 1	素描	不確定		H-F2-F221	速寫 魚	21.1x27.1	碳筆、紙	CHANG.万	巴朗魚
5 5 2	素描	不確定		H-F2-F223	的 練習 魚	11.2x20.6	碳筆、紙	万	拉倫
5 5 3	素描	不確定		H-F2-F224	速寫 魚	11.4x20.6	碳筆、紙	CHANG.万	吳郭魚

5 5 4	素描	不確定		H-F2-F249	速寫 魚	26.8 x 38.9	碳筆、紙	CHANG.万	黃魚
5 5 5	素描	不確定		H-F2-F250	速寫 魚	26.4 x 38.9	碳筆、紙	CHANG.万	臭都仔
5 5 6	素描	不確定		H-F2-F255	速寫 魚	26.5 x 39	碳筆、紙	CHANG.万	黑毛
5 5 7	素描	不確定		H-F2-F270	速寫 魚	25.6 x 35.7	碳筆、紙	CHANG.万	四破魚（x6）
5 5 8	素描	不確定		H-F2-F271	蝦	25.7 x 36	碳筆、紙	CHANG.万	蝦（x3）
5 5 9	素描	不確定		H-F2-F275	魚 習作	26.3 x 39	碳筆、紙	CHANG.万	皮刀 秋刀魚（x3）
5 6 0	素描	不確定		H-F2-F285	魚 習作	27.8 x 41.7	碳筆、紙	万（蓋章）	鯰魚（x5）

561	素描	不確定		H-F2-F295	拓印的魚系列	20.2x29.2	墨水、紙	万	鯧魚
562	素描	不確定		H-F2-F296	拓印的魚系列	19.8x29.4	墨水、紙	万	鯧魚
563	素描	不確定		H-F2-F298	魚習作	13.6x21.4	簽字筆、紙	万	黃魚（x2）
564	素描	不確定		H-F2-F299	魚習作	13.6x21.4	簽字筆、紙	CHANG.万	四破魚（x4）
565	素描	不確定		H-F2-F300	魚習作	13.7x21.4	簽字筆、紙	万	黃魚（x3）
566	素描	不確定		H-F2-F301	魚習作	7.1x8.1	簽字筆、紙	万	石鯛
567	素描	不確定		H-F2-F303	魚習作	9x23.3	簽字筆、醬油、紙	CHANG.万	柳葉魚

5 6 8	素描	不確定		H-F2-F305	魚習作	6x13.2	簽字筆、紙	CHANG.万	海鱺
5 6 9	素描	不確定		H-F2-F397	杯子與魚	26x37.8	碳筆、紙	CHANG.万	鱒魚
5 7 0	素描	不確定		I-F2-850108	魚	2F	素描	CHANG.万	嘉鱲魚
5 7 1	素描	不確定		I-F2-870174	魚與蝦	33.8x26	素描	CHANG.万	其他
5 7 2	素描	不確定		I-F2-900028	海魚	30.2x19.8	素描	CHANG.万	其他

張萬傳魚系列作品圖錄

第三類（無年無款）

件號	概分	年代	圖片	編號	畫作名稱	大小cm	媒材	款識	魚種
573	水彩複合媒材	不確定		H-F3-F2	白鯧	19.5 x 26.6	碳筆、水彩、紙	無	鯧魚
574	水彩複合媒材	不確定		H-F3-F4	白鯧	19.5 x 26.6	碳筆、水彩、紙	無	鯧魚
575	水彩複合媒材	不確定		H-F3-F8	紅目鰱	21.5 x 28	碳筆、水彩、紙	無	紅目鰱
576	水彩複合媒材	不確定		H-F3-F10	習作	21.4 x 28	麥克筆、水彩、紙	無	鯧魚
577	水彩複合媒材	不確定		H-F3-F25	魚	21 x 27	碳筆、水彩、紙	無	石狗公馬頭魚

5 7 8	水彩複合媒材	不確定		H-F3 -F27	魚習作	21 .3 .x 27 .6	碳筆、水彩、紙	無	其他
5 7 9	水彩複合媒材	不確定		H-F3 -F36	魚習作	21 x 27	簽字筆、水彩、紙	無	鯧魚
5 8 0	水彩複合媒材	不確定		H-F3 -F38	魚習作	21 .1 .x 27 .1	簽字筆、水彩、紙	無	鯧魚
5 8 1	水彩複合媒材	不確定		H-F3 -F42	魚習作	21 .1 .x 27 .1	碳筆、水彩、紙	無	馬頭魚
5 8 2	水彩複合媒材	不確定		H-F3 -F53	魚習作	26 .5 .x 39 .1	粉彩、水彩、紙	無	角魚（x3）
5 8 3	水彩複合媒材	不確定		H-F3 -F56	魚習作	26 .8 .x 38 .5	粉彩、水彩、紙	無	角魚（x2）
5 8 4	水彩複合媒材	不確定		H-F3 -F58	魚習作	27 .5 .x 39 .8	粉彩、碳筆、水彩紙	無	白腹仔

5 8 5	水彩複合媒材	不確定		H-F3 -F67	鯧荷與葉	29.5 x 35.3	水彩、紙	無	鯧魚 石狗公
5 8 6	水彩複合媒材	不確定		H-F3 -F78	桌上的魚	25.5 x 35.5	粉彩、水彩、紙	無	紅魽
5 8 7	水彩複合媒材	不確定		H-F3 -F80	魚與靜物	32.2 x 40	麥克筆、粉彩、水彩、紙	無	黑格 石狗公
5 8 8	水彩複合媒材	不確定		H-F3 -F88	魚與靜物	43.4 x 55.8	粉筆、蠟筆、碳筆、水彩、紙	無	嘉鱲魚 飛魚 赤鯮
5 8 9	水彩複合媒材	不確定		H-F3 -F91	魚	15.1 x 21	碳筆、水彩、紙	無	平瓜魚（x2）
5 9 0	水彩複合媒材	不確定		H-F3 -F92	魚習作	16 x 22.1	粉彩、水彩、紙	無	四破魚（x2）
5 9 1	水彩複合媒材	不確定		H-F3 -F130	蝦子	16 x 22	碳筆、水彩、紙	無	蝦（x2）

592	水彩複合媒材	不確定		H-F3-F137	餐桌上的魚	38.5 x 45.7	油彩、壁紙	無	石狗公(x3)
593	水彩複合媒材	不確定		H-F3-F138	魚與靜物	39 x 53.8	碳筆、水彩、紙	無	嘉鱲魚雞
594	水彩複合媒材	不確定		H-F3-F139	魚與靜物	53.6 x 38.4	碳筆、水彩、紙	無	紅魽
595	水彩複合媒材	不確定		H-F3-F140	魚速寫	38.5 x 53.9	碳筆、水彩、紙	無	平瓜魚
596	水彩複合媒材	不確定		H-F3-F141	魚與靜物	39.3 x 54.2	鉛筆、水彩、壁紙	無	鮭魚雞
597	水彩複合媒材	不確定		H-F3-F142	魚	38.4 x 53.4	麥克筆、碳筆、水彩、紙	無	過魚（x2）午仔

598	水彩複合媒材	不確定		H-F3-F149	魚的練習	26.6x39	粉筆、蠟筆、碳筆、水彩、紙	無	四破魚（x5）規仔魚（x2）石狗公
599	水彩複合媒材	不確定		H-F3-F161	魚速寫	26.4x39	碳筆、水彩、紙	無	鯧魚
600	水彩複合媒材	不確定		H-F3-F164	魚的練習	25.3x35.2	原子筆、粉筆、蠟筆、碳筆、水彩、紙	無	鮭魚頭
601	水彩複合媒材	不確定		H-F3-F166	魚速寫	26.3x41	麥克筆、水彩、紙	無	打鐵婆
602	水彩複合媒材	不確定		H-F3-F179	魚習作	26.5x39	粉筆、蠟筆、水彩、紙	無	馬頭魚
603	水彩複合媒材	不確定		H-F3-F181	魚速寫	26.3x38.6	碳筆、水彩、紙	無	赤筆
604	水彩複合媒材	不確定		H-F3-F231	盤子上的魚	22.3x30.3	粉筆、蠟筆、水彩、紙	無	四破魚（x2）平瓜魚

605	水彩複合媒材	不確定		H-F3-F233	速寫魚	28x21.5	碳筆、水彩、紙	無	鯧魚
606	水彩複合媒材	不確定		H-F3-F235	速寫魚	21.4x28	簽字筆、水彩、紙	無	石班（x2）
607	水彩複合媒材	不確定		H-F3-F237	速寫魚	21.6x28	碳筆、水彩、紙	無	鯧魚 魟魚
608	水彩複合媒材	不確定		H-F3-F239	速寫魚	19.4x26.4	碳筆、水彩、紙	無	魟魚 黃魚
609	水彩複合媒材	不確定		H-F3-F241	速寫魚	21.6x28	碳筆、水彩、紙	無	魟魚
610	水彩複合媒材	不確定		H-F3-F242-2	龍蝦	23.3x30.3	碳筆、水彩、紙	無	龍蝦
611	水彩複合媒材	不確定		H-F3-F282	習作魚	26.7x36	水墨、碳筆、水彩、紙	無	苦魽（x4） 臭都魚（x2）

6 1 2	水彩複合媒材	不確定		H-F3-F288	蝦子	23.7 x 26.4	碳筆、水彩、紙	無	蝦（x2）
6 1 3	水彩複合媒材	不確定		H-F3-F333	魚速寫	21.4 x 28	簽字筆、水彩、紙	無	黑格
6 1 4	水彩複合媒材	不確定		H-F3-F345	魚習作	21.6 x 27.9	碳筆、水彩、紙	無	鱒魚
6 1 5	水彩複合媒材	不確定		H-F3-F373	魚習作	19.3 x 26.4	碳筆、水彩、紙	無	烏尾冬（x2）
6 1 6	水彩複合媒材	不確定		H-F3-F380	魚習作	18.1 x 26.2	碳筆、水彩、紙	無	巴朗（x2）
6 1 7	水彩複合媒材	不確定		H-F3-F402	魚習作	13.7 x 21.2	碳筆、水彩、紙	無	赤翅
6 1 8	油畫	不確定		CH-F3-1	魚與螃蟹	16.5 x 24	油畫、紙板	無	秋刀魚（x3）蟹

6 1 9	油畫	不確定		H-F3 -F55	魚習作	16 .6 x 24 .3	油彩、紙板	無	石斑
6 2 0	油畫	不確定		H-F3 -F60	魚大餐	31 .5 x 40 .5	油彩、水彩、紙	無	秋姑（x2）
6 2 1	油畫	不確定		H-F3 -F61	桌上的魚	27 x 39 .5	油彩、紙	無	其他
6 2 2	油畫	不確定		H-F3 -F62	魚與靜物	31 .5 x 40 .9	鉛筆、油彩、紙	無	國光魚（x2）
6 2 3	油畫	不確定		H-F3 -F63	魚與靜物	27 .5 x 38 .5	油彩、紙	無	紅連仔
6 2 4	油畫	不確定		H-F3 -F64	魚習作	31 .4 x 41	粉彩、水彩、紙	無	馬頭魚

6 2 5	油畫	不確定		H-F3-F65	魚與靜物	40.8 x 32	油彩、木板	無	秋刀魚（x2）
6 2 6	油畫	不確定		H-F3-F83	魚與靜物	39.3 x 54.6	簽字筆、粉彩、油彩、水彩、紙	無	鯧魚 香魚（x2） 比目魚
6 2 7	油畫	不確定		H-F3-F84	魚靜物	39.9 x 54	粉彩、碳筆、紙	無	土魠魚
6 2 8	油畫	不確定		H-F3-F96	桌上的魚	19.4 x 26.4	油彩、紙	無	鯧魚
6 2 9	油畫	不確定		H-F3-F102	大蝦子	20.2 x 25.7	油彩、紙板	無	蝦（x2）

6 3 0	油畫	不確定		H-F3 -F10 4	魚 習 作	24 .2 x 33 .4	油彩、紙板	無	四破魚（x3）紅目鰱
6 3 1	油畫	不確定		H-F3 -F10 5	盤 上 的魚	21 .8 x 27 .8	油彩、木板	無	柳葉魚（x5）
6 3 2	油畫	不確定		H-F3 -F12 4	水 中 紅魚	15 x 21 .8	油彩、紙板	無	錦鯉（x5）
6 3 3	油畫	不確定		H-F3 -F13 5	魚 與 靜物	21 .8 x 26 .8	油彩、木板	無	鯧魚
6 3 4	油畫	不確定		H-F3 -F39 9	魚 與 靜物	14 .6 x 17 .5	油彩、畫布	無	四破魚（x3）
6 3 5	版畫	不確定		H-F3 -F75	龍蝦 版畫	39 x 56 .5	龍蝦版畫、紙	無	龍蝦
6 3 6	素描	不確定		H-F3 -F48	魚 速 寫	26 .5 x 38 .8	碳筆、紙	無	肉鯽（x2）

6 3 9	素描	不確定		H-F3-F71	魚寫	速	32.7x43.8	碳筆、紙板	無	嘉鱲魚
6 4 0	素描	不確定		H-F3-F73	魚作	習	32.7x44.1	碳筆、紙板	無	成仔魚
6 4 1	素描	不確定		H-F3-F81	魚寫	速	33x42.3	碳筆、紙	無	煙仔虎
6 4 2	素描	不確定		H-F3-F89	魚寫	速	10.2x43.3	黑筆、紙板	無	白腹仔
6 4 3	素描	不確定		H-F3-F98	魚寫	速	23x30.5	碳筆、紙	無	蟹（x2）
6 4 4	素描	不確定		H-F3-F112	魚寫	速	21.2x25.7	鉛筆、紙板	無	肉鯽魚
6 4 5	素描	不確定		H-F3-F114	魚作	習	13.1x21.2	麥克筆、紙板	無	黑喉（x2）

6 4 6	素描	不確定		H-F3 -F190	魚 速寫	19 .6 x 26 .7	碳筆、紙	無	黑格（x2）
6 4 7	素描	不確定		H-F3 -F195	魚 速寫	18 .7 x 24 .1	碳筆、紙	無	黑喉（x2）
6 4 8	素描	不確定		H-F3 -F201	魚	19 .2 x 26 .4	碳筆、紙	無	黃魚（x2）
6 4 9	素描	不確定		H-F3 -F205	魚的練習	19 .5 x 26 .7	碳筆、紙	無	鯧魚
6 5 0	素描	不確定		H-F3 -F206	魚 速寫	19 .4 x 26 .3	碳筆、紙	無	鱸魚
6 5 1	素描	不確定		H-F3 -F207	魚	19 .4 x 26 .7	碳筆、紙	無	鯧魚
6 5 2	素描	不確定		H-F3 -F209	魚 速寫	17 .8 x 25 .8	碳筆、紙	無	鱸魚

653	素描	不確定		H-F3-F213	魚速寫	22.8 x 30.2	碳筆、紙	無	鯰魚 金線魚
654	素描	不確定		H-F3-F214	魚速寫	22.8 x 30.2	碳筆、紙	無	帕頭 鯰魚
655	素描	不確定		H-F3-F215	魚速寫	22.8 x 30.2	碳筆、紙	無	金線魚 鯰魚
656	素描	不確定		H-F3-F219	蝦子	19.2 x 26.6	碳筆、紙	無	蝦（x3）
657	素描	不確定		H-F3-F220	蝦子	19.4 x 26.2	碳筆、紙	無	蝦
658	素描	不確定		H-F3-F222	魚速寫	19.2 x 26.4	碳筆、紙	無	白腹仔（x2）
659	素描	不確定		H-F3-F245	魚速寫	26.4 x 38.9	碳筆、紙	無	石狗公

6 6 0	素描	不確定		H-F3-F246	魚寫	速	26.3 x 38.7	碳筆、紙	無	油甘魚
6 6 1	素描	不確定		H-F3-F248	魚寫	速	26.8 x 38.9	碳筆、紙	無	白腹魚
6 6 2	素描	不確定		H-F3-F251	魚寫	速	26.4 x 38.7	蠟筆、粉筆、紙	無	黃魚（x2）
6 6 3	素描	不確定		H-F3-F252	魚寫	速	26.4 x 38.8	碳筆、紙	無	鱸魚
6 6 4	素描	不確定		H-F3-F253	魚寫	速	26.5 x 38.5	油彩、碳筆、紙	無	嘉鱲魚
6 6 5	素描	不確定		H-F3-F256	魚寫	速	26.4 x 39	碳筆、紙	無	馬加魚
6 6 6	素描	不確定		H-F3-F257	魚寫	速	26.3 x 38.5	碳筆、紙	無	煙仔虎

6 6 7	素描	不確定		H-F3 -F25 9	魚寫 速	26 .7 x 39 .1	碳筆、紙	無	煙仔虎
6 6 8	素描	不確定		H-F3 -F26 3	魚寫 速	26 .6 x 38 .7	碳筆、紙	無	螺 石狗公
6 6 9	素描	不確定		H-F3 -F26 5	魚寫 速	26 .4 x 38 .9	碳筆、紙	無	黃魚（x2）
6 7 0	素描	不確定		H-F3 -F26 6	魚寫 速	26 .6 x 39	碳筆、紙	無	馬頭魚（x2）
6 7 1	素描	不確定		H-F3 -F26 7	魚寫 速	26 .4 x 38 .9	碳筆、紙	無	鱸魚 巴朗魚
6 7 2	素描	不確定		H-F3 -F27 3	魚作 習	26 .5 x 38 .9	碳筆、紙	無	花神魚（x7）
6 7 3	素描	不確定		H-F3 -F27 9	魚作 習	24 .7 x 33 .2	碳筆、紙	無	柳葉魚（x3） 比目魚

674	素描	不確定		H-F3-F280	蝦與魚	26.4 x 38.6	碳筆、紙	無	蝦（x2）四破魚
675	素描	不確定		H-F3-F281	魚習作	26.4 x 38.9	簽字筆、醬油、紙	無	蝦（x3）
676	素描	不確定		H-F3-F283	魚速寫	26.6 x 38.9	碳筆、紙	無	鬼頭刀蝦
677	素描	不確定		H-F3-F284	魚習作	27.8 x 41.8	碳筆、墨水、紙	無	錦鯉（x4）
678	素描	不確定		H-F3-F290	魚的速寫	19.4 x 26.6	碳筆、紙	無	石狗公（x2）
679	素描	不確定		H-F3-F291	魚速寫	19.4 x 26.5	碳筆、紙	無	嘉鱲魚
680	素描	不確定		H-F3-F292	拓印的魚系列	20.4 x 29.2	墨水、碳筆、紙	無	鯧魚

6 8 1	素描	不確定		H-F3 -F29 3	拓印的魚系列	19 .8 .x 31 .9	墨水、紙	無	黑格
6 8 2	素描	不確定		H-F3 -F29 4	拓印的魚系列	18 .2 .x 25 .9	墨水、紙	無	比目魚
6 8 3	素描	不確定		H-F3 -F29 7	拓印的魚系列	27 .4 .x 39 .3	墨水、紙	無	吳郭魚
6 8 4	素描	不確定		H-F3 -F30 6	魚習作	6. 5x 22 .6	原子筆、醬油、紙	無	帕頭
6 8 5	素描	不確定		H-F3 -F30 7	魚習作	13 .9 .x 28	簽字筆、醬油、紙	無	厚殼（x4）
6 8 6	素描	不確定		H-F3 -F30 8	魚習作	4. 9x 23 .9	簽字筆、紙	無	臭都魚
6 8 7	素描	不確定		H-F3 -F33 2	魚習作	19 .4 .x 26 .6	簽字筆、油彩、墨、紙	無	過魚

688	素描	不確定		H-F3-F385-2	魚習作	19.5 x 26.5	碳筆、紙	無	其他

國家圖書館出版品預行編目資料

張萬傳魚畫研究／曾肅良著.——一版.——台北
市：三藝文化，2008〔民97〕頁；240面：
19×26公分.——（文物鑑定系列：3）

ISBN 978-986-6788-38-3（平裝）

1.張萬傳 2.畫家 3.學術思想 4.藝術評論

940.9933　　　　　　　　　　97003630

文物鑑定系列 3

張萬傳魚畫研究

作者　曾肅良
編輯　曾肅良
美術編輯　劉美伶
美術編輯　潘王大

發行人　薛永年
出版者　三藝文化事業有限公司
　　　　108台北市和平西路3段30巷40號1樓
　　　　電話：（02）2336-2363
　　　　傳真：（02）2306-4348
　　　　E-mail信箱：sanyi.bks@msa.hinet.net
　　　　網址：http：//www.sanyibooks.com.tw
　　　　郵政劃撥：18892611　三藝文化事業有限公司
總經銷　紅螞蟻圖書有限公司
　　　　114台北市舊宗路2段121巷28、32號4樓
　　　　電話：（02）2795-3656
　　　　傳真：（02）2795-4100
網路書店　www.books.com.tw　博客來網路書店

出版日期　2008年3月
版次　一版一刷
定價　600元

感謝張萬傳紀念工作室贊助本書研究與編印經費